# 電腦音樂輕鬆玩

## Music Maker ■ 酷樂大師全面掌握

溫智皓 呂至傑 著

\* 詳盡說明　軟體功能剖析

\* 清楚表達　避免錯誤理解

\* 圖文解說　縮短學習時間

\* 最佳參考　學習電音必備

編審
飛天膠囊數位科技有限公司

# 推薦序（一）

## 科技革新音樂

　　您可知道數位音樂早已悄悄的在 IT 產業的推波助瀾下，廣泛的影響您所熟悉的各種產業。諸如音樂、廣播、電視、電影、電玩、通訊、資訊等等相關領域，然其影響之深，正足以促使該產業產生結構性的質變，如 iPod 及手機皆已徹底的改變了我們聆聽音樂的方式及取得音樂的來源，當然也直接改變了音樂創作／出版、通訊、家電等等產業的價值鏈結構。毫不例外的，傳統音樂產業亦早已面臨相當大的衝擊，但傳統音樂產業應該如何藉由 IT 產業的強大影響力，並結合該產業豐厚的歷史資源，來重新定義本產業對人類音樂藝術文明的演進，所需的全方位核心價值之所在，並藉以達到承先啟後的歷史性任務，這才是本產業界所需考量的重要歷史性課題。而政府最近所在大力推動的數位內容產業，也可視為對相關產業變革需求所做出的積極性回應。本書的出版時機，正巧見證了台灣在此次數位內容產業競爭力提升的歷史。

　　有鑑於人類歷史上屢有重大文化變革的產生，常常是肇因於社會對文明進步的渴望，進而導致新觀念的革命，新技術工藝的被開發，或是新工具的誕生，方足以驅動文明的進化。而人類的音樂文明，在這短短的二十年內，因為科技的突飛猛進，成就軟硬體工具

革新，並產生了全新的應用觀念之下，早已累積了文明變革所需的強大能量，顯見此時的我們，正站在歷史轉捩點之上。而數位音樂運用在本產業的影響層面之廣，無論是在音樂創作、學術研究、教育、音樂應用、娛樂、多媒體等等相關領域範疇，皆已產生重大的影響，而其中又以音樂創作領域對文化創意產業的開創性，及對音樂文明進化的革命性影響，最是令人期待，敝人因此相信，人類的音樂文明，在不久的將來，即將因為科技工具的導入，開啟全新的一頁歷史。

綜觀在台灣這二、三十年來的電腦音樂產業興衰史，飛天膠囊公司在追隨眾多前輩前仆後繼的努力之下，相信將仍有一段艱辛的路程；很高興本產業又多了一位認真而用心的園丁，而敝人對於飛天膠囊公司在台灣電腦音樂產業推廣的積極投入甚是感動，鑒此，在飛天膠囊公司主動熱情的邀稿之下，理所當然的，義不容辭為文作序。

相信本書對於普及推廣電腦音樂創作，將會有很好的啟發性貢獻，也希望藉由本書的出版，能夠帶領讀者們，善用科技工具的優點，簡易而輕鬆的悠遊於音樂創作的樂趣之中，進而一窺其堂奧之妙。

陳昭元

曾任台北市樂器商業同業公會第十一，十二屆理事
現任台北市樂器商業同業公會第十三屆監事

# 推薦序（二）

在這麼多年的數位音樂教學經驗中，我被許多同學詢問過這樣的問題，「老師，在 Windows 下面有沒有不需音樂基礎，但還可以做出接近專業水準的數位音樂軟體？」，在還沒有使用 Music Maker 之前，我的答案會是「同學，可能沒有喔!」，不過在試用過 Music Maker 之後，我以後遇到這個問題的答案要改變了。

Music Maker 中的音樂錄音與編輯功能一點都不輸給專業的音樂軟體，不管是混音台、效果器甚至是 5.1surround 都已經包含在它的功能裡，對於剛開始接觸數位音樂的同學，Music Maker 更提供了一個神奇的 One Click Song Maker，只要選定 Style、長度、樂器，Music Maker 就會運用它內建的音色庫自動產生一首音樂，讓您可以以此為基礎輕鬆做出一首曲子來，讓您非常有成就感，真是名符其實的「Music Maker」。

另外與其他音樂軟體最大的不同是它的 Video 功能，除了一般音樂軟體的 Audio 功能外，它在編輯 Video 的特效功能更是出乎意料的強大，除了可以在 Music Maker 上面做音樂之外，還可以輕鬆製作出自己的 MV，讓您在音樂創作的 idea 也可以延伸到 Video 上。

如果您想學習數位音樂，Music Maker 會是您一個不錯的開始！

鄭旭志 Frank Cheng
中國文化大學推廣教育部
DTEC 數位媒體科技教育中心主任

# 作者序

　　在這個數位資訊充斥的年代，不僅是硬體的發展，數位內容產業更是非常重要的一環，這套由 MAGIX 公司所開發的 Music Maker「酷樂大師」，無論是在軟體的專業性或是易用性上，都有非常傑出的表現，因此非常高興有這個機會，能將這套好用的軟體推薦給各位音樂愛好者。

　　音樂，與其說是藝術，不如說是生活的一部份。利用方便易學的音樂軟體，了解音樂究竟是怎麼一回事，進而增加音樂的鑑賞力，也就能讓我們更懂得如何「生活」。

　　本書作為軟體與讀者的媒介，希望各位音樂玩家能利用本書發揮軟體的強大功能，創作出更多充滿創意的動人音樂。期待各位讀者能藉由本書，大步地向數位音樂世界邁進！

溫智皓　呂至傑

# contents

# 前言

## 快來玩電腦音樂！

　　一般人對於玩音樂的刻板觀念，就是必須買一台高級的鍵盤琴，再加上一個 8-12 軌的混音台，專業用的音效卡，甚至是一對共鳴度好的監聽音箱。尤其鍵盤琴還會依照不同的音色需求，添購不同的鍵盤樂器。

　　當然如果您的預算足夠，這些裝備的確是需要，但如果您只是初學玩家，實在經不起這麼昂貴的玩法，那該怎麼辦？難道音樂真的只是有錢人才玩得起嗎？

　　當然不是！以硬體為主的玩法已經過時，現在已經是進入到用軟體玩音樂的數位時代。您只需具備一台具有音效卡的電腦，一個滑鼠，一副耳機或是電腦喇叭，甚至於鍵盤琴都不需購買，就能開始玩音樂了！

　　目前坊間雖然有一些介紹數位音樂編曲的書籍，但讀者大多需要有相當的經驗和底子，才有能力了解書中的內容，對於一般有意進入數位音樂的入門者來說，閱讀起來仍然相當吃力。

　　本書所針對的讀者群是初學階層，是以最容易上手的 Loop 基礎的軟體來當作學習介紹。MAGIX 「酷樂大師」（Music Maker）是最新一代的多媒體音樂製作軟體。操作介面就是以 Loop 為基礎，您

可以把它當作是編曲軟體，或是影片配樂軟體，甚至於是 DJ Live 表演工具。

您能用它來製作音樂、音樂錄影帶（Music Video）、網路 Podcast 節目、KUSO 影片剪輯配樂等等，無所不能！內附各種專業影音素材補充包，可供您在製作時選擇、匯入編輯、加入特效、或轉檔匯出，讓您輕鬆玩出專業製作水準。

MAGIX「酷樂大師」還加贈多種外掛式合成器，讓您編輯出最炫的音色！CD 及 MP3 的樂曲也可經由直接匯入、合併、或混音成為您的音樂素材。各種多媒體格式也可在軌道編輯裡隨意加入，或混合使用。

如果您具有彈奏 MIDI 鍵盤樂器（Keyboard）的能力，還能將 MIDI 音符透過鍵盤傳至軟體中，這樣在創作時把素材和自己彈奏的樂段交互使用，如此更能表達自己的創作意念。

話不多說，趕快就來進入數位音樂的奇妙世界吧！

# 第一章

# 在音樂上最麻吉的朋友

## ◀◀「酷樂大師」操作介面介紹▶▶

　　現今的電腦音樂軟體，依照性質來說大致可分成兩大類：一種是屬於「音序器」（Sequencer）編曲模式，就是將音樂先編成一段一段「樂段」（Pattern），再將不同「樂段」進行排序，來組合成一首完整的樂曲。另外一種就是稱為「循環樂段」（Loop）的編曲模式，就是在樂曲中放入長度不長的樂段（一個或幾個小節），這種小樂段的特色是沒有明顯的開頭和結束概念，所以很方便利用軟體，將這種小樂段連續放上去，產生「循環」的感覺。

　　「循環樂段」（Loop）的產生，尤其是運用在製作鼓節奏上更是方便，因為一般樂曲的鼓節奏，都具有「反覆循環」的特性，可能鼓節奏進行幾小節後，又會重複進行。另外對於重複性高的樂器，例如低音貝斯或是合成樂器，以「循環樂段」來編排也很便利。

　　目前已經有許多公司，把「循環樂段」依照音樂類型，集合成音樂素材光碟，授權給音樂工作者來使用。這類的音樂素材，因為是聘請專業樂師來演奏，無論是在彈奏或是錄音品質上，都十分高

13

級專業，也因此許多影片或是廣告配樂師，都很喜歡使用這類音樂素材，將這些音樂素材組合成合適的樂曲。

無論是「音序器」或「循環樂段」，這兩種編曲方式的優缺點見人見智，但一般認為以 Loop 為基礎的軟體，對於初學者而言，是比較容易上手的。也正因為如此，才不會因為操作上的學習而降低初學者的學習熱情。

本書採用以 Loop 基礎的電腦軟體「酷樂大師」，來當作教學上的示範軟體。「酷樂大師」是由德國影音大廠 MAGIX 公司，專為音樂人所推出的一款全方位平價的家用音樂軟體。雖然目標是讓人在家裡使用，但它的功能卻一點也不陽春，甚至與動輒上萬的專業軟體相比，在功能上毫不遜色。

在開始真正進入教學前，請各位讀者們先了解 MAGIX「酷樂大師」的基本操作介面，雖然這個部份有點枯燥無趣，但對於往後的教學十分重要，您也可以藉由本章節的基本介紹，先了解一下這個軟體的功能，在後續的學習上就能很快地進入狀況。

MAGIX「酷樂大師」的整個操作介面，基本上是由【選單區】、【編輯區】、【媒體區】、和【螢幕區】四大區域所構成：

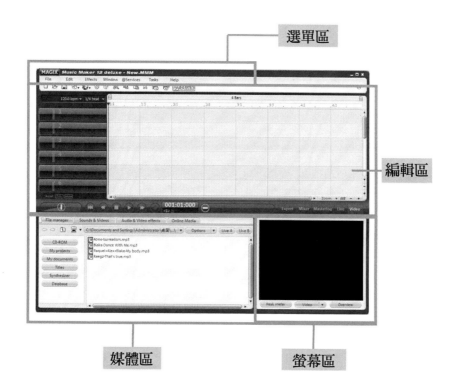

選單區

編輯區

媒體區

螢幕區

每個區域都有各自的特定功能，本章節就為大家進行詳細的
介紹。

## 1.1 選單區

選單區計有【File】選單、【Edit】選單、【Effects】選單、
【Windows】選單、【@Service】選單、【Tasks】選單和【Help】
選單。由於選單區的功能相當多且複雜，在本書第十一章會作詳細
的介紹。

## 1.2 編輯區介紹

### 1.2.1 音軌軌道面板基本功能操作

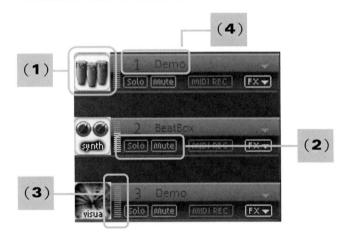

（1）每一個音軌軌道（track）都有一個樂器圖樣。如果您選了一個 MAGIX 的音色庫取樣音源（Sound pool Sample）放在空的軌道上，軌道區（track box）就會出現一個合適的圖樣，您也可以點選此圖樣並選擇其他的圖樣。

（2）在每一個軌道（track）前都有一個軌道區塊（track box），您可以在此切換「靜音」（mute）或「獨奏」（solo）。每個軌道區塊下方有兩個按鈕，可以設定獨奏／靜音（Solo/Mute）。

（3）樂器圖示的右側是音量表（Peak Meter），可以檢查軌道上是否有音訊。

（4）軌道名稱（Track name）位於軌道數旁，點擊兩下可以重新為軌道命名。

| | |
|---|---|
| ▼ | 在軌道名稱旁的這個小箭號可以開啟另一個選單，您可以在此載入一個軟體音源（如 VSTi 外掛）至軌道上以供 MIDI 使用。您也可以使用軟體隨附的 VITA 和 REVOLTA 等 VST 樂器，載入單一音色。 |
| REC | 按下 REC 鈕可以讓軌道處於預備錄製音訊或 MIDI 訊號的狀態。 |
| AUDIO REC | 只要點一下就能使軌道進入音訊錄音模式（Audio Recording mode）。同時也會開啟監聽，亦即您能聽見音效卡的輸入訊號。在第六章【混音台】會有更詳細的介紹。 |

#### 小叮嚀

如果您已開始錄音（R 鍵），Audio recording 對話框會開啟，之後已錄好的音訊會出現在軌道中。若在軌道上同樣的位置已經有其他的物件，則已錄好的音訊會自動放在下一個空的軌道。

| | |
|---|---|
| MIDI REC | 點擊 REC 鍵會使軌道進入 MIDI 錄音模式（MIDI Recording mode）。開始錄音時，新的 MIDI 物件就會出現在軌道上，MIDI Editor 也會被開啟。如此就能進行 MIDI 錄音（MIDI Recording ）了。在第六章【混音台】會有更詳細的介紹。 |
| FX ▼ | 您可以在此開啟軌道效果（Track Effects）選單，選單中以樂器種類做分類，不同的樂器有不同的軌道效果（Track Effects）。 |

### 1.2.2 縮放（Zoom）

在垂直捲軸的下方，有「＋」和「－」按鍵，按下「＋」會垂直放大編輯區視窗大小，按下「－」則是縮小視窗。在使用軌道數目較多的作品裡，建議將視窗中可顯示的軌道數增多，才能在完整的畫面中編輯物件。

水平捲軸同樣具有縮放功能。同樣地有「＋」和「－」按鍵，按下「＋」會水平放大編輯區視窗大小，按下「－」會縮小視窗。

若作品的縮放幅度超過了作品本身的大小，則畫面上會顯示多餘的空白。您可以藉著捲軸上的滑桿大小來判別，作品的那些部分會呈現在視窗中。

要想看到整體作品的視窗有幾種方式，您可以按下 FIT 按鍵，就能看到作品整體的畫面，此時水平捲軸上的滑桿會充滿整

個捲軸。或是直接在捲軸上的滑桿點兩下，也可以使畫面將作品整體顯示出來。

　　若將滑鼠移到捲軸滑桿的邊緣，滑鼠游標會變成一個可伸展的雙箭號，用雙箭號可將捲軸滑桿縮短或拉長，這會讓縮放功能更為快速與靈活。

　　Zoom ▼ 按鍵則是用來對編輯區視窗作細微的調整：

| Bigger pane | 放大視野成較大視窗。 |
| Smaller pane | 縮小視野成較小視窗。 |
| Zoom 1 frame | 放大視野至一個音格的視窗。 |
| Zoom 5 frames | 放大視野至五個音格的視窗。 |
| Zoom 1s | 將視野調整到一秒的視窗範圍。 |
| Zoom 10s | 將視野調整到十秒的視窗範圍。 |
| Zoom 1 min | 將視野調整到一分鐘的視窗範圍。 |
| Zoom 10 min | 將視野調整到十分鐘的視窗範圍。 |
| Zoon range between start and end marker | 將視野調整到起始和結束標記間的視窗範圍。 |
| Zoom entire arrangement | 將視野調整成全部作品的視窗範圍。 |
| Zoom in vertically | 水平方向放大視野。 |
| Zoom out vertically | 水平方向縮小視野。 |

Move screen view 是移動編輯區視野的功能：

| To next object border | 將視野移到下一個物件的視窗範圍。 |
| To previous object border | 將視野移到上一個物件的視窗範圍。 |
| To beginning of arrangement | 將視野移到作品的最前面。 |
| To end of arrangement | 將視野移到作品的最後面。 |
| To start marker | 將視野移到起始標記的範圍。 |
| To end marker | 將視野移到結束標記的範圍。 |
| Side to right | 將視野向右移到下一個相等範圍的區域。 |
| Side to left | 將視野向左移到上一個相等範圍的區域。 |

| Grid to right | 將視野向右移到下一格範圍的區域。 |
| Grid to left | 將視野向左移到上一格範圍的區域。 |
| To next jump marker | 將視野移到下一個段落標記的位置。 |
| To previous jump marker | 將視野移到上一個段落標記的位置。 |
| One track up | 將視野向下移動一個音軌的位置。 |
| One track down | 將視野向上移動一個音軌的位置。 |

Move playback position 是移動播放標記位置，共有 To jump marker 1~10 十個指令，讓您可將視野迅速移動到段落標記的位置上。

> ※小提示
>
> 段落標記（jump marker）的用處在於讓您可以標記特殊位置，例如在歌聲開始出現的位置，或是需要重複出現的段落位置，都能利用段落標記來讓您更容易找到這些位置。

Edit jump marker 是來編輯段落標記的功能：

| Set jump marker 1 ~ 10 | 手動設定段落標記 1 ~ 10。 |
| Create jump marker sequence | 建立段落標記順序。 |
| Delete all jump marker | 刪除所有段落標記。 |

若捲軸上點選滑鼠右鍵後，也會開啟與 Zoom 按鍵相同的功能指令選單。

## ※ 小提示

如果將滑鼠箭頭游標移到垂直或水平游標上，再使用滑鼠滾輪，您會發現同樣可以執行滑鼠游標的功能喔！

### 1.2.3 使用素材方法

MAGIX「酷樂大師」是屬於以循環樂段（loop）為編曲基礎的軟體，因此少不了需要音樂素材的輔助。請將軟體的安裝光碟，或是其他廠牌的素材光碟放入光碟機中，再點選畫面左下部「音訊&視訊」（Sounds & Videos），您就可以看到許多素材於媒體視窗中。

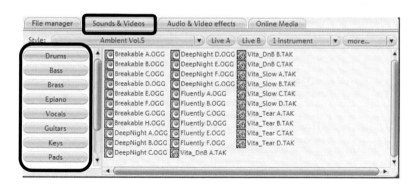

您只要以滑鼠點選當中素材檔案，就可自動播放該素材，並以此方式選擇所要使用的素材。

在媒體視窗左側有一列樂器選擇方塊，您能很方便地切換不同的樂器，來選擇出您在編曲中要出現之樂器。

當您選好要使用的音樂素材，只要以「滑鼠拖動」方式，就能將素材放入編曲區音軌中。您可看到檔案拉入音軌時，會形成

一個音波物件,而運用滑鼠雙擊檔案,同樣能將素材輸入音軌。您可以將游標放在素材上,當游標變成「手掌」圖形時,按住滑鼠左鍵不放,就能任意移動素材位置,甚至要移動到其他音軌也可以。

　　所謂「滑鼠拖動」方式,就是以滑鼠點選檔案後,按住滑鼠左鍵不放,將檔案直接拉到編曲區之音軌中。還有要提醒您,只有英文檔名之檔案可以滑鼠雙擊方式匯入音軌,若是您自己製作之中文檔名的素材,或是中文檔名的歌曲,則只有使用「滑鼠拖動」方式才能將檔案匯入音軌。

### 1.2.4 利用物件控制點來編輯音訊

物件控制點

　　利用物件控制點(object handles),對於音訊物件的音量、明亮度設定、漸入與漸出(fade-in ＆ fade out),以及循環播放(loop),都能直接在編輯區(Arranger)裡完成。

　　在播放時,所有您編輯的效果都已即時運算完成,在編輯過程中,多媒體素材不會被破壞(即屬於「非破壞性編輯」),任何編輯的改變都能利用多段復原(Undo)功能來取消 (Ctrl+Z)。

### 1.2.4.1 物件漸入漸出（**Object fades**）

　　由左上方和右上方的控制點，能將物件的音量作漸入（fade in）或漸出（fade out）的處理。同時用物件控制點（Object handles）可以調整交互漸入漸出的長度。

### 1.2.4.2 縮短物件或是延長物件

　　將滑鼠游標移到物件下方左邊或右邊角落，滑鼠游標會變成一個左右箭頭符號（↔）。此時就可以延長或縮短物件至您想要的長度。

　　若要延長音訊物件，只要移動滑鼠游標到左右邊角落，按住左鍵不放，再往右邊或左邊拉動到您想要的位置即可。這時候您可發現，拉長的物件會重複出現，這也就是循環樂段（loop）的概念，只需利用一個鼓組素材片段，就能非常快速地建立一整個鼓組軌道，或是用一個短的視訊片段，建立一段長的影片。

　　您也可以縮短音訊物件，同樣地只要移動滑鼠游標到左右邊角落，按住左鍵不放，再往右邊或左邊拉動到您想要的位置

即可。您會發現縮短物件，其實就如同在修剪物件。不過這種方式並不會改變原來素材真正的長度，因為這是屬於「非破壞性剪輯」。

### 1.2.4.3 調整物件音量／明亮度

利用物件上方中間的音量／明亮度（volume/brightness）控制點，可以改變物件的音量／明亮度。如果物件是音波或 MIDI 物件，則是在調整物件音量；若物件是視訊影片或圖片，那麼就是在調整物件的明亮度。您可以利用這個功能，個別調整物件間音量（volume）或明亮度（brightness）的相對程度，讓物件搭配更為和諧。

### 1.2.5 音軌

在編輯區中有許多音軌（tracks），在音軌上可以放入素材加以編輯。預設的音軌數是 16 個音軌，不過實際上，MAGIX「酷樂大師」豪華版最多可以設定到 96 個立體聲音軌。

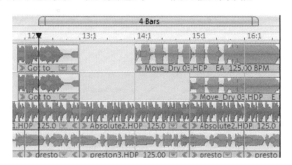

　　音軌設定的方式如下：

　　由【File】功能表＞「Arrangement properties」，會開啟設定
視窗：

　　在「Number of tracks」中，您可以勾選想要呈現的軌道數目。

　　基本上，所有的物件都可以放在軌道上。例如，您可以將
視訊（videos）和 MIDI 及音訊物件（audio objects）放在一個
音軌上。

### 1.2.6 播放區

當在播放作品時，注意尺規上有一條藍色的長條 Bar，代表了播放範圍的起訖點。在兩個標記點之間的區域，是能不斷循環播放的區域，稱為播放區（playback area）。

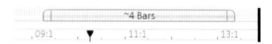

播放區（playback area）的長度是以藍色來顯示。在藍色播放區下方是尺標顯示，冒號之前的數字表示小節數，在冒號之後的數字表示在不完全小節裡，以選定格線為準時樂曲所佔的格線數。例如在 1/16 格線為準下，3.3 代表了 3 又 3/16 小節。

播放區藍色 bar 中符號（～）表示播放區（playback area）的長度，並未剛好在格線上，以致於反覆播放的樂段不能正常的循環。在播放區以滑鼠左鍵雙擊，就能將整首樂曲設定為播放區，再點兩下就又恢復原來的播放長度。

藉由滑鼠，可將起始標記點（starting marker）和結束標記點（end marker）往不同的方向移動。您可以用滑鼠拖動播放區再放開，並移動播放區到任何位置。您也可以在尺標任意位置點擊滑鼠左鍵，即可移動起始標記點（start marker），點擊滑鼠右鍵可移動結束標記點（end marker）。

用鍵盤來操作或許會更容易些：按鍵盤的左（▶）右（◀）鍵，能以整個播放區的長度做向前或向後的移動。按【Ctrl+左右鍵】，能以四分之一播放區長度做移動。按【Shift+左右鍵】，能將播放區長度減半或加倍。按【Ctrl+Shift+左右鍵】，能將播放

區以一小節為單位來增長或縮短。使用這個功能，能將播放區的範圍快速又精確地增長或縮短。

　　右邊的結束標記點（end marker）會和起始標記點（start marker）一起移動，這意味著當您移動起始標記點時，循環播放的播放區長度會維持不變。所以當您要調整播放區時，記得先移動起始標記再移動結束標記點。

## 1.2.7　格線

　　作品的長度藉音軌上垂直的格線來表示。為了要使作品的架構清楚，在第一音軌之上有時間軸，而在編輯區中可以看見棋盤似的「格線」（grid）。

　　格線可以確保物件是「緊貼」在特定的位置，如此物件就能精確的放進小節內。

　　例如，若您設定格線單位為 1/2 拍，當移動物件時，它們就會緊貼在任一個 1/2 拍的位置，這樣您就可以完美的移動所有物件。格線單位可供選擇的範圍，從完整的一小節到 1/16 拍。您也可選擇三連音（triplets）做為時間計量單位（measuring unit）。

　　若要變更時間軸上的時間單位，在操作畫面左上角，可以看見 1/4 beat ▾ 的按鍵：

| 1 beat | 物件能緊貼於任一個 1 拍的位置。 |
| 1/2 beat | 物件能緊貼於任一個 1/2 拍的位置。 |
| 1/4 beat | 物件能緊貼於任一個 1/4 拍的位置。 |
| 1/4 triplet | 物件能緊貼於任一個 1/4 三連音拍的位置。 |
| 1/8 beat | 物件能緊貼於任一個 1/8 拍的位置。 |
| 1/8 triplet | 物件能緊貼於任一個 1/8 三連音拍的位置。 |
| 1/16 beat | 物件能緊貼於任一個 1/16 拍的位置。 |
| SMPTE | 物件能緊貼於任一個「幀」（frame）的位置，並且時間軸的時間改以 00：01：00 方式顯示。 |
| Time | 物件能緊貼於任一個相鄰物件的位置，兩個連續的物件會自動緊貼在一起，即使他們位於不同軌道上，也可以精準的對齊，這樣就可以避免不必要的間隙或重疊。 |
| No grid | 取消物件緊貼的功能。 |
| Select bar type | 選擇拍數顯示的模式。 |

　　如果您要選擇其他的拍數，就選擇「Select bar type」指令，會開啟一個對話框：

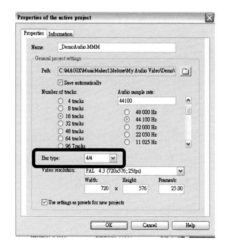

在對話框中的「Bar type」，有一些選項：

| | |
|---|---|
| 4/4 | 最常見，以四分音符為一拍，一小節有四拍。 |
| 3/4 | 以四分音符為一拍，一小節有三拍。 |
| 5/4 | 混合拍子，例如 2/4 拍和 3/4 拍混合，就會形成 5/4 拍。 |

因為本書並非是討論樂理的書籍，所以就不再深入解釋拍數的意義了。

對話框中還有許多調整參數，在後面的章節會陸續提到。

## 1.2.8 速度調整

歌曲速度是以 BPM 來表示（Beat Per Minute；每分鐘的拍子數）。作品的速度會自動由第一個被用於作品的取樣素材來決定。在剛才調整格線貼齊按鍵的左邊，有一個 80.0 bpm ▼ 按鍵，按下後就能開啟自動速度控制器（automatic tempo controller）：

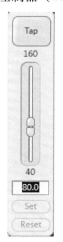

　　利用這個控制器，您可以很容易來改變樂曲的速度（tempo），只要以滑鼠上下拉動推桿就行，或是在下方直接以鍵盤輸入數字亦可。即使在播放時，速度也能夠任意的改變。作品裡的物件長度會隨時間的快慢而縮短或增長。

　　若按下 Tap 按鍵，會開啟【Tap Tempo】對話框，在這裡可以輸入想要的速度。另外，若您是使用自己製作的素材，或是不知道使用的素材速度多少，就可以按下 Tap 鍵，或是按下鍵盤的 T 鍵，這樣速度就會被估算出來，並出現在對話框的空格中，再按下 OK 確定您所要的速度。

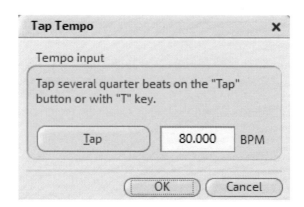

### 1.2.9 播放游標

　　當您播放作品時，會在編輯區看見一條紅色的垂直線，但樂曲不斷進行時，這條垂直紅線也會一直往右移動：

　　這條垂直紅線叫做播放標記（Playback marker），它存在的位置，也就是現在樂曲播放到的位置。若以滑鼠點選時間軸任一位置，播放標記就會移動到那個位置。若點選時間軸的上方，就能同時移動播放標記線和起始標記點。

　　只要播放標記線移動到結束標記點處，就會重回到起始標記點的位置循環播放。若播放標記線出現在播放範圍之後，則播放標記會持續往右移動，即使樂曲已經播放完畢：

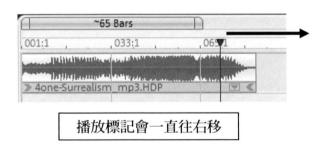

播放標記會一直往右移

但若播放標記在播放範圍內，則當樂曲結束，播放標記會自動跳回樂曲最前面的位置，不斷地循環播放：

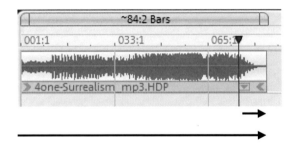

播放標記會反覆循環移動

### 1.2.10 播放控制台

利用播放控制台的播放功能，您就能用滑鼠控制樂曲的播放。

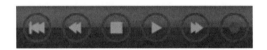

**※小提示**

　　利用鍵盤上的空白鍵（space bar），可以更容易開始或停止樂曲的播放。所有的鍵盤快捷鍵，在最後面「附錄一」中有詳細介紹。

| | | |
|---|---|---|
| | 回到起點 | 按下此按鈕，播放標記會很快的移動到起始標記的位置。再按一次此按鈕，播放標記和起始標記會一起移動到樂曲的開頭。 |
| | 倒轉 | 此功能可讓播放標記向樂曲開始處倒回。 |
| | 停止 | 停止鍵可用來停止播放。停止時，播放標記線會回到播放前所在的位置。 |
| | 播放／暫停 | 此按鈕會開始連續的播放樂曲，若播放標記線已達到結束標記點，播放區將會再次循環播放。再按一次 Play 鍵，播放標記線會停止在當時的位置，樂曲因此暫停播放。 |
| | 快速向前 | 使用此功能，能使播放標記線跳躍前進，樂曲以較快的速度往前進。 |
| | 錄音 | 按此鍵能開啟錄音設定視窗（record settings window），在此視窗中可以設定所有的音訊錄音預設值。後面會有詳細的說明。 |

### 1.2.11 音量控制台

　　在播放控制台左側，就是音量控制台：

它用來控制整個作品的收聽音量，以滑鼠按住向右拉，表示音量增大；若向左拉表示降低音量。

### 1.2.12 時間顯示台

時間顯示台位於播放控制台的右邊：

根據選定的格線單位，當時的播放位置，會以小節（bars）、拍子（beats）、ticks 或分（minutes）和秒（seconds）來顯示。

在左下角若顯示 ，表示會循環播放樂曲，也能直接以滑鼠取消循環播放的功能。

左下角還有一個顯示圖示 ，這是開啟顯示樂曲調性的開關，若打開它，就會在旁邊顯示樂曲的調性（下圖顯示 e，表示這首樂曲是 e 調）：

如果在時間顯示上點擊滑鼠，時間顯示就會切換成「剩餘播放時間」（remaining time）的表示方式。

### 1.2.13 移動播放標記台

在時間顯示台右側，就是播放標記移動台：

您可直接以滑鼠左鍵按住小圓圈不放，向右或向左移動，就會看見編輯區的播放標記會隨之向左或向右移動。

### 1.2.14 編輯區按鈕

編輯區按鈕可以快速開啟或關閉所有最重要的視窗，位於移動播放標記台的右側。

| | | |
|---|---|---|
| **Expert** | Experts<br>（專家模式） | 這個可以開啟或取消一些特別的功能，例如滑鼠操作模式列（mouse mode bar）和群組列按鍵。在初學者模式（Beginner Mode）下，只會顯示最基本的功能和最重要的按鈕。在專家模式中，所有的按鈕和編輯區所有的功能都會顯示在螢幕上。 |
| **Video** | Video<br>（視訊） | 開啟或關閉視訊螢幕。 |
| **Mixer** | Mixer<br>（混音台） | 開啟即時的混音台。在此能調整軌道相關的音量，還有相位。這裡也是後期製作效果和外掛（Plug-ins）整合的地方。 |

| | | |
|---|---|---|
| **Mastering** | Mastering（後期製作） | 開啟後製音訊效果器（Mastering Audio Effect Rack）。 |
| **Live** | 現場演出模式（Live Mode） | 開啟現場演出模式操作控制面板（Live Mode playback console）。 |

## 1.3 快捷工具列

　　快捷工具列（Tool bar）位於操作畫面的左上角，每個小圖示都代表常用的功能：

| | | |
|---|---|---|
| 🗋 | 建立新專案 | 建立一個新的空白專案。 |
| 📂 | 開啟舊專案 | 開啟一個既有專案。 |
| 💾 | 儲存檔案 | 儲存專案。 |
| 🔄 | 匯出作品 | 將現有作品匯出，有多種不同格式可選擇。 |
| 🌐 | 網路選項 | 有四個關於網路的指令（稍後解釋）。 |
| ↩ | 恢復動作 | 恢復上次執行的動作。 |
| ↪ | 重做動作 | 執行的動作再作一次。 |
| ✂ | 剪下 | 將選取的物件剪下至剪貼簿（Clipboard）中。 |
| 📋 | 複製 | 複製選取的物件。 |
| 📋 | 貼上 | 在播放標記線位置貼上物件。 |
| ✖ | 刪除 | 將選取的物件刪除。 |
| 🔒 | 群組 | 將選取的多個物件群組起來。 |
| 🔓 | 取消群組 | 將以群組的物件恢復成個別物件。 |
| ♪ | 編曲達人 | 開啟「編曲達人」的功能。 |

在「網路選項」（  ）中，有四個網路相關指令：

| Search in MAGIX Online Library | 至 MAGIX 線上資料庫搜尋。 |
|---|---|
| Export to MAGIX web publishing area | 匯出作品至 MAGIX 網路公開區。 |
| Send arrangement as email | 以 email 傳送作品。 |
| Internet connection | 網路連結設定。 |

這些指令詳細介紹，將於稍後章節中做說明。

## 1.4 滑鼠操作模式

MAGIX「酷樂大師」提供了多種滑鼠操作模式（Mouse modes），在滑鼠操作模式視窗中可以選取這些功能。這些功能可以讓所有的工作步驟快速操作且安全。

要使用滑鼠模式，只要按下位於操作畫面中央右側的「專家模式」（ Expert ）按鍵，就能讓小圖示出現。

### 1.4.1 以滑鼠操作模式操作單一物件（**Mouse mode for single objects**）

| | 這是預設的滑鼠操作模式（mouse mode），利用此按鍵可以進行大部分操作。操作方法為用左鍵選取物件；按住 Shift 或 Control（Ctrl）鍵時，能選取多個物件；按住滑鼠按鍵不放，能移動選取的物件。 |
|---|---|

在此模式中，可以使用五個控制點，將物件做聲音漸入（fade in）或漸出（fade out）的處理，及改變物件的長度。在物件上按右鍵，能開啟進階功能選單，選單中有最重要的效果（effects）和設定，可供特定的物件來使用。

### 1.4.2 單一音軌的物件連鎖（**Attach objects in a single track**）

 在滑鼠目前位置之後，同一音軌上的所有物件，都能被當作一個群組來移動。

　　這個功能很實用。舉例來說，當您已經創作了一大段，又想要在某一音軌的開頭插入空白的空間時，利用此功能可以同時將所有物件往後移，而不需要將所有物件分別往後移動。

### 1.4.3 所有軌道的物件連鎖（**Link objects on all tracks**）

 在滑鼠目前位置之後，所有音軌上的所有物件，都能被當作一個群組來移動。

　　這個功能很實用。舉例來說，當您已經創作了一大段，又想要在所有音軌的開頭插入空白的空間時，利用此功能可以同時將所有物件往後移，而不需要將所有物件分別往後移動。

### 1.4.4 繪圖滑鼠操作模式（**Draw mouse mode**）

 您可以在已載入的物件之後，再插入相同的物件。

　　在這種滑鼠模式下，若您在相同音軌中存在數個不同的素材，如下圖所示：

如果您想在不同素材之間插入前段的素材該如何做呢？此時就能選擇這個滑鼠模式，在兩個素材間就能以滑鼠「畫」出前段素材的內容：

從第一個物件開始，您畫出來的 loop 區域的拍子，都會與原始物件同步。也就是說，被畫出來的循環樂段（loop）不一定會從 loop 的開頭開始播放，而是從原本的 loop 的相對位置開始播放。換句話說，您可在軌道上 loop 的後方，在您想要的地方畫出 loop。

### 1.4.5 裁剪滑鼠操作模式（Cut mouse mode）

 您可以用此滑鼠操作模式來快速裁剪物件，將原本一段素材 loop 剪成兩段，這樣就能將不想要的物件部分刪除，或是為一個物件的某些部分加上多種不同的效果。

### 1.4.6 曲線滑鼠操作模式（Drawing mouse mode）

 可用來畫音量曲線，還有效果曲線。

按滑鼠左鍵，可在物件上畫一條新的曲線。當效果曲線尚未啟用時，點選一個物件，就能為這個物件畫一條音量曲線。如果

在音軌無物件的位置點一下，則可將滑鼠模式自動切換回一般箭頭模式。

### 1.4.7 伸縮滑鼠操作模式（**Object stretch mouse mode**）

 這個特別的模式可以用來調整物件的長度。音訊物件可以藉由物件下方的控制點延長或壓縮長度。

在標準模式下，可藉由物件延長來循環播放，或藉由縮短物件只播放物件的部分。但在伸縮滑鼠操作模式下，能改變整個物件的播放速度。延長物件時播放速度會變慢，縮短物件則速度加快。

若調整中央的菱形，往上拉則音調變高，往下拉音調會變低。

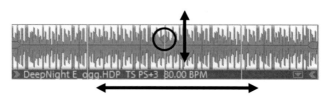

### 1.4.8 物件試聽操作模式 （**Audio Object Preview**）

 在此模式下，只要以滑鼠按下物件，您就能聽到物件的聲音。

只要一直按住滑鼠左鍵，就能持續聽到音頻物件的聲音。但僅是用於音訊物件（audio object），若是 MIDI 物件則無此效果。而且在此模式下，無法以滑鼠移動物件，物件的位置會被鎖定，以避免不小心的移動。

### 1.4.9 搜尋滑鼠操作模式（**Scrub mouse mode**）

 按住滑鼠左鍵不放，就能在游標的位置試聽聲音。

　　當您對著物件按下滑鼠左鍵時，會連續播放游標附近的簡短聲音。此模式特別適用於找尋作品的特定部分。

### 1.4.10 取代滑鼠操作模式【 **1 Click** 循環樂段選取區】（**Replace Mouse Mode**）

 此模式讓您更容易選擇您想要的聲音取樣。

　　在物件上按滑鼠左鍵一次，能自動從 MAGIX 素材庫（sound pool）的相同樂器類別裡，自動選取一個物件取代原本的物件。

　　若是按 Shift＋滑鼠左鍵，則能改變原來物件的音高，讓音高上升。

## 1.5 媒體區介紹

　　MAGIX「酷樂大師」的媒體庫（Media Pool）能供使用者取得、試聽以及存取所有線上和離線的素材，例如，軟體隨附的聲音和視訊的循環片段（loop），音訊光碟、MP3 歌曲、合成器（synthesizers）或效果（effects）。

　　所有種類的素材都能藉著用滑鼠左鍵雙擊或拖動再放開的方式，整合至您的作品中。

### 1.5.1 媒體庫導覽

在媒體庫（Media Pool）的最上面有四個按鈕，代表四種不同的頁面種類：【File manager】、【Sounds & Videos】、【Audio & Video FX】、【Online Media】。當點選任一按鈕時，導覽列（navigation bar）就會切換到各所屬的頁面。

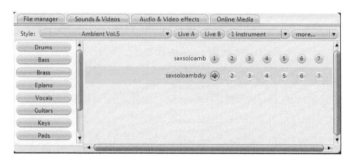

在導覽列（navigation bar）的左邊，有快捷鍵可連結到次目錄。例如在【Audio & Video FX】這個頁面之下，有「Audio FX」、「3D Audio FX」、「Vintage FX」、「Video FX」、「VideoMix FX」和「Visuals」等幾個次目錄。

### 1.5.2 檔案總管（**File manager**）

MAGIX 「酷樂大師」檔案總管（File manager）的操作方式就如同 Window Explorer 一樣，它可以讓您取得以及下載所有種類的素材。

視訊（Videos）、點陣圖（bitmaps）、MP3 歌曲、音樂 CD、RTF 文字檔案、合成器物件（synthesizer objects）和效果（effects）。

所有可供載入的多媒體檔案，以及正在使用之檔案的子目錄，都會顯示在檔案清單（file list）中。所有的檔案也都能夠藉由拖動再放開的動作，載入編輯區的音軌中。

### 1.5.2.1 刪除、複製和移動檔案

所有列在媒體視窗中的檔案，都能以滑鼠拖動再放開的方式，選取、刪除或移動到其他的資料夾中，就像在 Windows Explorer 中一樣。這樣一來，所有在作品中被用到的物件，都能事先被匯編到一個獨立的資料夾中。

對著檔案按滑鼠右鍵，就會在進階功能選單裡看到這些功能。

### 1.5.2.2 試聽功能

所有的檔案都有試聽（preview）功能：只要點選一下檔案清單（file list）的音訊物件（audio object），就會開啟試聽功能。視訊（Video）、圖像和文字物件就會顯示在視訊螢幕（video screen）上。

若要停止試聽，只要以滑鼠按下播放控制台的停止播放鍵（ ），或是按下電腦鍵盤的空白鍵（space bar）即可。

### 1.5.2.3 導覽鍵

| | | |
|---|---|---|
| | 上一頁／下一頁 | 利用 Back 鍵，能回到之前所在的資料夾。 |
| | 上一層 | 利用 Up 鍵，能回到上一層資料夾。 |
| | 磁碟機選單 | 由磁碟機選單（drive menu）按鈕，您能存取所有可用的磁碟機。 |

| | | |
|---|---|---|
| C:\MAGIX ▼ | 瀏覽歷史清單和路徑詳細資料 | 位於上方的中間處，會顯示最近開的資料夾的路徑。利用箭號按鈕，就能開啟之前瀏覽過的資料夾之路徑選單。 |
| Options ▼ | 選項 | 所有在進階功能選單中的功能（切換顯示模式、重新命名或刪除檔案等）也能用這個選項（Options）按鈕找到。 |

在檔案清單（file list）頁面中，所有支援的多媒體檔案和最近曾點選的資料夾中的子資料夾，都會顯示出來。在「Options」按滑鼠左鍵，或在媒體庫任一位置按右鍵後，都會顯示進階功能選單，可以設定三種不同的顯示模式：清單（List）、詳細資料（Details）和大圖示（Large icons）。

### 1.5.2.4 清單（List）

僅顯示檔案名稱（Name），這種顯示模式可以同時顯示最多檔案。

### 1.5.2.5 詳細資料（**Details**）

在此顯示模式下，除了檔案名稱（Name）外，檔案的類型（Type）、大小（Size）和修改日期（Modified），都會同時顯示出來。點選這些資料項目的任一項，就能將檔案依此項目排序。

| Name | Type | Size | Modified |
|---|---|---|---|
| creeket-ht | .wav | 0 | 01.01.1970 - 08:00:00 |
| dustria-sn | .wav | 0 | 01.01.1970 - 08:00:00 |
| easyknock-ht | .wav | 0 | 01.01.1970 - 08:00:00 |
| fire-sn | .wav | 0 | 01.01.1970 - 08:00:00 |
| krystalnacht-cr | .wav | 0 | 01.01.1970 - 08:00:00 |
| nemisis-sn | .wav | 0 | 01.01.1970 - 08:00:00 |
| sitandstand-kd | .wav | 0 | 01.01.1970 - 08:00:00 |
| stingar-ht | .wav | 0 | 01.01.1970 - 08:00:00 |
| tawker-kd | .wav | 0 | 01.01.1970 - 08:00:00 |
| tinsy-ht | .wav | 0 | 01.01.1970 - 08:00:00 |

### 1.5.2.6 大型圖示（**Large icons**）

此顯示模式相當有用，因為它顯示了每個影片和圖片檔案的預覽圖片，這可以讓您更快速的挑選素材。但這種顯示模式的缺點是，它佔用了檔案清單太多的版面。

018.JPG　027.JPG　032.JPG　037.JPG　039.JPG　041.JPG　044.JPG　055.jpg

087.JPG　120.jpg　123.jpg　154.jpg

| | | |
|---|---|---|
| Live A　Live B | A 和 B 現場演出模式 DJ 台 | 具有 DJ 現場演出模式的功能，稍後章節會詳細介紹。 |

### 1.5.2.7 次目錄

**CD-ROM**

　　點一下此按鈕，就能讀取當時在 CD-ROM 裡的 CD。當使用資料光碟時，所有 MAGIX「酷樂大師」可支援的目錄和檔案格式，都能在檔案總管裡顯示出來。在 CD 光碟裡，所有的音軌都會在檔案清單（file list）中出現。

**My projects**　　**我的專案**

　　此按鈕能開啟「My Audio Video」這個目錄，這個目錄會在程式安裝時自動建立。路徑是 C:\ documents and settings\My Audio Video。在預設值中，若使用者未改變設定，作品會儲存在此目錄中。

**My documents**　　**我的文件**

　　此按鈕會自動連接到電腦 C 硬碟的「My documents」資料夾，路徑是 C:\documents and settings\Administrator\My Documents。

**Titles**　　**字幕**

　　此按鈕能開啟安裝時所建立的字幕（Titles）目錄。它包含了一個 RTF 檔案做為範本，您可以將此範本匯入到作品中，或用於影片字幕。文字以及各字幕物件的選項都會被儲存在作品中。

欲開啟字幕編輯器（title editor），可在編輯區以滑鼠拖動方式，將 RTF 物件拉到編輯區中，就會自動開啟字幕編輯器（title editor）視窗，您能在字幕編輯器中編輯字幕（subtitles）。關於字幕編輯器的詳細使用，請見稍後章節的說明。

**Synthesizer　合成器**

此按鈕能開啟「合成器」這個目錄。所有的合成器都能被拖動至音軌中，放開後即置入軌道，合成器物件就會顯示在軌道上。相關的操作平台能用來編輯合成音色以及旋律。當合成器第一次被放入作品中時，會自動開啟操作介面。之後您可以雙擊合成器物件，就能開啟合成器的操作介面，更進一步來編輯物件。

關於各個合成器的介紹，將於稍後章節中詳述。

**Database　資料庫**

此按鈕能以一個有良好架構的資料庫（database），來顯示在電腦上的素材檔案。

這意思是說，檔案不再根據它們被存放在的資料夾來顯示，而是根據屬性特徵來分組。最上層的資料夾分別是音訊（Audio）、我的相簿（My photo albums）、相片（Pictures）、播放清單（Playlists）、音源庫（Soundpool）、和視訊（video）。每個資料夾下都還有各自的次資料夾。

若您想以資料庫（database）檢視模式，顯示您電腦中的媒體資料。首先您必須將電腦中的媒體資料加入 MAGIX 資料庫

（database）。以滑鼠右鍵點選資料庫（databa 按鈕
（ Database ），便會出現一個小型功能選單。

　　若您選擇【Start media management program for photos】，
會自動開啟 MAGIX「酷樂大師」所附贈的 MAGIX Photo
Manager「相片總管」這個程式（相信您已經將它安裝入電腦
了）。如果您是選擇【Start media management program for
music】，就會開啟另一個免費贈送程式 MAGIX Music Manager
「音樂總管」。無論是哪一種指令，都會同時啟動程式中的資
料庫（database）掃瞄功能。

　　若選擇另一個指令：搜尋資料庫（Search database），就能
開啟一個特別的搜尋對話框，在此對話框中，您可以有邏輯的
來搜尋素材。

### 1.5.2.8 搜尋資料庫

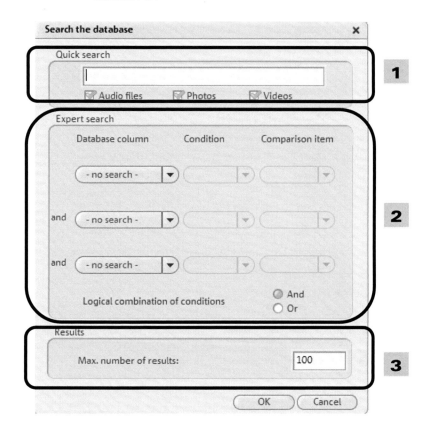

（1）快速搜尋（Quick search）：只要輸入一個關鍵字，並勾
　　　選資料的種類，如照片（photo）、音訊（audio）、視訊
　　　（video），所有在資料庫中和關鍵字有關的資料，都會
　　　被搜尋出來。

（2）進階搜尋（Expert search）：在此您可以指定搜尋的條件，來限定您的搜尋範圍。方法如下：

您可以利用「And」或「Or」，同時設定三個條件式進行搜尋。

And：會將符合所有搜尋條件的檔案搜尋出來。

Or ：會將符合至少一個搜尋條件的檔案搜尋出來。

（3）搜尋結果（Results）：在此設定想要顯示最多搜尋結果的數目。

### 1.5.3 音訊及視訊

#### 1.5.3.1 導覽列

在這裡可以讀取到音源庫的素材。放入一片素材資料光碟到光碟機中，並點選【Sounds & Videos】按鈕：

您可以按「型態」（Style）按鍵，選擇您想要的音樂型態：

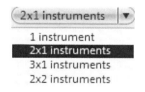

在頁面的左邊，是素材光碟中的資料夾分類，每一個資料夾，都包含了一些適合此曲風的音色可供選擇。音色會出現於右邊的視窗中。

MAGIX「酷樂大師」所附增的素材，是依照音高來分類（鼓和音效除外）。每個素材有 1~7 阿拉伯數字編號，代表該素材提供了七種不同的音調，讓您可以運用於不同的場合中。

### 1.5.3.2 多重檢視

這個選單的功能，可以將媒體庫（Media Pool）的檔案清單再同時細分為多達四個的音源庫資料夾。而每一個樂器區，也都可以選擇不同的音源庫或資料夾。

1 instrument

2x1 instruments

3x1 instruments

2x2 instruments

這個好處是能讓您同時在導覽區看到最多達四個樂器分類，加速您搜尋音樂素材的時間。

### 1.5.3.3 more...

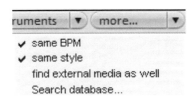

利用【More……】的功能選擇，您能很輕鬆的找到資料庫（database）中的所有聲音檔。每次資料庫匯入新的聲音檔時，都會自動分析及儲存至清單的最下方以方便找尋。

點選【More……】旁邊的箭頭，即可開啟搜尋選項。如果取消勾選列表中的「相同速度」（same BPM）或「相同型態」

（same style），資料庫會自動開放搜尋到其他不同速度及不同型態之樂器。

　　勾選「Search database」，資料庫（database）會自動加入聲音庫的資料一併搜尋，但僅限於資料庫中紀錄的資料。會開啟一個搜尋對話框：

**Search the Soundpool database** ✕

Quick search

Expert search

Music style: - all - ▼

Instrument: - all - ▼

Tempo:

from - all - ▼ to - all - ▼

Start search　Cancel

　　使用方式和前述的資料庫搜尋方式相同。若您希望連同電腦硬碟內的資料能一起搜尋，就須先點選「find external media as well」，再選擇「Search database」開啟搜尋對話框，就能連同硬碟資料一起搜尋。

　　「Search database」對話方塊也可按 F3 快速鍵來啟動。

### 1.5.4 音訊和視訊特效

共有 6 種分類特效：

| | |
|---|---|
| Audio FX | 音訊特效。 |
| 3D Audio FX | 3D 立體音訊特效，需有立體環繞音響設備才聽得出來。 |
| Vintage FX | 音訊特效。 |
| Video FX | 視訊特效。 |
| VideoMix FX | 視訊混合特效。 |
| Visuals | 視覺特效。 |

　　使用這些特效的方法很簡單，只要以滑鼠左鍵按住特效不放，再直接拖動到欲加特效的物件上面再放開，就能順利為物件加上特效。與素材相同，只要以滑鼠點選特效，就能進行試聽，影片特效則能在視訊螢幕看見。

### 1.5.5 線上媒體素材設定

　　您可以在 MAGIX 線上內容資料庫（MAGIX Online Content Library）預覽多媒體檔案，並載入檔案至作品中以供編輯。不過請注意，使用這個資料庫是需要付費的。

　　有關「MAGIX 線上內容資料庫」（MAGIX Online Content Library）的使用，請參閱本書附錄八「如何付費使用 MAGIX online media」。

## 1.6 螢幕區介紹

### 1.6.1 視訊螢幕（**Video screen**）

視訊螢幕（Video monitor）能被放在操作介面中的任何位置，大小也可以調整。在視訊螢幕上按右鍵，可以設定視訊螢幕的視窗大小。方法是從進階功能選單中的預設解析度（resolution presets）選擇想要的視窗大小，或是從使用者自訂解析度（User-defined resolution）自行輸入視窗大小。請注意，愈大的視訊螢幕所需的 CPU 效能愈多。

在【Window】功能表中取消「Standard layout」（標準版面）的選項，可將視訊螢幕和編輯區及媒體庫的視窗分開。如此一來，您就能將視訊螢幕放在操作介面的任何位置。

在視訊螢幕上點兩下，或是按 Alt+Enter 鍵，能將視訊螢幕放大至全螢幕（fullscreen）。按 Escape（Esc）鍵，能從全螢幕模式切換回原來大小。

此外，您可在視訊螢幕上開啟時間顯示（time display）。方法是在視訊螢幕上按右鍵開啟進階功能選單，點選「Show time」，就能在視訊螢幕上顯示目前播放標記線的位置。您也可以選擇時間顯示（time display）的背景顏色（Time background color）及前景顏色（Time foreground color）或是背景透明（Time background transparent）。

對著視訊螢幕以滑鼠雙擊，或是點選螢幕底下 Video ▼ 按鍵，都會出現功能清單：

```
160 x 120
320 x 240
360 x 288
640 x 480
720 x 480
720 x 576
768 x 576
```

| Video monitor fullscreen | 以全螢幕方式播放視訊。 |
| --- | --- |
| Standard layout | 若取消選取，則可以移動每個功能區塊到任意位置。 |
| Video monitor | 在這裡選擇是否要顯示小螢幕。 |
| Resolution presets | 預設解析度，共有 160x120、320x240、360x288、640x480、720x480、720x576、768x576 共七種設定。 |
| User-defined resolution | 您可以手動輸入您想要的解析度。 |

| Adjust video monitor to selected video | 會讓小螢幕的解析度符合您選取的視頻影片解析度。 |
|---|---|
| Reset to standard size | 無論您如何改變了螢幕解析度，按下此按鍵就會恢復成預設解析度（320x240）。 |
| Show time | 在小螢幕下方顯示進行的時間。 |
| Time background color | 設定時間顯示背景顏色。 |
| Time foreground color | 設定時間顯示文字顏色。 |
| Time background transparent | 能切換是否讓背景出現，或是讓背景透明。 |

## 1.6.2 聲音檢測表（Meters）

　　視訊螢幕（ Meters ）能變成一個分析工具，可將聲音以音譜圖表的方式來呈現。

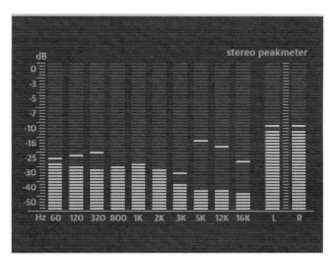

### 1.6.3 作品全覽（Overview）

在全覽模式（　Overview　）下，您可以看到整體作品。

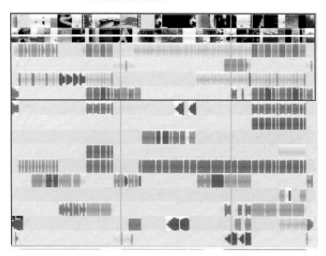

# 第二章

# 上課鐘響

## ◀◀編曲基本介紹▶▶

當您閱讀完第一章的介紹後，現在您就能來開始嘗試編曲了！

MAGIX「酷樂大師」是屬於以循環樂段（loop）為編曲基礎的軟體，因此少不了需要音樂素材的輔助，請您將安裝光碟，或是其他廠牌的素材光碟放入光碟機中，再至畫面左下部點選「音訊&視訊」（Sounds & Videos），您就可以看到許多素材於媒體視窗中。

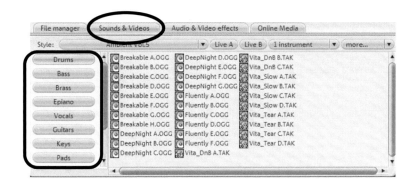

您只要以滑鼠點選當中素材檔案，就可自動播放該素材，可以此方式選擇您所要使用的素材。每一個聲音檔的名稱，會給您關於這個檔案內容的詳細資訊。典型的名稱譬如是 Bass_chorus_01.wav，其中數字代表取樣的音調或是音高。

您可以由檔案的名稱，來判別那些聲音檔放在一起聽起來會好聽。例如：數字 01 的聲音檔放在一起聲音好聽，但當在弦樂組、小號、歌手或鍵盤，並不適合。您可以使用不同的數字組合來創作旋律。在媒體視窗左側有一列樂器選擇方塊，您可以很方便地切換不同的樂器，來選擇出您在編曲中要出現之樂器。

當您選好要使用的音樂素材，只要以「滑鼠拖動」方式就能將素材放入編輯區音軌中。所謂「滑鼠拖動」方式，就是以滑鼠點選檔案後，按住滑鼠左鍵不放，將檔案直接拉到編曲區之音軌中。提醒您，只有英文檔名之檔案可以滑鼠雙擊方式匯入音軌，若是您自己製作之中文檔名的素材，或是中文檔名的歌曲，則只有使用「滑鼠拖動」方式才能將檔案匯入音軌喔！（註：除了「滑鼠拖動」方式，也可以滑鼠雙擊檔案將素材輸入軌道中。）

當您把聲音檔案拉入音軌時，會形成一個音波方塊。在 MAGIX「酷樂大師」中，能將以下的格式載入和編輯音訊檔案：Wave（.wav）、OGG Vorbis（.ogg）、Windows Media Audio（.wma）、MPEG（.mpg）、MP3（.mp3）以及 CDA（Audio CD tracks）。

在編輯區中，聲音檔案是以音訊物件的方式呈現。每個音訊物件能看到波形，以方便編輯操作。在波形中，大的振幅代表高的音量，例如大鼓的聲音。此外還能載入和輸出環繞音效格式，如 mp3surround、Surround-WMA 等聲音格式。一般音訊物件是以單聲道波形來顯示，但您可利用 TAB 鍵，切換顯示成雙聲道物件。

---

**【名詞解釋】Takes 片段**

　　細心的讀者可能會發現，MAGIX「酷樂大師」所提供的音樂素材中，有一種檔案格式叫做 *.TAK，這是怎樣的檔案呢？

　　簡單來說，Takes 是經過編輯（比如加上漸入漸出的效果）的物件。Takes 會被儲存成 TAK 檔，不會佔用主要記憶體的任何空間。因此您可以裁剪您的音訊和效果，將它儲存成 Take，這樣就能運用在其他的作品中。Take 還有一項優點是，它不會改變原本的錄音，只會儲存物件的效果而已。

---

　　物件方塊（object）在 MAGIX「酷樂大師」中是一個很重要的元素，以下說明如何來控制物件：

| | |
|---|---|
| 選取物件 | 選取物件方式很簡單，只要點選您想要選擇的物件即可。當物件顏色變成橘色時，表示物件已被成功選取。如果想要同時選取多個物件，只要按住 Shift 鍵不放，再逐一點選物件就行。<br><br>還有個快速的方法來選取多個物件，就是點選第一個物件旁的軌道，按住滑鼠鍵不放，拉出一個長方形，長方形內的所有物件就會被選取。 |
| 移動物件 | 您可以將滑鼠游標放在音訊或視訊物件上，當游標變成「手掌」圖形時，按住滑鼠左鍵不放，就能將素材任意移動到任意位置，甚至要移動到其他軌道也可以。 |

| 靜音物件 | 您可分別將每一個物件調整成靜音（mute）狀態。先選取您想要靜音的物件，然候按 F6 就能靜音物件。再按一次 F6 就能恢復物件的聲音。 |
|---|---|
| 複製物件 | 首先選取想要複製的物件，再由功能選單【Edit】（編輯）>「Duplicate objects」（複製物件），一個複製好的物件就會重疊在原物件的右邊，再以滑鼠將它移動到任何位置。<br><br>還有個比較快的方法，就是先點選想要複製的物件，同時按住 Ctrl 鍵不放，滑鼠往右拉就能產生一個複製好的物件。 |
| 裁剪物件 | 先選取物件，再移動起始標記線到編輯點後，從功能選單【Edit】（編輯）>「Split objects」（裁剪物件），或是按下鍵盤「T」鍵，就能將物件一分為二。被裁剪物件的每一個部分，都能變成獨立的物件來操作。<br><br>利用滑鼠操作模式「Cut mouse mode」會更容易操作。先選擇 ✂ ，當滑鼠游標變成剪刀後，直接在您要裁剪的地方按下左鍵，就能迅速裁剪物件。 |
| 微調物件距離 | 將物件精準的定位是很必要的工作，這樣才能讓節奏在進行時保持完整性，避免樂曲暫停或是出現銜接不良的狀況。您可以利用格線（grid），來使物件在正確的位置對齊。若要更準確地對齊格線，可以利用編輯區的捲軸「＋」、「－」來放大或縮小視野。 |
| 建立群組或是取消群組 | 將物件群組化後，群組物件就會像單一物件般。換句話說，當您選取群組物件中的一個物件，就如同選取了整個群組物件。<br><br>欲將物件群組化，先以滑鼠選取要群組的物件，再由功能選單【Edit】（編輯）>「Group」（群組），就能完成群組化的動作。或是使用工具列的按鈕 🔒 也行。<br><br>如果要取消群組，則由【Edit】（編輯）>「Ungroup」（取消群組），或是使用工具列的按鈕 🔓 ，都能取消群組。 |

# 2.1 效果（**Effects**）

　　MAGIX「酷樂大師」設計了特別的效果器組，供您修改音色以及增加聲音軌道。大多數的效果可即時操作，並能使用在個別物件或是整個軌道上，甚至後製效果（mastering effects）。利用拖動放開的方式，能夠更輕鬆的使用效果

　　您也能開啟媒體庫的效果選擇，由「Audio FX」目錄，您就能試聽每一種效果。若您喜歡某一種效果，您只要用滑鼠將它拖動到物件上，就能為物件加上專業的特效。

　　關於音訊效果更多的介紹，請參閱第五章的介紹。

# 2.2 速度與音高調整（**Tempo and pitch adjustment**）

## 2.2.1 改變個別物件的速度與音高

　　您有三種高品質的效果可以使用，分別是重新取樣（resampling）、改變時間長度（timestretching）和改變音高（pitchshifting），利用這些效果，您能改變選取的音訊物件的音高和速度。在【effects】功能表中能找到這些效果。

　　這些功能可使用於所有的音訊物件。例如，用於支援的取樣上，也能用於您自己的錄音作品、CD 軌道或是網路上的音色等。

　　改變播放速度最快的方式是使用「Stretch」滑鼠操作模式，此滑鼠操作模式能讓您使用物件下方的操作點，來壓縮或延長音訊物件，因而改變物件的播放速度。

### 2.2.2 自動調整 Waves 到 tone levels

若啟動此模式，MAGIX「酷樂大師」會自動從多種不同的聲音庫光碟中，調整取樣至作品中當時的聲音 level。因為取樣名稱和聲音的和聲組織可以應用於每一種風格，有可能來自兩片聲音庫光碟的兩個取樣都有 01 的 harmony code 將會區分聲音 level。這樣的不同將會在 Auto Pitch mode 自動檢驗。

## 2.3 合併取樣智慧預覽

當作品在播放時，合併的取樣也能夠被聽到，並能與當時正在播放的歌曲同步播放。

當在編輯歌曲時，您可載入取樣，同時搜尋適當的新素材。只要點一下滑鼠或是按下 Enter 鍵，就能在作品中加上一個循環樂段（loop），或按 Del 鍵刪除。按下一個鍵（往下的箭號），也可以很快的選取後面的循環樂段（loop），或是您可以變換到下一個樂器（字母區的 1……0），或是下一列（數字區的「＋」號），或點選按鈕。

## 2.4 儲存及載入作品

一個「作品」（arrangement）包含了物件（音訊、視訊、MIDI、圖片、合成器）及其位置、漸入漸出、長度、音量和明亮度設定，以及套用在編輯區（Arranger）中的效果。

您可使用【File】功能表，儲存與載入作品，作品之檔案格式為「＊. MMM」。當您載入作品時，您應該確定所有作品使用的物件，

都儲存在相關的資料夾中。建議您使用【File】功能表>「Backup copy」>「Backup arrangement⋯⋯」這個功能。

這樣一來，整個作品就會連同所有的物件和效果，一起在硬碟上儲存成一個資料夾，在此資料夾中可以很輕易的載入檔案。

## 2.5 Mixdown

如果您電腦 RAM 吃緊，這時候可利用混音功能，將作品混合在一起，成為一個音訊或視訊物件，這樣能節省很多電腦資源。

由【Edit】功能選單>「Audio mixdown」，就能開啟 mixdown 功能。首先會開啟一個「Assign names for the Mix File」視窗：

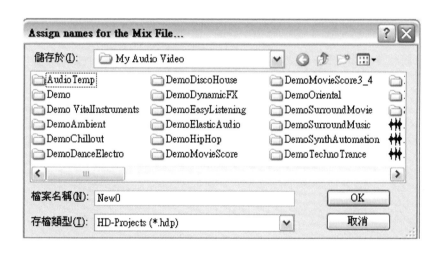

若軌道中只包含了音訊物件，已混音的檔案會儲存成「HDP」（硬碟專案 hard disk project）格式檔案。一旦完成儲存後，此專案就不再佔用電腦任何的記憶體，只會在硬碟上佔用 megabyte 的容量。

　　此外，所有物件會混合為一個軌道（AVI 檔會佔用兩個軌道），因此作品能在您混音後繼續編輯。當您將音訊物件混音，物件會自動的標準化，意即物件的音量會最佳化。即使混音會佔去一些時間，但您將不會失去任何聲音素材。

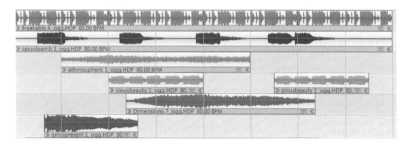

Mixdown 前所有物件的排列情形

Mixdown 後成單一軌道

## 2.6 螢幕組織化

### 2.6.1 編輯區（**Arranger**），視訊螢幕（**Video Monitor**），媒體庫（**Media Pool**）

　　若視訊螢幕重新開啟，而關閉媒體庫（Media Pool）時，視訊螢幕就能被放在任何位置。在功能表列（Menu bar）中的【window】選項，能找到視窗的標準設定。

　　如果未勾選「標準版面配置」（Standard layout）這個選項（在【window】選單裡），那麼編輯區（Arranger）就能佔滿整個螢幕，如此一來放置和編輯物件就會變的容易多了。

　　遇上軌道數多且時間又長的大作品時，視訊螢幕（Video Monitor）能用來顯示樂曲概括的展示圖。由【window】選單>概括展示圖「Overview display」即可。

# 第三章

## 懶人編曲法

### ◀◀編曲達人（Song maker）功能介紹▶▶

　　現代人越來越懶，常有人問說：「有沒有一種軟體，只要讓我選擇好音樂長度和類型，就能馬上幫我編好一整段的樂曲？」雖然這種偷懶的態度並不可取，但事實上電腦軟體是能辦得到的！在MAGIX「酷樂大師」中，有個「一點靈」（1-Click）的神奇功能，就是專為這類懶人所設計的。

　　「一點靈」（1-Click）又有個別名，叫做「編曲達人」（Song Maker）。編曲達人（Song Maker）會從現成的音樂檔案中擷取素材，並自動進行編曲工作。在這裡就帶您來一窺這個「懶人編曲」功能的使用。

1.請先將MAGIX「酷樂大師」的安裝 DVD 光碟放入您的光碟機中。

2.點選螢幕上方的「1-click」按鈕，以啟動編曲達人（Song Maker）功能。

3.彈出一個「Music Style」小視窗：

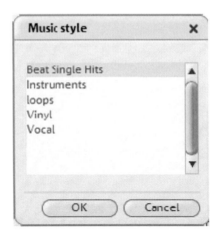

以滑鼠選擇您想使用的音樂型態,並按下「OK」。

4.在「SONG MAKER」對話框中,會出現一個樂器下拉式清單,當中列出許多樂器,您能以滑鼠勾選想要使用的樂器,或是取消您不需要的樂器。

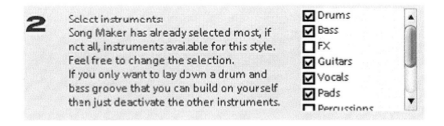

5.以秒為單位,輸入樂曲片段的時間長度。

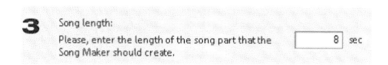

6.點選【Create new arrangement】，編曲達人（Song Maker）就會開始自動編曲。

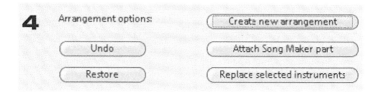

| Create new arrangement | 建立新的樂曲。 |
|---|---|
| Attach Song Maker part | 在已建立的樂曲後面，再加上新的樂曲片段。 |
| Replace selected instruments | 若不滿意原先做出的樂段，可以按下這個按鍵，重新安排使用的樂器。 |
| Undo | 重作。 |
| Restore | 恢復。 |

7.按下【Preview Song Maker suggestion】中的「Play 按鈕」（▶），聽聽這次編曲的結果。如果您不喜歡這個結果，只要再點選一次【Create new arrangement】，您就可以獲得另一種編曲的結果。

**5** Preview Song Maker suggestion: ▶ ■

☐ Bounce background music into a single wave file

　　當您滿意編曲達人（Song Maker）所作的結果，點選「OK」後，建立好的素材方塊才會真正被加到編輯區中。

　　透過這種方式編好的樂曲，您會在編輯區看到許多使用的素材方塊，這時候您能進行編輯，就是調整素材的相對位置，這樣可以更符合您想要的結果。

　　在下方有【Bounce background music into a single wave file】選項，如果您勾選這個指令，則當按下「OK」按鍵後，會將結果直接匯出成一個聲音方塊（而不是很多的素材方塊）。如果您很滿意編曲達人（Song Maker）所作的結果，認為不用進行修改，就可以使用這個指令，因為這樣可以節省電腦 CPU 的運作。

　　這樣就大功告成了！編曲達人（Song Maker）這個功能，是否對於懶惰的您很有幫助呢？

# 第四章

## 學當錄音師

## ◀◀ 聲音錄製取樣 ▶▶

　　有時候您需要的並非是進行編曲，而是要處理音訊，比方說把一段聲音錄到電腦中，或是要把一段錄音內容（從錄音機、錄音筆或是 MP3 隨身碟），匯入電腦作處理，甚至是要將音樂 CD 內的樂曲進行剪輯。

　　這些目的透過 MAGIX「酷樂大師」就能夠解決，因為它能讓您很輕鬆來處理音訊。在這裡就為您介紹如何來處理外部的音訊。

### 4.1　電腦音效卡控制設定

　　在進行音訊錄製前，您必須先對電腦音效卡進行相關的設定修改。首先請您先將麥克風音源頭連接至電腦的音效卡麥克風插孔，再按下電腦操作系統左下角「開始」>「程式集」>「附屬應用程式」>「娛樂」>「音量控制」：

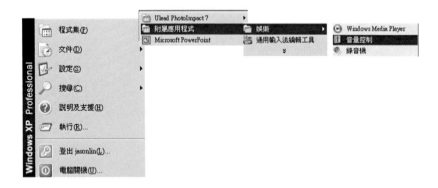

　　就會開啟音效卡系統音量混音台視窗，請先留意「全部靜音」的方塊不要打 v：

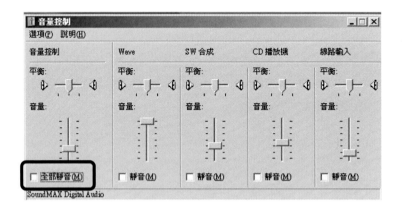

再按下「選項」>「內容」：

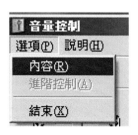

以滑鼠選擇「混音台裝置」（即您音效卡之裝置）並勾選「錄音」選項：

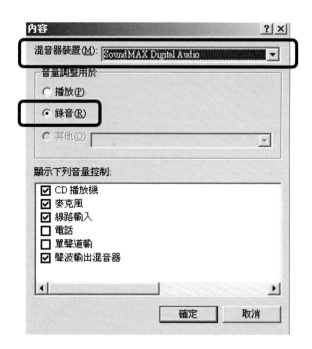

在「顯示下列音量控制」的清單中，挑選您要使用外部錄音裝備（如 CD 播放機、麥克風等），勾選完按下「確定」後，就會出現錄音控制選項，請記得在使用裝置中需勾選「選取」，並調整適當音量（音量勿過大避免產生音爆）：

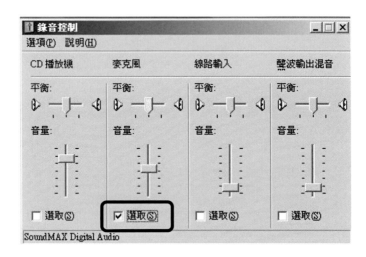

好了，這樣就完成了基本的電腦音效卡設定。

## 4.2 錄音方法介紹

### 4.2.1 從麥克風或錄音機來錄音

#### 4.2.1.1 連接錄音來源

首先，音訊的來源必須連接至音效卡的輸入孔（input）。根據您擁有的設備種類，有以下幾種可能性：

1. 從立體聲音響來錄聲音：您可以使用擴大機或錄音機後面的 line-out 或 AUX out 端子，利用音源線（audio cable）將音響和電腦音效卡進行連接。若您的擴大機（或是錄音機）沒有分開的輸出端子（output），您可以使用耳機插孔。不過一般來說，透過耳機插孔並不是最好的方式，建議您盡量使用線路輸出（line out）孔。

　　在多數情況下，您將需要一條有兩個 mini-stereo 端子的導線。這種連結方式的好處，是能夠用分開的音量來設定耳機端子所輸出的信號。當然，您也能使用僅含一個 stereo 的音源線來連接。

2. 從卡帶錄音座錄音：您可以直接以音源線，來連結卡帶錄音座的線路輸出（line out）到音效卡的輸入端（input）。

3. 從黑膠唱盤（vinyl records）錄音：您不應直接連接唱盤的輸出端子到音效卡上，因為聲音訊號必須先被放大。比較合適的方法是使用耳機端子或是外部擴大器，透過音源線將唱盤和電腦音效卡進行連接。

4. 從麥克風錄音：將麥克風線，連結到電腦音效卡上的麥克風端子（通常為紅色）。

### 4.2.1.2 調整輸入信號大小

在進行數位錄音時，建議您音效卡的訊號音量不要太大，以避免在錄音時發生音爆現象，才能達到最佳的聲音品質。

當錄音來源連接到音效卡後，可按下紅色 Record 按鍵：

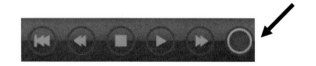

接著會開啟「擷取音訊」（Audio recording） 錄音對話框，就能開始進行錄音：

（1）先檢查抓到的音效卡是否正確，若您的電腦安裝了不只一片音效卡，就能利用下拉式選單來選擇要使用的音效卡。如果您希望錄音後的音量不要差異太大，可以在「Normalize after record」選項打勾，這能讓錄下的聲音標準化。

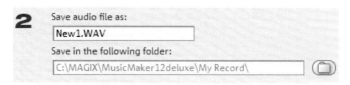

（2）輸入要存檔的檔案名稱和存檔路徑。

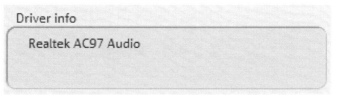

（3）選擇錄音擷取品質（Quality），下拉選單有四種選擇，原則上愈下面音質愈好：

| AM Tuner | 11.0 kHz，立體聲，43.1kBps。 |
|----------|------------------------------|
| FM Radio | 22.1 kHz，立體聲，86.1kBps。 |
| CD Audio | 44.1 kHz，立體聲，172.3kBps。 |
| DAT | 48.0 kHz，立體聲，187.5kBps。 |

在右邊有【Advanced..】按鍵，可進行更進階的選擇：

Driver info～顯示您所使用的音效卡

Driver info

Realtek AC97 Audio

Options～進階選項

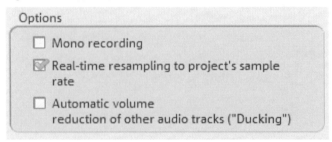

| Mono recording | 可建立單聲道錄音，只需要相對於立體聲一半的檔案大小。 |
|---|---|
| Real-time sampling to project's sample rate | 可自動調整新檔案的取樣速率，以符合音訊的音軌格式。 |
| Automatic volume reduction of other audio tracks （Ducking） | 如要為既有聲音的視訊加上旁白或其他聲音時，您可啟動選項。此選項會在錄音時自動降低編輯區的音量（ducking）。音量透過曲線控制，並自動產生漸入漸出的效果，確保整體音量維持一致。 |

回到擷取音訊的對話框，可看見有兩個指令選項：

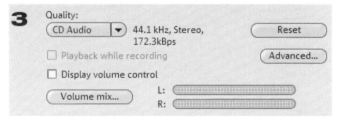

| Playback while recording | 這個功能在錄製旁白時特別有用，啟動選項後，當錄音時會播放您所選擇的視訊（或您在編輯視窗中的畫面），就如同電影一般運作。 |
|---|---|
| Display volume control | 顯示音量控制，建議選取。 |

此外若您按下【Volume mix】按鍵，就會彈出音效卡混音台的視窗：

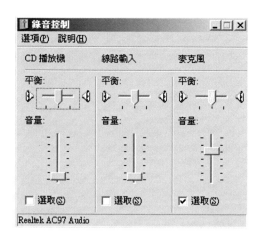

一切準備就緒，就可按下右下角紅色「Record」（錄音）鍵開始錄音。

完成錄音後，就按下「Close」關閉對話框。

如果調整值設定太高，聲音就會失真並產生音爆，此時必須減小輸入訊號。若您是透過擴大機或是卡帶錄音座輸出端子連結錄音來源和音效卡，您可以調整音效卡軟體混音台介面的訊號音量，透過推桿就能降低輸入的音量。

### 4.2.2. 從錄音筆或 MP3 隨身碟來錄音

#### 4.2.2.1 載入和處理音訊檔案

如果您要將錄音筆或是 MP3 隨身碟的內容匯入編輯，只要透過 USB 接線，就能輕鬆把錄音檔案傳至電腦。不過要注意，有些錄音筆或是 MP3 隨身碟錄下的檔案，並非是常用的 wav 和 mp3 檔案，有些檔案是無法在 MAGIX「酷樂大師」中來使用，所以建議若您的原始檔案不是這兩種格式，最好先透過其他軟體進行轉檔。

在 MAGIX「酷樂大師」的【File Manager】（檔案總管），就能找到所有可匯入的音訊檔案。您能使用滑鼠拖動方式，以滑鼠左鍵按住檔案不放，再拉到編輯區某一音軌上放開，就能看到音軌上出現錄音內容的聲訊方塊。編輯、精細的定位、音量調整、漸入和漸出，都可在編輯區中直接處理。

### 4.2.3. 從音樂 **CD** 來錄音

#### 4.2.3.1　匯入音訊光碟（**audio CD**）

操作步驟與匯入錄音內容的方式很類似：

1. 將音樂光碟放入電腦的 CD／DVD 磁碟機。
2. 切換到媒體庫（Media Pool）中的 CD／DVD 磁碟機，光碟中的檔案會出現在檔案清單中。
3. 只要以滑鼠左鍵點選檔案，就會開始播放讓您試聽。
4. 將檔案拖動至編輯區的一個音軌上，這個檔案會被複製到硬碟中。檔案會儲存在匯入資料夾中。（Program settings ＞ Folders）
5. 音訊物件會出現在軌道上，您可以立即播放或進行編輯。

#### 4.2.3.2　**CD Manager**

CD Manager 能讓您使用大多數的 CD 和 DVD 光碟機匯入音訊資料。資料是以數位方式匯入，因此聲音品質不會失真。匯入的音訊是 wave 檔，這些檔案會儲存在預設匯入資料夾中。若您要修改儲存路徑，可以到【File】＞「Properties」＞「Program settings」＞　「System」＞Path settings 中來修改。

若您想由 CD Manager 匯入音訊軌道，您應該按以下步驟進行：

（1）將音訊光碟放到磁碟機中，從【File】功能表選擇「Import Audio CD track（s）」，就會開啟一個附有光碟軌道清單的對話框。若您的磁碟機不只一個，您可以先選取有放光碟的磁碟機。您可以在光碟磁碟機選項裡來選擇。

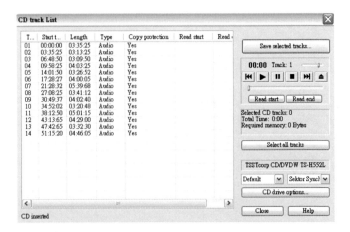

（2）選取想要的軌道（若要多重選取，請按住 Ctrl 不放，並用
　　滑鼠點選）。

（3）點選「Save selected tracks…」。

（4）會出現「Save audio to……」對話框，在此輸入檔案名稱和
　　選擇目錄路徑。

（5）音樂會從磁碟機儲存到硬碟上，此時會顯示已完成的進度。

（6）完成匯入後，對話框就會關閉，軌道就會以單一物件的形
　　式放在編輯區音軌中。

### 4.2.3.3 CD track list 對話框功能詳述

　　在清單的左邊，您可以選擇想要從光碟匯入的軌道或檔
案。【Ctrl 鍵+滑鼠左鍵】可以同時選取多個音軌。「Save selected
tracks」會開始複製音訊並儲存的過程。接著 MAGIX「酷樂大
師」編輯區的音軌中就會出現新的物件，也會顯示相關的軌道
標示。

▶播放面板（Transport control）：播放面板使您能開始和停止播放，就如同真的 CD 播放器，也有往前快轉和往後快轉的功能。

使用音量推桿來控制試聽聲音，利用底部的推桿，您能到軌道上的任一處。若想要匯入光碟音軌的部分片段，請用「Read start」設定起始點，使用「Read end」設定結束點，這樣就能定義要匯入的區間。

在播放面板下方詳細說明了總長度和選取的軌道以及記憶體容量。

▶選取所有軌道（Select all tracks）：選取所有的軌道，例如複製整張光碟。

在右邊的選取區您能選擇讀取速度，在左邊的選取區您能選擇輸出模式。

▶CD 光碟機選項（CD drive options）：您能在此改變設定。若您已安裝了數個 CD 光碟機，您也能在此選擇讀取 CD 磁碟機。

 **小叮嚀**

防盜拷音訊光碟（Copy-protected audio CDs）

著作權法規定禁止複製光碟，然而持有光碟的人可能會為自己建立備份，但問題是您不能建立防盜拷光碟的備份，因為它並不能在個人電腦的磁碟機上讀取。若要建立防盜拷光碟的備份，您必須在音樂光碟播放器上播放防盜拷光碟，並由音效卡錄製成類比的錄音作品。

當您按下「CD drive options」按鈕，會出現以下視窗：

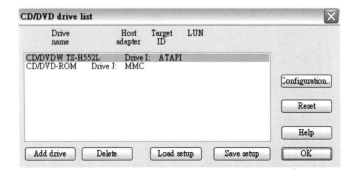

※按鈕說明如下：

| 組態<br>（Configuration） | 會開啟 Configuration dialog box，在此能設定許多特殊設定、SCSI-IDs 等。 |
|---|---|
| 重新設定（Reset） | 重設標準磁碟機設定。 |
| 增加磁碟機<br>（Add Drive） | 建立一個新的磁碟機到清單中，在此特殊設定仍是必要的。 |
| 刪除磁碟機<br>（Delete） | 從清單中刪除選取的磁碟機。 |
| 載入設定<br>（Load setup） | 以*.cfg 檔案來載入目前的磁碟機清單及所有的組態資料。 |
| 儲存設定<br>（Save Setup） | 以*.cfg 檔案來儲存目前的磁碟機清單及所有的組態資料。 |

若按下光碟機組態（Configuration）按鈕，會出現以下視窗：

※欄位說明如下：

| | |
|---|---|
| 磁碟機名稱<br>（Drive name） | 在此輸入磁碟機的名稱。若在同一個實體的磁碟機上使用許多磁碟機代號時，此功能可協助您命名磁碟機。 |
| Host Adapter Number | 在此輸入 SCSI-Host 參數的號碼（通常為 0）。 |
| Bus ID | 在此為您的 CD-ROM 磁碟機輸入 Bus ID。注意必須輸入正確的 ID 號碼，將不會提示您此處是否有錯誤。 |
| Bus LUN | 設定 Bus LUN 參數，一般為 0。 |
| Alias | 在此輸入您的 CD 磁碟機製造商的名稱。 |
| Copy mode：normal | 不用軟體修正複製音訊資料。 |
| Copy mode：Synchronization sector | 用一個特別的修正演算法複製音訊資料。當 CD 磁碟機無法正確匯入時，可使用此功能。 |
| Copy mode：Burst Copy | 將複製過程的速度最佳化，不使用軟體修正。 |
| Sector per cycles | 設定在一次讀取中所要使用的音訊區，愈大的設定值則能愈快複製完成，但許多 Bus 系統設定超過 27 個音訊區時會發生問題。 |
| Sync sectors | 用來設定軟體校正時，將要使用的音訊區數目。數值愈大，校正效果越好，但處理速度會愈慢。 |

# 第五章

# 來幫聲音化化妝

## ◀◀ 靈活運用效果器 ▶▶

現在您應該已經學會基本的編曲和錄音方法了，不過應該總覺得好像還缺少什麼⋯⋯對了！就是效果！

效果對於音樂來說，簡直就像是化妝品對於女人那樣重要。一個音樂作品，如果完全沒有加上音效，那在聆聽上會覺得暗淡無味。加上效果，可以突顯出您的音樂創作特色，所以說音效具有為音樂作品畫龍點睛的作用。

MAGIX「酷樂大師」內建了許多專業的效果器和特效，讓使用者可以快速輕鬆加上音效。在本章節我們就要為您說明，如何使用這些效果器和特效。

## 5.1 效果種類介紹

### 5.1.1 音訊物件效果

　　首先您需要明白，物件效果並不會影響編輯區整個軌道，只會影響個別的物件。這樣的好處是您只需要在作品中某一個特定的位置放入效果，而且只有使用效果時，才會佔用到電腦的運算效能。

　　您有幾種方式可以將音訊效果應用到個別的音訊物件上：

1. 拖動再放開：您可在媒體庫（Media Pool）的【Audio & Video effects】中，看見以下的資料夾，「Audio FX」、「Vintage FX」、「3D Audio FX」。這些資料夾包含了最重要的效果預設值。這些預設值有預覽及試聽的功能，您能將預設效果拖動至編輯區中的音訊物件上再放開。

2. 在音訊物件上按右鍵，或由「Effects」>「Audio」選單，再選擇「Rack effects」後就能開啟個別的音訊效果。

3. 滑鼠左鍵雙擊音訊物件，會開啟「效果器組」（audio effects rack）。最重要的效果器都匯整在這裡，會顯示可用的特殊功能，以及儲存效果設定的選項。

### 5.1.2 軌道效果

　　您也可以加上軌道效果（track effects），加入後會讓這個軌道內的所有物件全部都表現這個效果。在混音台（mixer）的每一個軌道中，可以使用如 equalizer、reverb／delay、compressor 以及外掛（plug-in）效果器，使用方式稍後再做介紹。

軌道效果能應用於所有在軌道上的音訊物件。相較於個別在物件上套用效果，此方法可節省儲存空間。軌道效果的操作方式和物件效果器組相同。

### 5.1.3 主控效果

主控效果（Mastering effects）會影響作品的所有音訊軌道，您可在混音台（Mixer）的面版視窗中，使用內建的效果器組和外掛效果器。MAGIX「酷樂大師」還提供相當專業的 MAGIX Mastering Suite（主控效果器組），讓作品能有完美的聲音。

### 5.1.4 效果曲線

您可以使用效果曲線（Effect curve）來控制效果的呈現，使聲音效果聽起來更具有動態感。使用效果曲線，就如同使用物件曲線和軌道曲線一樣。物件曲線都和物件有關。也就是說，物件曲線只能應用在一個物件上，並會隨著物件一起移動或複製。軌道曲線會儲存在軌道上，並且影響在軌道上的所有物件。

您可以使用【Control effects via curves】（後面章節會再說明）來編輯效果曲線。

## 5.2 效果器參數調整

在效果器組中的每個效果器，都帶有參數滑桿、旋鈕或按鈕，您可以利用它們來修改效果，或是也能直接使用圖形化的觸控面板（Sensor fields）來做調整。

| | |
|---|---|
| Sensor fields （觸控面板） | 最快速的調整方式，可以使用滑鼠來操作 Sensor fields，音訊的聲音和個別的效果設定，會根據滑鼠的移動而改變。每個效果都可在 Sensor fields 中，同時控制兩個參數。（例如，當您控制 Reverb 的 Sensor fields 時，可同時控制 Time 和 Mix 的參數）。 |
| Power （開關） | 在 rack 中的每一個效果器都能分別地切換成 on 或 off。 |
| Reset （重設） | 每一個效果有一個 reset 按鈕，能恢復成效果器的最初設定值（off）。效果不會改變聲音波形，同時效果也不會進行運算。 |
| Preset （預設效果） | 每一個效果器都可透過下拉式選單選取預設值。 |
| Bypass （忽略效果） | 有些效果具有 bypass 按鈕，可使訊號不經過效果器處理，直接傳送出去。Bypass 按鈕能讓您直接比較，未經過處理的聲音與加上效果器處理的聲音的差別。 |
| A/B | A/B 和 bypass 按鈕很相似，A/B 按鈕也會互相比較兩個設定。若您已為效果選取了一個預設值，且稍後改變了此預設值，您可以用 A/B 按鈕來比較原本的預設值聲音和新的設定之間有何不同。 |

## 5.3 等化器（Equalizer）

　　十波段等化器（10-band equalizer）將頻率譜畫分成十個區域（band），並具有分開的音量控制。這樣一來您就能創造許多令人驚豔的效果，從渾厚的低音到極端的高音皆可。

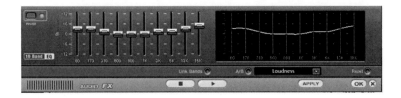

【如何開啟等化器？？】

　　對著要添加效果的音訊物件，按下滑鼠右鍵＞ Rack effects ＞ Equalizer。

【何時使用】

　　如果您使用的音樂素材是自己取樣的，音色上並非很完美，就能用等化器的十波段推桿，來幫素材的聲音彌補一下！

※參數說明

| 推桿 | 能使用音量控制，將十個波段分別升高或降低。 |
|---|---|
| Link bands | 可讓波段音量連動，避免某個波段聲音過大，造成聲音聽起來過「假」。 |
| 觸控面板<br>（右邊 EQ 區域） | 能用滑鼠畫出任何形式的曲線，如此您將會立即改變等化器（EQ）左側相關的推桿控制設定。 |

等化器提供了數種預設的效果：

| Loudness | 低頻與高頻的部分些微提高。 |
|---|---|
| Hifi | 低頻與高頻的部分更加提高。 |
| Air | 提升最高的兩個頻段，讓聲音產生「氣聲」效果。 |
| Max Bass | 提升最低的三個頻段，也就是加重低音效果。 |
| Super Woofer | 將最低頻段加強提升，更強調大鼓的音色。 |
| Phone | 將高、低頻段關閉，突顯中間頻段，讓聲音宛如從電話筒傳出來。 |
| Heavy | 提升中間頻段，大鼓的音色會變得更「電子」。 |
| Voice | 將高低頻段關閉，中間頻段略為提升。 |
| Bass only | 僅開啟三個低頻段，其他頻段全部關閉，會產生「悶悶」的效果。 |
| Bass Res | 僅將兩個低頻段提升，其餘頻段不變。 |
| Bass smooth | 將三個低頻段依序調降，其餘頻段不變。 |
| Treble | 將三個高頻段依序略為提升，其餘頻段不變。 |
| Mid Supress | 將四個中頻段向下略作調整。 |
| Mid Boost | 將四個中頻段向上些微調整。 |

> ## ※ 小提示
>
> 　　若您使用太多低頻，整體的音量會很大，可能會導致破音。使用上要小心。

## 5.4 殘響（Reverb）

　　殘響（reverb）效果和延遲（delay）效果位在同一個效果器上，能提供您非常真實的殘響（reverb）演算法，使您的作品能增加更多的空間深度。殘響可能是最重要但也最難產生的效果。

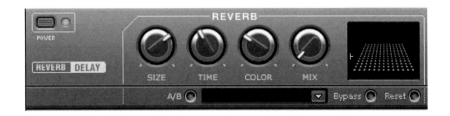

> ### 【如何開啟殘響器？？】
> 　　對著要添加效果的音訊物件，按下滑鼠右鍵＞ Rack effects ＞ Echo/Reverb。

### 5.4.1 殘響效果的意義

　　在 MAGIX「酷樂大師」中提供的殘響效果器，提供了許多不同形式的殘響效果。不過由經驗可以知道，不同樂器適合使用不同的殘響形式，因此使用適合的參數是很重要的。

**【音響小百科】**

影響殘響效果的幾個因素

房間空間大小：空間愈大，聲音在牆壁或物體之間行進的距離愈
　　　　　　　長。我們的腦會由不同的行進時間，來估計空間的
　　　　　　　大小。這種空間大小的效果，主要是由所謂的第一
　　　　　　　反射和回聲（echo）來決定的。

殘　響　時　間：主要是由牆壁、天花板和地板的組成來決定。殘響
　　　　　　　時間和頻率非常有關係。例如，有窗簾、地毯、傢
　　　　　　　俱和一些角落的空間，比起以瓷磚鋪設的空間，會
　　　　　　　吸收較多的高頻和中頻。

反　射　密　度：第一反射的過程特別重要，一個有許多回聲的空間
　　　　　　　會讓聲音聽起來更加生動，尤其是回聲之間有一定
　　　　　　　的時間差時。

擴　散　程　度：有些很簡單的殘響效果器不會產生愈來愈複雜的
　　　　　　　反射，而只是模糊第一次產生的回聲，聽起來很不
　　　　　　　真實也很平面。MAGIX「酷樂大師」提供的殘響
　　　　　　　效果，就像一個真的空間一樣，不會只重複聽到第
　　　　　　　一個反射的聲音，而是會聽到第一反射的聲音與
　　　　　　　其回聲交互影響所產生的殘響效果。

　　效果器內的預設值包括許多為特定樂器預設的空間，內部的
參數已經調整到最佳的狀態。不過也允許您使用按鈕來設定大部
分的空間參數。除了原本的空間設定外，還加上了兩種可讓您創
造人工效果的殘響效果——Reverb Plate 及 Spring Reverb，這可
以延長殘響的時間。

### 5.4.2 殘響效果說明

Plate Reverb：此效果為一大型金屬板（通常為 0.5 到 1 公尺厚），利用磁力及線圈改變位置（類似喇叭）。在殘響效果中所謂的「taps」位於不同的位置，這些元件類似吉他上的拾音器。這個效果器所產生的聲音非常密集（散射），無法聽到直接的迴音。因此適合用來作為金屬打擊樂器的效果，若用在人聲，會產生聽起來很「機械」的效果。

Spring Reverb：在吉他及鍵盤音箱上，尤其是在舊型的音箱上，更可發現這種效果器。在音箱的底部有個由二到四個螺旋組成的元件，安裝在防止震動的箱子上，就像 Plate reverb 利用系統將電子訊號轉變為機械操作一樣。

Spring Reverb 有不同的設計以及大小，但同樣都具有非常獨特的聲音，當效果器運作時，會發出典型「沸騰」的聲音，類似水濺出來的聲音。當效果器的殘響逐漸消失時，還是能夠很清楚地聽到 Spring 的聲音。另外，頻率範圍會受到螺旋體及拾音器／轉換器的失真所限制。總之這種聲音效果非常特別，有些現代的音樂型態（例如 dub & reggae 音樂）絕對不能缺少這種效果器。

### 5.4.3 參數說明

| | |
|---|---|
|  | 設定空間大小（就是 plate 及 spring 系統）。使用較小的空間設定，您也會縮短各個反射之間的距離，可產生共鳴效果（加強頻率範圍），若殘響持續地時間太長，則會使聲音聽起來更加沉重。每個樂器適當的空間大小可由空間及共鳴之間的相互作用來決定。 |
|  | 殘響作用時間。使用此參數可設定回聲在多遠的距離會被吸收，也就是殘響消失的時間。將此旋鈕調向左邊，則會縮短殘響時間，您只會聽到第一反射的聲音。將旋鈕轉向右邊，會降低聲音被吸收的程度，並產生長時間持續地殘響效果。 |
|  | 您可在某種程度範圍內改變效果器的音質，此控制器的效果取決於您所使用的預設值。在空間殘響中，「Color」控制殘響中高頻的制音（從暗到亮），也可控制訊號的預先濾波處理。Plate 及 Spring 的效果也可控制低音的制音。 |
|  | 此控制器可設定原始訊號及編輯後的訊號間混合的比例。在空間中，您可增強效果值，產生較強的空間效果。最後的四個預設值是用來在混音台的 AUX 頻道中使用，其設定值為 100%。 |

### 5.4.4 Presets（預設值）

　　預設值主要依據樂器分類，由您自己選擇要在哪個樂器上使用哪個預設值。尤其是殘響空間具有完全不同的特性，可能會造成極大或是極細微的變化。一般建議您在複雜的作品中，使用個別的反射及輕微的散射。或者您可以使用 Plate 殘響，為簡單的作品創造較豐富的空間感。

不過您應該避免為太多樂器加入殘響效果。有時可透過混音，就可讓樂器的聲音稍微偏離全體的聲音。同時也建議您配合樂曲速度，調整殘響持續的時間，節奏愈快的樂曲，應該使用愈短的殘響。否則聲音就會聽起來很混亂，並且無法聽出樂器的獨立性。

下列是預設值列表及其特性：

※使用在鼓組和打擊樂器

| Studio A | 小型的空間，高度散射。如：打擊樂器。 |
| --- | --- |
| Studio B | 稍微比 A 型更大也更生動。中度散射，清楚的第一反射、聲音聽起來比 A 型更靠近。 |
| Medium-sized room | 中型空間，適度的殘響，中度散射，相當少量的第一反射。 |
| empty hall | 中型大小的空大廳，中度散射。 |
| Snare reverb plate A | plate 殘響，高度散射，相當明亮的聲音特性，殘響中具有獨特的嘶嘶聲。 |
| Snare reverb plate B | plate 殘響，高度散射，稍微制音的高音及低音，聲音較集中在中頻，立體聲寬廣度較 A 型窄。 |

※使用在人聲

| main hall A | 標準大廳，如監聽／錄音所使用的空間，中型大小的空間，中度散射，最短的持續時間。 |
| --- | --- |
| main hall B | 如同 A，但為一個小型的空間（較 A 長的延遲時間），清楚的反射聲音，較長的殘響時間。 |
| early reflections | 中型空間，較低的殘響效果，非常清楚的反射聲音，如散開的人聲。 |
| warmer room | 小型而親近的空間，聲音具有較暗的特性。 |
| studio reverb plate A | Plate 殘響的中度散射，聲音較暗，廣泛的聲音特性。 |
| studio reverb plate B | 如同 A，但更多散射且聲音聽起來較明亮，有點經典的特色。 |
| large hall | 大型大廳，中度散射，相當長的殘響時間。 |
| cathedral | 延遲的觸發，輕微散射，複雜的回聲，有點硬的反射效果，聲音較悶，長時間的殘響。 |

## ※使用在吉他

| | |
|---|---|
| Spring reverb mono A | 模擬 spring 殘響，典型的 spring 震盪器效果，有限的頻率範圍。 |
| Spring reverb mono B | 如同 A，較寬廣的頻率範圍，較強的散射。 |
| Spring hall stereo A | 類似 spring hall mono A，但每個聲道具有一個 spring／轉換系統，殘響效果會在立體聲中場交會。 |
| Spring reverb stereo B | 如同 stereo A，但具有較寬廣的頻率範圍，較強的散射。 |

## ※使用在鋼琴和合成器

| | |
|---|---|
| Stage reverb | 舞臺上較大的空間，非常複雜的第一反射，輕微的延遲觸發，中度殘響效果。 |
| piano reverb | 音樂廳，強度殘響效果，中度散射，聲音較不暗。 |

## ※Aux（用來作為混音台中效果軌道的發送效果）

| | |
|---|---|
| Room | aux 路徑的標準空間，混音值為 100%，中型空間，中度散射，一些清楚的第一反射，低殘響效果。 |
| Hall | 中型大小的大廳（100%效果），中型散射，低殘響效果。 |
| Reverb plate | Plate 殘響（100%效果），高度散射，聲音較亮。 |
| Spring reverb | Spring 殘響（100%效果），立體聲，高散射，稍微溫和的聲音。 |

# 5.5 延遲／回聲（Delay/echo）效果器

　　回聲效果位於效果器右半邊，更正確的說應該是「延遲」及「回饋」的組合效果，並且混入原始聲音。

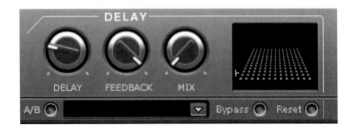

※參數說明

| | |
|---|---|
|  | 可設定回聲間延遲的時間，愈往左調，則回聲會愈緊密相連。 |
|  | 可調整回聲數，完全調至左邊，則不會有任何回聲；完全調至右邊，則回聲會無止盡重複。 |
|  | 可設定原始訊號及編輯後的訊號間混合的比例。 |

---

**【何時使用】**

　　通常為了增加聲音的穿透力，都會或多或少幫聲音加上 reverb 和 delay 效果，也正因為如此，您需要時常來「玩」這個效果器的參數。可以多多聽一些 CD 歌曲，學習一下專業的錄音師是如何調整，這樣才能讓您的音樂作品更加有質感喔！

## 5.6　時間伸縮／重新取樣（**Timestretch/Resample**）效果器

這個效果裝置可改變物件的速度（tempo）及／或音高（pitch）。

【如何開啟時間伸縮／重新取樣效果器？？】

　　對著要添加效果的音訊物件，按下滑鼠右鍵＞ Rack effects＞
Timestretch/ Resample。

【何時使用】

　　有時候使用的素材，尤其是節奏素材，並不會和您作品的速度一
致，但一般的音樂軟體，有時候調整速度就會同時影響到音高，在這
種情況下，您就可以使用這個效果器，來調整速度但又不改變素材的
音高。

　　另外，如果您是使用 MAGIX「酷樂大師」來製作不間斷連續舞
曲，由於每一首歌的速度都不相同，就可以用這個效果器，來讓所有
歌曲的速度一致，這樣就能輕鬆讓樂曲速度一致的完成混音。

### 5.6.1 參數說明

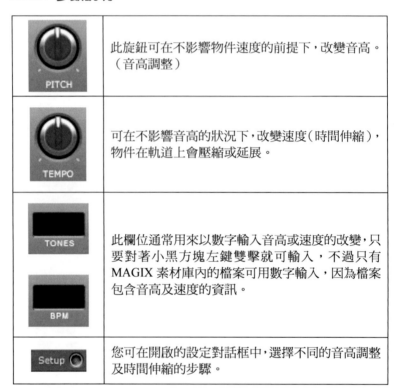

| | |
|---|---|
| **PITCH** | 此旋鈕可在不影響物件速度的前提下，改變音高。（音高調整） |
| **TEMPO** | 可在不影響音高的狀況下，改變速度（時間伸縮），物件在軌道上會壓縮或延展。 |
| **TONES** **BPM** | 此欄位通常用來以數字輸入音高或速度的改變，只要對著小黑方塊左鍵雙擊就可輸入，不過只有 MAGIX 素材庫內的檔案可用數字輸入，因為檔案包含音高及速度的資訊。 |
| **Setup** | 您可在開啟的設定對話框中，選擇不同的音高調整及時間伸縮的步驟。 |

按下 Setup 後會開啟「設定時間處理器運算模式」對話框：

| | |
|---|---|
| **Setup time processor algorithm** | **×** |
| Time stretching / Pitch shifting | Description of the currently selected algorithm |
| ○ Standard<br>○ High quality<br>○ Smoothed method<br>○ Beat marker slicing method<br>● Beat marker time stretch method<br>○ Monophone voice method<br><br>○ Resample | Time-stretching and pitch-shifting with the use of beat markers. The material is stretched between beat markers positions so that the impacts or attacks at the beat markers positions are not impaired by stretching. The markers can be generated in real-time (Auto) or read from the WAV file if available (Patch). The algorithm is suitable for rhythmic material that can not be divided into individual beats or notes because the impacts or notes overlap each other. |
| Beat marker source<br>○ Automatic　● Patched | |
| Global options | |
| ☑ Use to strongly reduce the "High quality" algorithm, instead of "Standard" or "Beat marker method stretching" | |
| | OK　　Cancel |

## 5.6.2 Time stretching/Pitch shifting

### （時間伸縮／音高轉移）方塊

| | |
|---|---|
| Standard | 不使用節拍標記進行時間伸縮及音高調整，此功能適合用在沒有明確節拍的音訊素材上。 |
| High quality | 即使在極端的時間延伸下，時間伸縮及音高調整依然能維持高品質狀態。節拍標記用在節拍上，標記可即時產生（自動）或從 WAV 檔中讀取。此演算法適合用在不可分割為個別節拍或音符的節奏素材上，因為效果或音符會互相重疊（注意：此功能需要大量運算時間，不建議在系統效能不佳的電腦上大量使用）。 |
| Smoothed method | 使用更複雜的演算法，需要更多的運算時間。可大量使用素材，而不會聽起來很假。素材聲音會被「平滑化」處理，使聲音聽起來更「軟」。對於演講或是唱歌的聲音，平滑後的效果不容易聽出來。編制配器愈複雜可能會產生問題（聲音由許多樂器或混音所混合）。 |

| Beat marker slicing method | 素材會在節拍標記的位置上分割,並在時間軸上重組。標記可即時自動產生,或從 WAV 檔中讀取。此演算法最適合用在可被分割為單獨節拍或音符的節奏素材上。 |
|---|---|
| Beat marker method stretch method | 素材會延伸至節拍標記的長度,使節拍標記上的節奏不會因延伸而失真。標記可即時自動產生,或從 WAV 檔中讀取。此演算法適合用在由於節拍相互重疊,而無法分割為單獨節拍或音符的節奏素材上。 |
| Monophone voice method | 主唱、演講或獨奏樂器的時間伸縮及音高調整。此素材必須本身不含有背景雜音以及過多的殘響,否則可能會無法執行這個效果。搭配適當的素材,可建立非常高的聲音品質。除此之外,進行音調調整時,還能維持相同的音質。 |
| Resampe | 音高調整與速度無法單獨改變,這個功能不需要很多的 CPU 資源。 |

### 5.6.3 預設下拉清單

| tempo-pitch | 在這個模式下,tempo(速度)和 pitch(音高)參數鈕可以分別單獨控制,也就是改變速度後音高不會改變,同樣地,改變音高後速度也不受影響。 |
|---|---|
| resample | 在這個模式下,tempo(速度)和 pitch(音高)參數鈕會互為影響,改變其中參數,另一個也會受到改變。 |

## 5.7 壓音器(Compressor)

壓音器可自動化(automation)並動態控制音量,將超出最大音量值的聲音降低,並將太弱的聲音放大,讓聲音聽起來有一致性。

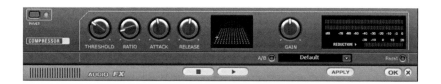

　　壓音器可用在處理貝斯及人聲，也可以作為主效果，用來調整作品整體的聲音。因為此演算法能抑制突然加大的音量，讓聲音聽起來比較平順。

【如何開啟壓音器？？？】

　　對著要添加效果的音訊物件，按下滑鼠右鍵＞ Rack effects ＞ Dynamic processor。

【用在何時】

　　如果您在作品中使用自己取樣的音訊素材，例如歌聲，由於可能在錄製時，整首曲子唱出的音量會不盡相同，有時大聲但有時小聲，這個時候就能夠用壓音器，稍微處理聲音，讓大聲的部分降低，並讓小聲的部分提高，這樣就能讓歌聲聽起來更加悅耳。

　　不過除非是要製造特殊的效果，否則不宜過度使用壓音器，因為壓音效果會破壞原始的聲音。

參數說明

| | |
|---|---|
| THRESHOLD | 設定音量閥，在此設定值間的聲音會啟動壓音器。 |
| RATIO | 可控制壓縮比例。 |
| ATTACK | 設定此演算法對於音量增加的反應速度，因為有時音量增加或減少太快的緣故，過短的反應時間會產生不自然的聲音。 |
| RELEASE | 設定此演算法對於音量降低的反應速度。 |
| GAIN | 可設定效果輸入音量。 |

◀ 小技巧

　　別忘了您可以用觸控感應器以滑鼠直接控制，這樣能同時控制 4 個參數鈕喔！

## 5.8 失真／濾波效果器（**Distortion/Filter**）

　　如果說效果器是為了讓聲音更加完美，那唯一的例外就是失真
／濾波效果器了。這個效果器反而是要製造出「不完美」的聲音，
失真器（Distortion）主要是讓聲音扭曲音波變形，而濾波器（Filter）
的功能類似等化器，可控制某些特定的頻率範圍。這個功能可完全
抑制頻率，製造驚人的失真效果。

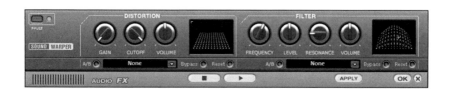

---

**【如何開啟失真／濾波效果器？】**

　　對著要添加效果的音訊物件，按下滑鼠右鍵＞ Rack effects ＞
Distortion/Filter。

---

**【用在何時】**

　　如果您想讓樂曲聽起來有一些變化性，可以選擇在適當的地方，
加上一些失真或是濾波的效果，特意讓聲音「感覺不是那麼完美」，
能讓聽者的耳朵產生反差效果。

### 5.8.1 失真效果參數說明

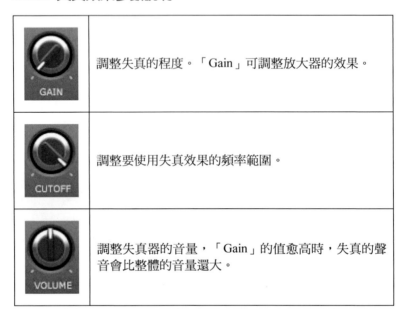

| | |
|---|---|
| GAIN | 調整失真的程度。「Gain」可調整放大器的效果。 |
| CUTOFF | 調整要使用失真效果的頻率範圍。 |
| VOLUME | 調整失真器的音量,「Gain」的值愈高時,失真的聲音會比整體的音量還大。 |

### 5.8.2 濾波效果參數說明

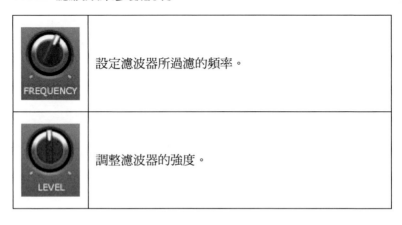

| | |
|---|---|
| FREQUENCY | 設定濾波器所過濾的頻率。 |
| LEVEL | 調整濾波器的強度。 |

| | |
|---|---|
| 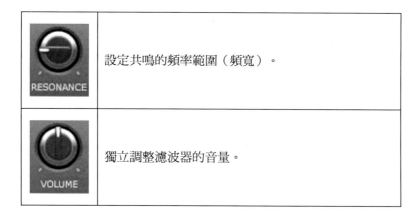 | 設定共鳴的頻率範圍（頻寬）。 |
| | 獨立調整濾波器的音量。 |

## 5.9 主效果機架（**Audio Effect Rack**）

可在音訊物件上按兩下滑鼠左鍵，開啟物件的音訊效果組機架。每個單獨軌道或是整體聲音（Master Effect）的音訊效果組可透過混音台視窗（快速鍵 M 鍵）開啟。在效果器機架最下方，有一個總調節面板：

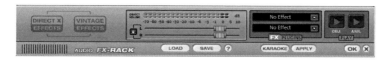

| | |
|---|---|
| LOAD<br>SAVE | 您可單獨儲存目前音訊物件的效果組，並稍後套用在其他物件上。只有使用在此處的效果才會在此過程中儲存以及讀取。 |
| KARAOKE | 此按鈕位於效果組的最下方，可產生卡拉 OK 的效果，可抑制主唱的聲音。在處理過程中，人聲通常使用的中頻段的頻率會被消除，您可以換上任何一個人的歌聲。一般的卡拉 OK 歌曲會顯示歌詞字幕，使 |

| | |
|---|---|
| | 歌者可以跟著歌詞唱。MAGIX「酷樂大師」提供了類似的功能：字幕編輯器可建立卡拉 OK 的歌詞字幕。有關此功能的說明請參閱「電腦音樂認真玩」一書。 |
| **No Effect** ▼   **No Effect** ▼   **FX PLUGINS** | 若您的電腦中有安裝外部外掛效果器程式，您可以使用右邊的 ▼ 按鍵啟動。這些按鍵也可以開啟經典音訊套件（Vintage Audio Suite）的效果。 |
| ▶ ▶   OBJ. ARR.   PLAY | 在音訊 FX 效果組的右下方，有兩個播放鍵可播放選取的物件或是整個範圍，可讓您即時試聽所有效果設定。 |
| OBJECT VOLUME -70 -60 -50 -40 -30 -20 -10 -6 -3 -1 0 5 10 dB L R | 您可在此設定已選取物件的主音量，有些效果組由於增加頻率範圍，導致出現不必要的失真，您可降低主音量避免發生此情況。 兩個立體聲聲道的推桿可同步調整。若您取消左側的按鈕，您可獨立調整左右聲道的音量。 |

## 5.10 真空管擴大器 （Amp Simulator）

真空管擴大器也算是失真效果器的一種，它能模擬聲音經過真空管處理的音質，讓您的音訊素材產生極度失真的效果。

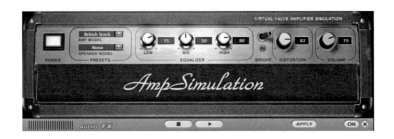

【如何開啟真空管擴大器？？】

　　對著要添加效果的音訊物件，按下滑鼠右鍵> Rack effects >
Distortion/Filter。

【用在何時】

　　真空管擴大器特別適合用在吉他的音色，也可用在管風琴或人聲
的聲音。

※參數說明

| | |
|---|---|
| British Stack<br>AMP MODEL | 選擇要模擬的擴大器類型，共有五種可選擇。 |
| None<br>SPEAKER MODEL | 選擇要模擬的音箱，共有十種可選擇。 |
| 74  50  80<br>LOW  MID  HIGH<br>EQUALIZER | 調整三個頻段的頻率，低音、中音及高音。 |
| BRIGHT | 製造尖銳的聲音，使聲音聽起來非常刺耳。 |
| 82<br>DISTORTION | 傳統類比擴大器的失真效果。 |
| 75<br>VOLUME | 控制整體擴大器的音量。 |

## 5.11 3D 音訊（3D Audio）

您可使用 3D 音訊編輯器（3D Audio Editor），將音樂放入 3D 立體編輯空間中。原則上 3D 音訊編輯器相容於任何音效卡，不過使用支援 EAX 的音效卡能獲得最佳的效果。

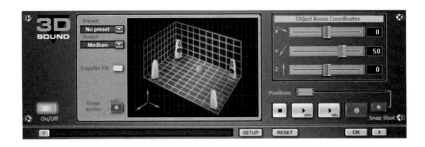

---

**【如何開啟 3D 音訊編輯器？？】**

　　對著要添加效果的音訊物件，按下滑鼠右鍵＞3D Audio Editor。

---

注意：

　　當您想要開啟 3D 音訊編輯器時，首先會跳出一個對話框，說明必須要使用支援 Direct Sound 驅動程式之音效卡，才能聽出 3D 的聲音。方法是至【File】功能選單中＞Setting＞Play Settings 去選擇。

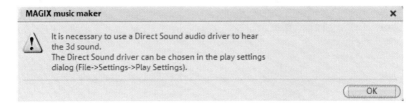

【用在何時】

　　若您的音效卡支援 Direct Sound 播放，就能選擇這個 3D 音訊編輯器來進行編輯，讓您的作品播出的聲音產生超真實立體的空間感覺喔！

## 5.11.1 左側參數說明

| | |
|---|---|
| On/Off | 開啟或關閉 3D 音效。 |
| Preset: No preset | 選擇並儲存預設值，共有 17 種預設效果。 |
| Room: Medium | 設定空間大小，共有 small（小）、medium（中）、large（大）三種空間可選擇。 |
| Doppler FX: | 可在一個訊號上加上雙重效果。例如，在一級方程式賽車中所會聽到的聲音，當聲音快速接近時，音調會提高，而聲音離開時會使音調降低。 |

## 5.11.2 3D 圖形參數設定

　　可讓您以視覺化的方式控制 3D 設定。您可使用滑鼠畫出 3D 的位置，也可使用滑鼠滾輪設定高度。

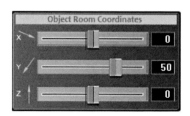

有三個空間方向控制器：X 軸控制左右方向；Y 軸控制前後方向；Z 軸則控制上下方向，還能以滑鼠滾輪來控制。您也可以直接以滑鼠左鍵按住橘色小球，同時調整 X 和 Y 軸方向。

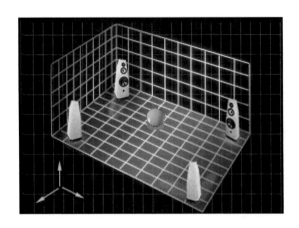

### 5.11.3 播放參數設定

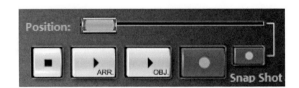

| | |
|---|---|
| ■ | 停止播放。 |
| ▶ ARR. | 開始播放整個作品中的軌道。 |
| ▶ OBJ. | 播放選取的音訊物件。 |
| Position: | 可設定物件在時間軸上的位置。 |

## 5.11.4 其他參數設定

| | |
|---|---|
| ? | 開啟輔助說明對話框。 |
| SETUP | 可選擇預先設定的空間。 |
| RESET | 重設 3D 位置。 |
| OK | 關閉對話框並繼續設定 3D 效果。 |
| X | 關閉對話框而不繼續設定 3D 效果。 |

## 5.11.5 錄音模式

　　3D 音訊編輯器提供下面三種不同錄製 3D 變化的方法。其中橘色小球代表您的音訊物件的立體變化情形。

### 方法一：繪圖模式（Draw mode）

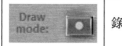

| | |
|---|---|
| Draw mode: ● | 錄製橘色小球在立體空間中立體移動的路徑。 |

1. 以滑鼠左鍵按住橘色小球，並在 3D 立體空間中任意移動到您要的方向。並能使用滑鼠滾輪來控制橘色小球的高度。您所作的小球移動軌跡都會被記錄下來。

2. 完成後，按下物件的播放鍵，並試聽效果。可按下 RESET 鍵清除錄音。此模式的好處是滑鼠的移動會與音訊物件長度同步。換句話說，不管按下錄製鍵時的播放位置處在哪裡，您所作的任何移動都會被套用至整段音訊物件上。

**方法二：快照模式（Snapshot mode）**

錄製橘色小球在立體空間中線性移動的路徑。

1. 移動 OBJECT POSITION 控制器（ Position: ），將物件移動到您想要的位置。接著在 3D 立體空間中將球放到您想要的位置上，並按下 SNAPSHOT 鍵，進行第一次的快照記錄。

2. 接著請再移動 OBJECT POSITION，將其移動到不同的位置上，並在 3D 立體空間中將球放在您想要的位置。調整完畢再按下 SNAPSHOT 鍵，進行第二次的快照記錄，儲存線性位置變化情形。

3. 按下播放鍵，便可看到球會在 3D 的空間中，在不同的設定點間作線形移動。

**方法三：錄製模式（Record mode）**

 錄製橘色小球在立體空間中立體移動的路徑。

1. 按下紅色的錄音鍵開始錄製，會從播放游標位置開始錄，並循環播放游標位置到結束之間的樂段。

2. 以滑鼠左鍵按住橘色小球，並在 3D 立體空間中移動，要停止錄製，可再次按下紅色錄音鍵。

3. 會顯示剛才從播放游標到結束間，橘色小球在立體空間的移動變化。

4. 如果錄製的開始播放游標在最開頭的位置，則這種模式錄出來的效果和「繪圖模式」是相同的；但若錄製的開始播放游標不是在最開頭的位置，那麼這種模式僅是錄製播放游標到結束之間樂段立體空間的聲音變化，而不會套用到整段音訊物件。

## 5.12 聲音調變器（Vocoder）

聲音調變器（Vocoder）運作的原理，是讓聲音（例如說話或是唱歌）受到調變器的影響，使得人聲中夾雜有樂器聲音，也就是故意產生「彈奏式」的人聲。若使用鼓組循環樂段調變，也可創造節奏性的聲音。這種效果是藉由調變器頻率的特質（例如人聲）傳送到媒介物（例如和絃）來完成的。

【如何開啟聲音調變器？？？】

　　對著要添加效果的音訊物件，按下滑鼠右鍵＞ Rack effects ＞Vocoder。

【用在何時】

　　通常在較有節奏的樂曲或是電子舞曲可以聽到這種特效，一般是用在人的歌唱聲，類似以合成器彈奏出來，不自然的機械聲音。

### 5.12.1 使用方法

　　將人聲與樂曲融合，首先請記得要依照「先匯入一段人聲」⇨「由人聲物件添加 Vocoder」⇨「由 vocoder 匯入樂曲」的邏輯來作。

**方法一、媒介物是 wav 格式音訊檔案**

　　如果您的樂曲格式為 wav 檔，請選擇上面的媒介物來輸入樂曲，只要以滑鼠點選藍色 WAV 方塊即可：

| | |
|---|---|
| 📁 | 由此載入您事先錄製好的音樂片段（需為 wav 檔格式）。 |
| ▼ | 會出現預設樂段清單。 |
| ▶ | 試聽媒介物樣本樂曲的聲音。 |

**方法二、媒介物不是 wav 格式音訊檔案**

　　如果您的樂段格式不是 wav 格式，就需要使用另外方式來匯入樂段。

1. 首先在操作介面左下角的「File manager」找到您要使用的樂段，以滑鼠拖動方式拉到編輯區中。

2. 在原來人聲音訊物件上加入 Vocoder 效果器。

3. 利用下方的媒介物來輸入，只要以滑鼠點選藍色 Track 方塊即可：

4. 點選 ▼，出現音軌清單，再以滑鼠選擇樂段所在的音軌。

5. 按下播放鍵 ▶ ，就能聽到人聲和樂段已經混合在一起了。

---

**⊙ 小叮嚀**

1. 目前媒介物除了 wav 格式外，還接受其他如 ogg、mp3 等音樂格式，甚至於是 syn 格式（由 MAGIX「酷樂大師」所附之虛擬樂器所產生的樂段），但不支援 midi 格式檔案匯入喔！

2. 以這種方式，將軌道的輸出訊號做為聲音調變器的媒介物時，此軌道會自動被靜音。

### 5.12.2 媒介物參數說明

| | |
|---|---|
| CARRIER INPUT | 控制媒介物與人聲的混合音量，愈往右旋轉，混合的音量愈大。 |
| M <-> C | 按下按鍵會僅出現人聲，讓媒介物的聲音靜音。 |
| NOISE | 可使用這個旋鈕來為媒介物增加雜音，當媒介物素材無法充分調變或不正常時，這個功能便可以發揮作用。也可作為「填滿」鼓組循環樂段中過多的空拍之用。針對所有頻率均等值的素材特別適合，例如弦樂、管絃樂和絃、寬廣的合成器和絃、嘶嘶聲或是管樂的雜音等。 |

### 5.12.3 濾波器（**Filter**）參數說明

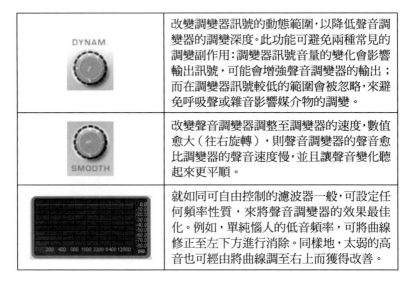

| | |
|---|---|
| DYNAM. | 改變調變器訊號的動態範圍，以降低聲音調變器的調變深度。此功能可避免兩種常見的調變副作用：調變器訊號音量的變化會影響輸出訊號，可能會增強聲音調變器的輸出；而在調變器訊號較低的範圍會被忽略，來避免呼吸聲或雜音影響媒介物的調變。 |
| SMOOTH | 改變聲音調變器調整至調變器的速度，數值愈大（往右旋轉），則聲音調變器的聲音愈比調變器的聲音速度慢，並且讓聲音變化聽起來更平順。 |
| | 就如同可自由控制的濾波器一般，可設定任何頻率性質，來將聲音調變器的效果最佳化。例如，單純惱人的低音頻率，可將曲線修正至左下方進行消除。同樣地，太弱的高音也可經由將曲線調至右上而獲得改善。 |

120

### 5.12.4 混音台（**Mixer**）

在混音台中，您也可以混合媒介物及調變器輸出至聲音調變器的訊號（Out）。

| Mod. | 調整人聲的音量。 |
|------|------------------|
| Carrier | 調整媒介物的音量。 |
| Out | 調整 Vocoder 總輸出音量。 |

### 5.12.5 其他參數說明

| Preset: User | 您可選擇預設的聲音調變器設定。 |
|------|------------------|
| 💾 | 將調整好的參數設定存檔。 |
| Reset | 可回復聲音調變器的預設值。 |
| APPLY | 按下後，目前的效果設定會被加到音訊物件中。 |

> 💿 **小叮嚀**
>
> 　「Apply」是屬於破壞性編輯。好處是不需要運算效能來處理效果，物件會被包含效果的新音訊檔案取代。您接下來播放檔案時，音訊物件將會具有您使用的效果，而不需要即時的運算效能。缺點是不能隨意地更改效果設定。您可以使用 Edit 功能表裡的復原（undo）功能，復原這些破壞性的改變。專案儲存之後就不能進行復原操作了。

## 5.13 文字發聲器（Text to Speech）

這個功能讓您可以鍵入一段特定的文字，並讓電腦讀出文字。您可以得到不同種類的聲音，也可以變換音量和速度。當滿意結果時，按下「Create object in Arranger」按鈕，就能產生一個 WAV 檔，這個檔案就可以在編輯區（Arranger）中使用。

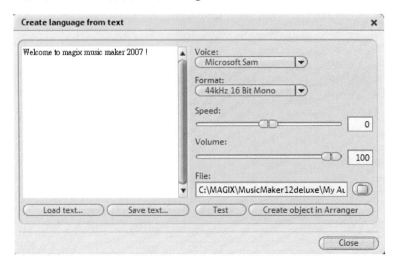

※參數說明

| | |
|---|---|
| Load text | 載入*.txt 或*.rtf 格式的文字。 |
| Save text | 儲存文字。 |
| Test | 能聽見已輸入的文字的結果。 |
| Voice | 從多樣的聲音種類中選擇您要的聲音。 |
| Format | 可以控制產生的 WAV 檔的品質。 |
| Speed | 調節電腦聲音「說」的速度。 |
| Volume | 控制輸出音量。 |
| File | 選擇產生的 WAV 檔的檔案路徑。 |

## 5.14 由【Audio & Video effects】來加入效果

　　左方快捷鍵有不同的效果分類：音訊效果（Audio FX）、3D 音訊效果（3D Audio FX）、預設之經典效果組（Vintage FX）、3D 視訊效果（Video FX）、視訊合成效果（VideoMix FX），以及特殊視覺效果（Visuals）。

　　若要使用這些特殊效果，可直接以滑鼠點選後，以滑鼠左鍵按住效果方塊不放，拖動到音訊物件上後再放開，該音訊物件就會加上這個效果。

# 第六章

# 玩玩聲音戲法

## ◀◀混音台功能剖析▶▶

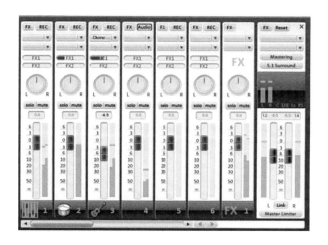

　　MAGIX「酷樂大師」具有可即時控制的混音台,配備有主效果,可讓您將所有軌道混音成為一個專業的作品。您可按下鍵盤「M」鍵,或是透過主視窗的工具列開啟混音台,當然,也可在【View】功能表中選擇 Mixer。

混音台預設可同時顯示八個軌道，您可使用下方捲軸旁的【《】【》】鈕，來增加或減少混音台顯示軌道。可以使用底下的捲軸來檢視更多的軌道。

混音台（mixer）分為兩大區域：左邊是各個軌道各自的混音面板，能控制各自軌道的音訊情形；右邊是總混音面板，用來控制全部軌道輸出的音訊。

## 6.1 軌道混音面板

| | |
|---|---|
| | 這邊的樂器圖示與主操作介面相同，都是用來標示該軌道所使用的樂器種類。 |
| | 每個軌道都有推桿，如果該軌道是音訊，那麼推桿就在調節軌道音量；若該軌道是視訊，則推桿在調節視訊明亮度。您可快速並精確地調整音量和視訊明亮度。推桿也可連結至任何匯入的 MIDI 檔上。 |
| | 可使用聲音相位控制器，調整每個軌道的立體聲位置。愈往「L」調整該軌道聲音將愈偏向左聲道，若愈往「R」調整該軌道聲音將愈偏向右聲道。 |
| solo | 使軌道成為獨奏模式，也就是讓其他軌道靜音。 |
| mute | 讓目前作用中的軌道靜音，不發出聲音。 |

**小秘訣**

在每個控制項上滑鼠左鍵雙擊，可重設設定值。

## 6.2 控制群組（**Control Groups**）

不同軌道的音量、相位以及效果推桿，可合併成控制群組。首先點選一個推桿，接著按住「Ctrl」鍵，點選其他您要加入群組的推桿。若您按下「Shift」鍵點選，則在兩個推桿間的推桿均會加入群組。

這樣一來您就可以同時設定多個軌道的音量，而不需分次設定每個軌道間的音量比例。例如，您可以將鼓組樂器（大鼓、小鼓、銅鈸）音量推桿群組化，這樣就可一次調整整個鼓組的音量。

要將推桿解除群組，只要先點選欲解除群組的樂器，並再次按下「Ctrl」鍵即可。另外要注意，混音台中同時只能存在一個控制群組，若您建立另一個新的群組，則會自動解除目前的控制群組。

## 6.3 軌道效果（**Track Effects**）

您可在混音台中選擇使用軌道效果，結果會套用至所選擇的軌道中的所有物件。

**小叮嚀**

在混音台中設定效果，會讓您在播放作品時增加系統負載。建議在加上效果前，先考量您的電腦系統負荷量是否足夠。

| | |
|---|---|
| <br>LiveCut ▼<br>flitchSplit ▼<br> | 這兩個軌道效果插槽，位於混音台軌道上，可控制其所對應之軌道的效果。若您按下小型倒三角圖示，會顯示在您電腦中可用的效果清單，您可在清單中選擇要使用的效果。<br>這個清單包含許多子資料夾：Direct X plug-ins，和提供 Vintage Effects Suite 的外掛。選擇「No effect」可移除外掛程式，按下滑鼠左鍵則會暫時關閉外掛。<br>作用中的外掛會以亮藍色顯示，按下滑鼠右鍵則會開啟外掛的設定對話方塊。 |
| FX | 您可利用 FX 鈕開啟軌道音訊效果。當軌道效果鈕顯示為亮藍色時，表示該軌道效果作用中。 |

### 🔊 小技巧

當您以滑鼠左鍵雙擊「FX1」和「FX2」鍵後，在混音台會分別出現兩個混音軌道，您可利用這兩個混音軌道來對 FX1 和 FX2 進行更詳細的調節。

FX 軌道為一完整、額外的混音台軌道，提供完整的軌道效果架，以及兩個外掛槽，作為傳送效果之用。傳送效果不同於在軌道中的一般效果，您可一次控制多重軌道或是物件訊號。開啟第一個 FX 軌道後，會啟動所有套用傳送效果最重要的功能。

## 6.4 物件效果（**Objects Effects**）

在媒體區的【Audio & Video effects】>「AudioFX」或「3D Audio FX」中，能加入音訊效果，運作模式很簡單：

1. 選擇物件方塊。
2. 由清單中挑選效果。
3. 選擇效果，以滑鼠左鍵按住不放，拖動到要加效果的物件上再放開，與軌道效果不同，物件效果只套用在您所選擇的物件上，並且在播放時只需要基本的電腦運算效能。

## 6.5 主效果（**Master Effects**）

在主效果頻道中，您可在兩個插槽中選擇您要使用的主效果。例如，通常會使用壓音器（compressor）作為主效果，可使聲音訊號聽起來較為飽滿。選擇效果的方法就和軌道效果的方法一樣：

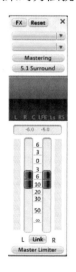

1. 按下方塊 ▼ 。
2. 等待可用的下拉清單出現。
3. 選擇效果並調整其組態。

※參數按鍵說明：

| | |
|---|---|
| FX | 按下 FX 鈕可開啟主音訊效果機架（Audio Effect Rack）。 |
| Reset | 可重設所有包含 FX 軌道在內的混音台設定。 |
| ▼ ▼ | 操作模式和一般軌道相同。 |
| Mastering | 第九章會作詳細說明。 |
| 5.1 Surround | 此按鈕可將混音台調整為環繞音效模式。第九章會作詳細說明。 |
| -6.0 -6.0 <br> 6 3 0 3 6 10 20 30 50 ∞ <br> L Link R | 兩個推桿用來控制總音量。按下「Link」會讓左右推桿同步移動，同時控制左右聲道的音量。若想個別調整，只要再按一下就能取消。 |
| Master Limiter | 限制器，若避免聲音過度調變，可按下此鈕啟動限制器。 |

# 6.6 VDirectX 音訊外掛（audio plugins）

在使用 DirectX 之前，您的電腦必須安裝 DirectX 系統。在多數的 Windows 系統中，您不需要手動安裝 DirectX。然而，若您的電

腦系統中沒有 DirectX 或為舊版本的 DirectX，您可使用 MAGIX「酷樂大師」安裝光碟中提供的 DirectX 安裝程式更新。

　　一般來說，DirectX 外掛在使用前也需安裝至電腦中，安裝步驟可能因為每個外掛而有所不同。

# 第七章

# 鍵盤吉他手的最愛

## ◀◀ 經典效果器組 ▶▶

　　若您是吉他手、貝斯手或鍵盤手，您大概可一眼就認出新的「經典效果組」。這些效果器為精確數位化的類比效果，許多樂手都經常使用，適合錄音室使用。

　　所有經典效果組的效果都具有輕柔的運作模式，也就是參數會漸漸的從舊的數值變換到新的數值。當預設值改變時特別容易注意到這個特點，在現場演出模式中也特別有用。

　　經典效果組中包括 6 種效果器：BitMachine（註冊後才可下載使用）、Chorus、Analog Delay、Distortion、Filter 和 Flanger。以下分別說明使用方法。

## 7.1 BitMachine 效果器（註冊後才可下載使用）

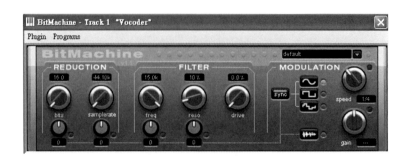

　　在 MAGIX「酷樂大師」中，音訊素材總是以高品質處理。但是有些情況下，不完美的 lo-fi 聲音，可能會更適合用在鼓組循環樂段或是合成器的聲音中。要記得，80 年代的第一個取樣裝置只能在 8 或 12 位元的解析度下運作，並只能處理低取樣率的聲音。使用BitMachine，您也可以將聲音轉變為「古董」級的老聲音。

　　您可使用 BitMachine 將時光倒流，回到大多數的家用電腦還無法處理繁雜的事務，音效晶片也非常陽春的年代。

　　BitMachine 開啟一個「聲音時間傳送」的通道，聲音會歷經類比機器上位元數及取樣率降低，以及濾波器動能不足的狀況。除此之外，此效果具有調變區，您可使用震盪器（LFO）或輸入的訊號，控制個別的參數。

　　此效果器設計了許多不同種類的「經典」預設值，展現BitMachine 反轉時間的能力，您可在右上角開啟此介面。

## 7.1.1 Reduction 區

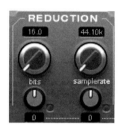

| | |
|---|---|
| Bits | 此旋鈕可控制音訊素材的解析度，將旋鈕調至左邊，則為 16 位元的解析度，也就是 CD 音質。愈往右邊調整，訊號的動態範圍會愈小，極右時設定值為 1 位元，只有「開」或「關」兩種變化。<br>若您為進階使用者，您或許會注意到背景的雜音及動態範圍縮小。例如，8 位元的解析度只能表現 48dB 的動態範圍，比這個範圍更低的聲音或雜訊就會排除在外。您可試著將此旋鈕往左調，直到出現雜訊為止。 |
| Sample rate | 音訊素材的取樣率會隨著調整旋鈕而下降，也就是降低物件原有的取樣率。在此會建立新舊取樣率分別的比例，依據此比例，資料流在某些程度上會被「丟掉」。 |
| 小型旋鈕 | 在 Modulation 中會詳細說明。 |

## 7.1.2 filter

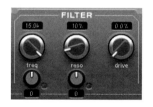

BitMachine 為數位音樂中世界知名的濾波器之一，濾波器為「兩極」的濾波器，在舊式的合成器都採用。這些濾波器的形式聽起來特別具有音樂性，您可在 BitMachine 中發揮您的創意使用這些濾波器，但不可單獨做為移除已存在的人造聲音之用。

濾波器在所謂的高頻截頻的模式下，會依據設定讓較低的頻率通過，並弱化高音及中音區。

| | |
|---|---|
| Freq | 使用它，您可設定濾波器的截頻點。濾波器在此頻率上方開始作用。 |
| Reso | 使用這個旋鈕，在截頻點附近的頻率會被極度的放大（「共鳴」：低於自體震盪），可製造尖銳而中斷的聲音。當您改變截頻點頻率時，此效果會更加明顯。 |
| Drive | 上面提到的兩個連結的濾波器，都可進行內部超調變。使用「drive」旋鈕，您可設定超調變的總量。設定值愈大，訊號調變的程度就愈大。在此情況下，濾波器內部的參數會與其他參數交互影響。如此，增加 drive 就會使共鳴變弱，但同時訊號會獲得更大的音量、更多的低音，並且聽起來更飽滿。 |
| 小型旋鈕 | 此部分會在 Modulation 說明。 |

### 7.1.3 modulation

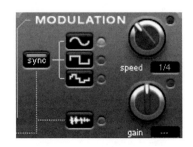

您可使用調變區中的設定，來自動化您的效果。在這裡，您可看到所謂的低頻震盪器（LFO），與可調整的速度共振。您可調整速度並選擇共鳴的形式。

要改變共振設定，請使用 Reduction 及 Filter 區域中的兩個小型旋鈕，這四個旋鈕可設定調變目標。

範例：保持左邊的旋鈕設定，使其取樣率維持為預設值。將小型旋鈕往左右兩邊移動，旋鈕的調變設定值會增加至取樣率中。低頻震盪器可部份控制這些參數，且取樣率在此調變設定中會降低共鳴。

只要確定主要的旋鈕不被設定為最大值，您也可在其他旋鈕上使用此技巧，因為如果設定為最大值，調變就不會產生任何效果，調變依據設定的數值而有所變化。

範例：將「bits」下方的小型旋鈕調至最左邊（設定值：-50），並將其旁邊的旋鈕（在 sample rate 下方）調至最右邊（+50），您就完成將調變設定至低頻震盪器的參數的步驟。這些參數的變化並不是一致的，而是完全相反的；反向的設定就是將調變反轉，您所做的動作就是降低訊號控制。

### 7.1.4 調變區的波形

我們先前已用正弦震盪器說明此範例，低頻震盪器可為下列形式：

| | |
|---|---|
| 〰 | 正弦。 |
| ⎍ | 矩形波（也就是只有 0 與 1 的變化，沒有中間值）。 |
| ⎍ | 隨機值（設定速度時會要求設定內部隨機功能）。 |

### 7.1.5 震盪器速度

　　低頻震盪器的速度由「speed」旋鈕設定，若啟動「sync」鈕（ sync ），則低頻震盪器會使用歌曲的速度，且旋鈕會依照拍值作為設定值（例如四分音符），可造成節奏性的失真效果。您也可以關閉節奏同步，手動調整速度設定（以 Hz 為單位）。

### 7.1.6 以「Envelope 追蹤器」調變

　　在調變區中，您可找到第四個按鈕─音訊輸入訊號（ ）。若啟動此模式，訊號本身可產生「調變張力」：所謂的 Envelope 追蹤器會持續掃瞄輸入的訊號。

> **小秘訣**
>
> 1. BitMachine 無法自動辨識音訊訊號，因此，您應使用「gain」旋鈕，大致調整輸入強度。您可使用 LED 控制器：隨著精確偵測訊號動態範圍，可較容易將四個小型旋鈕設定為低調變，您並且可以完全控制此效果。
> 2. 在 envelope 模式中，「speed」旋鈕可用來控制 envelope 的反應速度（以毫秒顯示）。較短的時間會造成較快的反應速度，較長的時間則會讓 envelope 升高（或降低）的速度變慢，您可對不同訊號的複雜度嘗試不同的設定。預設值僅供參考之用。

## 7.2 和聲（**Chorus**）效果器

　　Chorus 可創造出「浮動」的聲音，通常使用在吉他或合成器的聲音上。可讓樂器的聲音聽起來較「厚」，使聲音較飽滿，或創造出許多樂器同時演奏的幻覺。

　　Chorus 的聲音是用重疊的效果創造出來的，您或許已注意到日常生活中的一些現象：駛近的救護車聲音會比遠離的聲音高。這種效果就是速度與聲音的結合，音量先增後減，音高也以同樣的模式改變。若同時有兩個警報聲，會在兩個聲音間產生震盪（就像兩個樂器的音不準一樣）。

　　Chorus 也可將訊號至少分割為兩個：直接的聲音與效果部份。重疊的效果是由短促的效果訊號延遲所造成的。延遲的範圍介於 10~30 毫秒間，也就是短到無法聽到「回聲」的效果。

若您想要重疊吉他軌道，時間也會同樣短促。短促的延遲在混音中聽起來像是「重疊」，但卻不是原來的聲音。這也就是之前提到會造成「走音」效果的原因：效果訊號的音高會在延遲曲線中，稍微經過前後調變。結果會造成流動的效果，速度會受到漂流的影響。

### 7.2.1 參數旋鈕

| | |
|---|---|
| Speed | 調變的速度。較低的速度會產生平順而持續的效果。較高的速度會產生類似顫音的質感，但也會造成「水面下」的效果。 |
| Depth | 調變的深度。此參數決定速度影響音高調變的強度。 |
| Mix | 可設定直接的訊號與效果訊號間的平衡。 |

### 7.2.2 MODE 模式：您可在四種操作模式中選擇 Chorus 的效果：

| | |
|---|---|
| Normal | 為直接訊號與延遲訊號的組合。 |
| Normal, low cut | 為設計給強烈的低音訊號之用，如低音吉他。訊號底部的聲音依然保持清晰，且容易辨認，此效果只聽得到中頻與高頻的頻率。 |
| Dual | 可使原始聲音比單一聲部聽起來更生動。聲音會延展為立體聲，讓此模式聽起來似乎較為「寬」，可讓音質聽起來較單一聲部更為生動。同時也可將訊號傳送為立體聲，讓此模式聽起來更廣。 |
| Quad, low cut | 特別適合用來創造如低沉的合成器等具有低頻的聲音。 |

**小秘訣**

　　如同經典效果組中的方塊，在商標圖示下有腳控開關，可點選以開啟或關閉 A/B 效果比較。所有經典效果組裡的效果都有這樣的設計。

## 7.3 類比延遲（**Analog Delay**）效果器

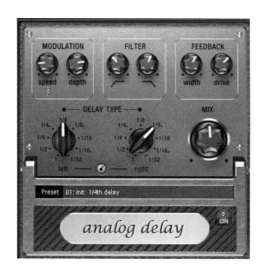

　　這個延遲效果提供了與一般延遲效果不同的創意表現。「類比」
（Analog）在這裡的意思是當您演奏時，您可以改變延遲時間，而
不需擔心會發生雜訊及噪音。另外，時間會慢慢地淡出，類似舊式
盤帶的回聲機，利用盤帶轉速改變延遲時間，系統也會有些許的
延遲。

　　類比延遲模仿舊式盤帶的回聲裝置，延遲效果由盤帶轉速決
定，而且速度變化緩慢，並會影響音高。回聲有兩個頻段的濾波器，
可用設定值來創造出深沉、高頻或中頻的聲音。

　　您可善用這些特質，創造如「在遠方」般 dub／雷鬼風格的延
遲效果，聽起來較不明確，也有些微的顫音。

### 7.3.1 類比延遲參數：延遲形式（**Delay Type**）

| | |
|---|---|
| Delay Type（L＋R） | 左右延遲時間可單獨調整，您可選擇控制貼齊的拍值，可從 1/2 到 1/32 間選擇切分或特殊拍值。請注意，延遲時間與專案目前的速度有關。 |
| 連結鈕（鎖頭） | 按下此按鈕可同時控制兩個聲道的「延遲形式」。 |
| Mix | 調整原使訊號與回聲的比例。 |

### 7.3.2 類比延遲參數：調變（**Modulation**）

| | |
|---|---|
| Speed | 盤帶顫音的速度。較低的設定值會產生輕微的波動，較高的設定值會產生劇烈的顫動。 |
| Depth | 顫音的強度。當此控制器調至極左時，則沒有音高調變。為了產生細微「類比」的感覺，建議您設定在 9 點到 11 點鐘方向。 |

### 7.3.3 類比延遲參數：濾波器（**Filter**）

| Low  | 當調整到右邊時，可逐漸減少低頻，使聲音聽起來較「薄」。 |
|---|---|
| High | 一直往右邊調整，只會使高音稍微變薄，調到左邊，延遲的重複會逐漸減少高音。 |

### 7.3.4 類比延遲參數：回饋（**Feedback**）

FEEDBACK

width    drive

| Width | 可控制延遲重複的立體聲寬度，當您將 Width 調整至右邊時，可增強效果，延遲的相位改變增加。也就是俗稱的「乒乓」延遲。 |
|---|---|
| Drive | 當此控制器調至極左時，延遲的訊號只會重複一次，將其調至極右時，回授似乎無止盡地持續，且持續很長的一段時間。 |

此效果的實際強度是依據素材而有所改變，透過壓縮並使用「盤帶飽和」效果而產生。若您傳送一個強的訊號到延遲效果器中，回饋的聲音聽起來會比將弱的聲音「強化」後所產生的回授來得長。若您習慣「純」數位的延遲效果，您可能需要一段適應期。畢竟，這個效果器聽起來更加「生動」。

## 7.4 失真（Distortion）效果器

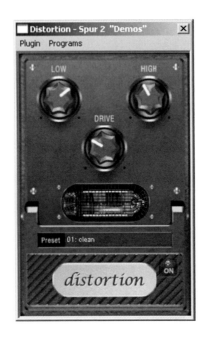

　　失真踏板為高增益的失真器，可製造猛烈的吉他音色。若您喜歡傳統的「英式」放大聲音，並且想要快速、輕鬆地錄製吉他軌道，這個效果器便是為您而設計的！

　　整個電壓預先放大迴路已模組化，包含傳統的等化器曲線。放大為傳統電壓式，也就是不會快速啟動，而是和諧且平順。即使在極大的設定值下，踏板依然會平順地處理吉他的聲音及其設定（例如拾音器選擇與音色控制器）。例如，您可使用吉他上的音量控制鈕增強失真效果。

　　此效果器上有三種參數，然而這些參數交互作用下，可產生許多不同的聲音：

| Low | 低音控制器。可讓您設定低音的比例，即使經過失真處理的訊號也可調整。預先濾波的形式對於吉他聲音的放大是非常重要的，並為基本聲音的特質。您應依據吉他的基本聲音與您想控制的聲音（放大或截頻）來設定低音控制器。 |
|---|---|
| High | 主要控制失真前的高音比例。若您並非使用外部的吉他音箱做為監聽，建議您將控制器設定在中間的位置，或稍微往右邊一點調整。如此「尖銳」的高頻就會消失，所有的吉他放大器需配合適當的音箱才能有這種效果。同時將突顯中音，讓聲音聽起來更紮實。另一方面，您也可以加強高音，讓聲音聽起來較中性。 |
| Drive | 失真的程度。此功能可控制用來執行「虛擬電壓迴路」（極大值為 60dB）的放大器，當數值增加，電壓會放大並產生失真的效果。要獲得輕微失真的效果，最多將控制器設定在 10~11 點鐘方向就已足夠。除此之外，模擬化的迴路還可提供重金屬的和絃「重量」。此控制器愈往右邊調整，則會使中音的訊號更加清楚，因此可聽到「高增益」的聲音。 |

## 7.5 Flanger 效果器

　　「Flanger」效果類似 Chorus，這種效果是與另一效果同時發展出來：在早期有人（傳說中，這個人就是約翰藍儂）試著要減緩兩個盤帶中其中一個盤帶的速度，而這兩個盤帶是互相連結的。結果是：第二個訊號所產生的延遲與第一個訊號的頻率互相抵消，導致所謂的 comb 濾波器效果（兩個訊號的總和所產生的「尖峰」與「峽谷」，就像雞冠一樣）。

　　Flanger 基本上是個 Chorus 效果，但調變較短的延遲時間（少於 10 毫秒）。Flanger 並不像 Chorus 試著要重複或減少聲音，而是控制自身的頻率範圍。

　　當調整「Feedback」參數時，會產生熟悉的 Flanger 聲音—如同飛機引擎的聲音。

### 7.5.1 Flanger 參數

| Speed | 調整速度。 |
|---|---|
| Depth | 整體調變量。 |
| Feedback | 內部回饋循環的音量。 |

### 7.5.2 模式（Mode）

| Normal | 產生 Flanger 的效果。 |
|---|---|
| Dual | 兩個聲部，從左邊轉變為右邊。 |
| Quad | 四個聲部，左右相位互換。 |
| Quad Pan | 與「Quad」一樣，但「Depth」可設定訊號相位改變的強度。 |

## 7.6 濾波（**Filter**）效果器

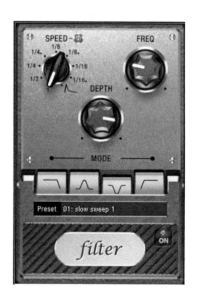

　　「Filter」為一種調變效果，就像 Chorus 及 Flanger 一樣。然而此效果器可控制頻率範圍，並調變來源而不是音高。因此具有許多濾波器形式與調變時間。

　　濾波器對於合成的聲音，與具有創意的鼓組循環樂段（節奏變化或是過門等）特別有效。也可用在吉他上，以製造知名的「哇哇」（wah-wah）效果。無論是速度調變或是特殊模式，透過目前訊號強度的調變，將高於濾波器的截頻點。

※濾波器參數

| | |
|---|---|
| Speed | 由 1/1 到 1/16（後拍或附點）的拍值設定調變速度，如同類比延遲，會自動使用作品的速度資訊。<br>此控制器最後的一個特別選項：█，用意是停止速度同步，並透過訊號強度控制調變。 |
| Freq | 濾波器調變的基礎頻率，調變通常發生在此頻率之上，也就是調變會增加濾波器頻率。 |
| Depth | 這控制器可設定調變深度，也就是速度控制（或先前提過的 envelope 模式）增加基礎頻率的量。要獲得明顯的效果，可將「Freq」調整至最左邊，並將「Depth」調整至最右邊。 |

# 第八章

## 聲音超級變變變

## ◀Elastic Audio editor 彈性音訊調變器▶

### 8.1 Elastic Audio Editor 的功用

　　彈性音訊調變器是一個可改變音訊素材音高的專業編輯器，可自動化重新取樣（Resampling）、音高調整（pitch-shifting）及基本頻率辨識等設定，能讓使用者改變單音音訊素材的音高。

　　音高調整（pitch-shifting）可改變音高而不影響速度，MAGIX「酷樂大師」提供不同的音高調整演算法，能使用在音樂素材上。

　　彈性音訊也具有下列功能：

❖辨識單音音訊素材的基本頻率。

❖自動或手動修正單音音訊素材的基本頻率。

❖手動修正單音音訊素材中音符的音高。

❖改變單音音訊素材的旋律。

❖增加額外的聲部以製造合聲效果。

> ### 小秘訣
>
> 　　時間伸縮（Time-stretching）效果無法使用自動化（automation）來控制，但可在彈性音訊時使用。

## 8.2 編輯視窗

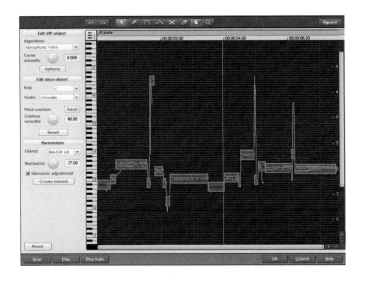

　　音高資訊會顯示在編輯視窗中。若想要自定音高，必須先知道原始音訊素材的音高。因此，這個功能的基本運作模式便是分析素材中的基礎音高。但只能使用在獨唱、獨奏及演講等具有音調的、單聲道的素材中。

　　開啟編輯器時，分析功能會自動啟動，時間愈長的物件會花費更多的時間分析。在完成分析後，物件會依照已辨認的音高而分割

成幾個獨立的片段，片段中間的音高決定其在圖表中的位置。在片段物件邊緣，在音高區線上會建立兩個控制點，可移動這些控制點來提高或降低音高，但仍保留基本頻率的微小變化（顫音）。

## 8.3 軸線及說明

| | |
|---|---|
| Y-axis | 以音符表示音高，可使用鍵盤取消選取音符。不會在自動修正音高或格線繪製中使用。您可在「Edit slice object」中，選擇基本音及音階。 |
| 橘線 | 新的音高（可編輯）。 |
| 灰線 | 原始音高（分析的結果）。 |
| 紅線 | 合聲的聲部。 |

## 8.4 基本操作

### 8.4.1 開啟 Elastic Audio Editor

選擇欲在編輯器中編輯的物件，您可使用【Effects】功能表中的「Audio」選項開啟 Elastic Audio Editor。

※小提示：彈性音訊編輯器與物件的關係

暫時性的音符修正並不是透過編輯器本身運作，而是藉由分割與移動物件完成。

### 8.4.2 編輯專案物件方塊（**Edit VIP-object**）

這些選項及參數會影響載入編輯器中的物件，也就是物件中所有的片段。

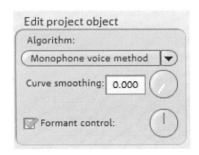

| | |
|---|---|
| Algorithm | 您可選擇不同的演算模式：monophone voice（預設）、standard、smooth 與 beat marker slicing。 |
| Curve smoothing | 此參數使用時間常數（以毫秒表示）將音高曲線平滑化，當在一個大範圍平滑移動時，會將音高以滑音的方式表現，而不是直接「跳」到那個音。 |
| Formant control | 選擇 Monophone Voice 演算法可能會造成所謂的共振峰（Formant）。共振峰為組成樂器或人聲的元素，樂器上通常是由樂器本身所產生的共鳴，而人聲則是由於發聲位置不同而有不同的共鳴。<br>多數的演算法中，共振峰會受到音高改變而有所影響。在 Monophone Voice 演算法中，您可調整獨立於音高之外的共振峰設定。就聲音學上來說，與上述的幾何壓縮或伸展有關，可創造出有趣的效果。 |

### 8.4.3 合聲器方塊（**Harmonizer**）

| | |
|---|---|
| Chord | 您可設定合聲器用以製造合聲的平行聲部，主要的區別在大調及小調。主控鍵盤的設定也會產生影響，除非啟動主旋律的選項。 |
| Humanize | 在極低的設定值時，會產生高度準確的平行聲部，聲音聽起來將非常不自然。若您選擇非常高的設定值，每個聲部的音高都會不一樣，且會移動起始點，您將可得到業餘樂團演奏的效果。 |
| Harmonic adjustment | 通常平行的聲部是由鍵盤及 Humanize 的設定產生的，然而若關閉此選項，聲部會完全與橘色曲線平行。 |
| Create voices | 此按鈕可製造聲部。 |

### 8.4.4 編輯片段物件方塊（**Edit slice-object**）

| Keynote | 音階的基本音。 |
|---|---|
| Scale | 音階的形式。大調／小調或調式。 |
| Pitch characteristic 「Tune」 | 此按鈕可修正已選取片段的音高。 |
| Quant. smoothing | 您可設定修正的「強度」：數值越低會有較佳的修正效果。因此自然的音源會有小幅度的音高變動，例如顫音、漸弱等。 |
| Reset | 重設選取的片段。橘色曲線會重疊在灰色區線上，並且片段會重設為原始音高。 |

### 8.4.5 播放控制

| | |
|---|---|
| Reset all | 重新計算並重設載入素材的音高曲線。 |
| Play | 停止／開始播放作品。 |
| Play Solo | 只會播放載入編輯器的物件。 |

### 8.4.6 編輯工具

　　您可在編輯片段及音高曲線時，使用不同的工具。能隨意設定兩種工具到滑鼠鍵上，設定至左鍵的工具會以藍色顯示，右鍵的工具則以紅色顯示。在您要使用的工具按鈕上點選任一滑鼠鍵，只有縮放工具可同時設定在兩個滑鼠鍵上。

| | 選取工具 | 您可使用此工具上下移動片段物件。可整體改變片段物件的音高，片段物件及曲線控制點也會同時被選取。可按下 Ctrl 或 Shift 鍵進行多重選取，來選擇多個物件。 |
|---|---|---|
| | 自由繪製功能 | 您可使用此工具自由繪製音高曲線。若您同時按下 Shift 鍵，可在目前滑鼠位置與起始標記位置間繪製一條直線。當您按下 Ctrl 鍵，進行繪製時會合併片段物件。 |
| | 修正繪製內容 | 修正的意思也就是在不影響水平位置的前提下，將曲線自動貼齊音高格線，使聲音聽起來合乎音律。您也可在修正繪製模式中使用 Shift 鍵繪製一條直線，並使用 Ctrl 鍵合併片段物件。 |
| | 橡皮圈 | 使用此橡皮圈工具將連結鄰近的兩個音高曲線。可移動曲線中點，而不改變曲線控制點。當您移動片段物件邊緣的曲線控制點時，同時也可以移動音高並獲得細微的音調結構（顫音）。 |
| | 裁切 | 可用此工具手動將音訊素材裁切為片段物件（依據音符）。若自動辨識結果並不精確，您可使用 Ctrl+畫筆連結片段物件。 |
| | 橡皮擦 | 使用橡皮擦工具清除橘色曲線的輸出值。音高將再次對應到原始素材，且曲線會對應至已辨識的曲線。 |
| | 放大鏡縮放工具 | 按下滑鼠左鍵可放大顯示，而右鍵則能縮小顯示。下滑鼠左鍵並拖動，可延伸縮放範圍。 |
| | 導覽工具 | 使用導覽工具，能水平或垂直移動可視範圍。 |

## 8.5 修正單音音訊素材（音調修正）

1. 前置作業：

（1）將物件載入彈性音訊編輯器中。

（2）設定您想要的選取區狀態，所有的片段會在分析之後直接選取。

（3）選擇適合的演算法—您應先在這裡測試，看看「monophone voice」的演算法是不是適合。

（4）現在可使用滑鼠工具編輯橘色曲線，或調整片段物件的音高。

2. 手動修正整個片段的音高：

（1）使用選取工具（箭頭）選擇片段。

（2）垂直移動滑鼠。

3. 自動修正音高：

（1）使用選取工具（箭頭）選擇片段物件。

（2）在編輯片段物件群組中選擇音階，若有必要，也可取消選取不要修正的音符。

（3）按下「Tone pitch characteristics」鈕。

（4）使用「Quantization smoothing」參數可降低校正的「強度」，讓感覺更平順。

4. 音高提高或降低的修正方式：

（1）使用選取工具（箭頭）選擇片段物件。

（2）移動片段物件兩端的兩個控制點或橘色曲線，點選並拖動音高曲線。

5. 自由重新定義音高——產生如同鳥叫及顫音的頻率變化：

（1）使用選取工具（箭頭）選擇片段。

（2）選擇繪製工具（校正或未校正的）。

（3）繪製音高調變。

6. 產生「塑膠般的聲音」（Plastic voices）——以強烈的微小音質校正移除顫音：

（1）設定「Quantization smoothing」參數為 0。

（2）按下「Tone pitch characteristics」鍵。

（3）若有必要，當使用「Monophone voice」演算法時，關閉修正格式。

7. 產生「機器人般的聲音」（Robot voices）——校正音高：

（1）使用選取工具（箭頭）選擇片段。

（2）選擇繪製工具進行校正繪製。

（3）獲得人造的聲音：增加「Quantization smoothing」參數。

8. 創造平行聲部（parallel voices）：

（1）選擇您想要的和絃。

（2）若有必要，可改變「Humanize」參數，並按下「Create voice」以再次產生聲部。

## 8.6 以音高切割的物件與 VIP 物件

在基本頻率分析中，物件將依據音高而被分割為幾個片段，就如同旋律裡的一個音符一樣。在演說中，音高會對應至母音的發音。分析之後，所有片段會顯示選取（藍色）。

片段中的細部可經由手動修正，片段可使用裁減工具切成幾個片段，並使用橡皮圈工具按下 Ctrl 鍵重新合併。藍色線段代表每個物件的中段音高，大致為每個物件的音高平均。

在已選取的音高片段物件中，可使用「Editing sliced-object」群組中的功能：修正音高序列與中段音高。可能會重設選取物件的修正。

## 8.7 選擇片段物件

可選取或取消選取片段物件，使用「Ctrl+A」能全選所有片段，點選空白區域則為取消選取。

## 8.8 基礎頻率分析

基礎頻率分析及其相關操作可能因為下列原因而失敗或發生錯誤：

1.加上殘響效果的素材。

2.立體聲物件。

3.錯誤的分析。

4.弱化的母音。

5.雜音。

在上述的最後兩種情況中，由於無法獲得基礎頻率，因此無法傳回正確的分析結果。MAGIX Elastic Audio Editor 提供使用者許多「手動」選項，當基礎頻率無法正確分析時，可獲得極佳結果。

## 8.9 在基礎頻率分析時可能產生的錯誤

狀況（Symptoms）：

◎聲音（Sound）：音高在短時間內可能會劇烈變動，並無法對應至已設定的數值。當您使用 monophonic voice 演算法時，會產生強烈的失真雜訊。此依賴基礎頻率的演算法將無法正常運作。

◎編輯器中的圖表：曲線會在短時間之內不斷跳動，並雜亂無章。

解決方法：

※您可使用橡皮擦功能覆蓋原始區線上的控制點。

※若 curve smoothing 的參數設定值極高時，可避免完全或部分短促的雜音。

## 8.10 修正片段邊緣

| | |
|---|---|
| Ctrl+ ✏ 或 ⊓ | 自動或手動修正中段片段音高可產生正確的結果，片段邊緣必須完全符合音符邊緣。 |
| ✂ | 片段邊緣可藉由手動使用畫筆，將兩個片段連結為一個片段，並使用裁切工具將其編排至正確的位置。 |

## 8.11 鍵盤指令與滑鼠滾輪設定

| 指令 | 動作 |
|---|---|
| 水平捲動 | 滑鼠滾輪 |
| 垂直捲動 | Alt+滑鼠滾輪 |
| 垂直縮放 | Shift+滑鼠滾輪 |
| 水平縮放 | Ctrl+滑鼠滾輪 |
| 水平及垂直縮放 | Ctrl+Shift+滑鼠滾輪 |
| 播放／停止（獨奏） | Ctrl + 空白鍵 |
| 播放／停止 | 空白鍵 |
| 全選 | Ctrl + A |
| 更新顯示 | A |
| 復原 | Ctrl + Z |
| 滑鼠左鍵的選取工具 | Ctrl + 1-8 |
| 滑鼠右鍵的選取工具 | Ctrl + Shift + 1-8 |
| 顯示／隱藏音高曲線 | Shift + Alt + P |
| 放大波形 | Ctrl + 方向鍵上 |

| 縮小波形 | Ctrl + 方向鍵下 |
|---|---|
| 向左移動播放游標 | 方向鍵左 |
| 向右移動播放游標 | 方向鍵右 |
| 跳至物件起始點 | Home |
| 跳至物件終點 | End |
| 放大 | Ctrl + 方向鍵 |
| 縮小 | Ctrl + 方向鍵 |
| 改變縮放模式（頻率或空間） | Shift + R |

# 第九章

## 滿足挑剔的耳朵

## ◀◀ 離線音效與環場音效 ▶▶

### 9.1 離線效果（**Offline effects**）

　　由【Effects】功能選單＞「Offline effect」，或是在音訊物件上點選右鍵，都能找到「Offline effect」。在「Offline effects」的進階功能選單中，您可找到下列無法即時調整的效果：Sketchable filter、Gater、Back、Invert phase 等，這些效果只能套用至已選取的物件上。

　　使用離線效果，會將效果套用至音訊素材中，並建立檔案。因此當播放時，不需要更多的運算效能。因為是使用複製的檔案，所以沒有改變或損壞原始素材的風險。

### 9.1.1 可繪型濾波器（Sketchable filter）

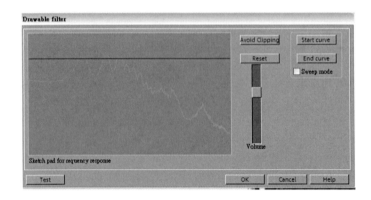

　　此功能讓您透過滑鼠就可建立最誇張的效果，圖表左方代表低音部，右方代表高音部。您可按下「Test」鍵開啟即時播放功能。

　　您能立即聽到所有紅線上的變化，在左側圖表中的「斜坡」會使低音增加，而右方的「斜坡」則會增加高音。有趣的是，您可刪除整個區域的濾波器曲線（也就是將所有顯示的數值調至最低），能確實取消效果。

　　刪除原始濾波器曲線，通常可獲得極佳的效果（若所有顯示的數值均極低時）。可幾乎移除所有聲音效果。

　　在顯示幕上方，透過滑鼠點選只能聽見單獨的頻段，可立即將一般的鼓組循環樂段轉變為充滿科幻感的雜音！

　　您能使用重設鈕，將濾波器曲線快速重設為原始狀態。「Avoid clipping」選項可自動避免音訊素材過度調變。「volume」控制器則可調整素材音量。

※濾波器——Sweeps/Morphing

　　您也可以利用這個效果器創作出所謂的「Sweeps」或是「Morphing」效果：

1. 按下最右邊的「Start curve」鍵。
2. 您可繪製音訊素材起點的紅色濾波器曲線，例如在左側畫出一個「波峰」（增加低音）。
3. 按下「End Curve」鍵。
4. 您可繪製音訊素材終點的藍色曲線，例如在顯示區下方畫出一個「波峰」（增加高音）。

　　完成後，按下「Test」啟動即時播放，輕柔的 sweep 聲音即會在紅色與藍色曲線間移動。運用此方法能創造出超酷的 morphing 聲音。

## 9.1.2 Gater

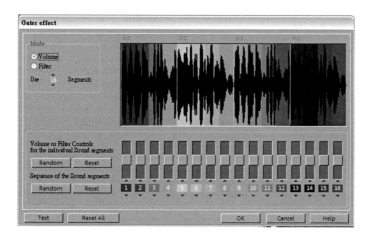

此特殊效果可將取樣分割為數個部份（2-16），您必須先將取樣分割的數量輸入，並使用推桿控制各個區塊的音量，即可創造突然的停頓或是柔和的音量變化。

Gater 功能也可影響濾波器，進而建立有趣的聲音失真，尤其是在電子音樂中常用的聲音。此功能非常適合將不具有節奏性質的聲音，轉變為具有節奏感的鼓組循環樂段。

除此之外，可輸入超過 16 個推桿區塊，作更細微調整取樣。控制器設定會循環使用，也就是說第 17 個區塊的設定值會與第 1 個區塊一樣。即時顯示功能可讓您檢視每個推桿的變化。

一般來說，能合併使用下列兩個操作模式：

### 9.1.2.1 音量或濾波器程序

此功能主要是透過 16 個推桿，改變音訊素材的音量或是音質，每個推桿的預設值為音訊素材的十六分之一，也就是一小節循環中的十六分音符，或是兩小節循環中的八分音符。

這種功能可建立有趣的節奏變化，例如，降低個別推桿的音量，或增加每個區塊的音量。不同的程序可藉由隨機功能快速建立，即時顯示功能可在此功能完成後持續進行聲音控制。

Gater 程序可由簡單的弦樂或合成器聲音快速建立節奏性的聲音，或是加強及降低鼓組循環樂段中某些拍子的聲音。

### 9.1.2.2 重組

16 個區塊的播放序列可使用推桿下方的彩色鍵改變，達到重複播放音符。例如，將第 1-4 個推桿下方的數字都設定為 1，

如此前 4 個 16 分音符就會重複播放第一個區塊的聲音。您可使用重組功能快速建立完全不同的鼓組循環樂段。

聽起來很複雜嗎？別擔心！只要試試隨機功能「Random」，您就可快速建立許多變化。若啟動即時顯示功能，就能馬上決定哪個節奏是您想要的！

### 9.1.3 逆向播放 Backwards

當 Backwards 套用在聲音檔時，會以逆向播放，您可使用此功能建立非常有趣的效果，在許多歌曲中都能聽到這類的效果。

**處理前之音訊塊**

**處理後之音訊塊**

### 9.1.4 反轉向位

此功能可將物件移動到杜比環繞音效系統的後方音箱，讓視訊的音訊軌道聽起來更具有效果。

## 9.2 5.1 環繞音效

MAGIX「酷樂大師」（11 以上版本）支援真實的 5.1 環繞音效播放。

### 9.2.1 系統需求

您需要一張音效卡或整合至電腦主機板上的音效晶片，並且具備支援六組獨立輸出用以播放獨立的聲道。

❖前左（L）／右（R）

❖中央（C）／重低音（LFE）

❖後左（Ls）／右（Rs）

可使用任一種音訊驅動程式啟用環繞音效（Wave、DirectSound、ASIO）。多數的音效卡能支援 DirectSound，大多數也支援 Wave Drivers，但像是創新科技的 SoundBlaster 等產品，則需要透過 DirectSound 驅動。

> 🔊 **小叮嚀**
>
> 若無法以 24 位元正常播放環繞音效，因此請選擇 16 位元輸出。

使用 ASIO 驅動的環繞輸出，需要可支援六聲道輸出的 ASIO 驅動程式（例如 MAGIX Low Latency）。早期的多聲道音效卡使用立體聲輸出，並將聲道加以複製輸出，這類的音效卡並不適用於環繞輸出。

所有可支援 6 聲道輸出的音效裝置，在輸出訊號時均採用相同標準的設定：

Channels 1/2: L-R

Channels 3/4: C-LFE

Channels 5/6: Ls/Rs

當您使用 WAV 或 ASIO 驅動程式時，請在 Windows 的控制台中將喇叭設定更改為 5.1 配置。請先開啟控制台，並選擇「聲音及音訊裝置」，接著選擇「喇叭設定」中的【進階】，將其更改為「5.1 環繞音效喇叭」。

在多數的系統中，若使用 DirectSound 驅動程式，則會自動更改此部分的設定。

## 9.2.2 匯入及匯出環繞音效檔

### 9.2.2.1 匯入（Import）

可匯入交錯式的 6 聲道 WAV 檔以及 MP3 環繞音效檔。在讀取時，檔案會自動轉換為 3 個立體聲 WAV 檔，且會啟動相對的軌道設定（第一個軌道是 L/R，第二個為 C/LFE，而第三個則是 Ls/Rs）。

### 9.2.2.2 匯出（Export）

環繞音效可匯出為下列的格式：

❖ 交錯式六聲道 WAV 檔。

❖ MP3 環繞音效檔。

❖ Windows Media 檔（Windows Media Audio 或是 Windows Media Video 裡的環繞音效）。

這些檔案完全相容於一般的檔案格式，也就是說，這些檔案也可在不支援環繞音效的系統中播放（以一般立體聲模式播放）。

您也可以像其他立體聲檔案輸出一樣，在功能表中執行匯出功能（【File】＞「Export arrangement」＞「Audio as Wave」）。並在接下來出現的視窗中設定要輸出成立體聲或是環繞音效格式。

### 9.2.3 播放環繞音效

要啟動環繞音效播放，開啟混音台（M 鍵）並點選 Master 上方的「5.1 Surround」鍵。

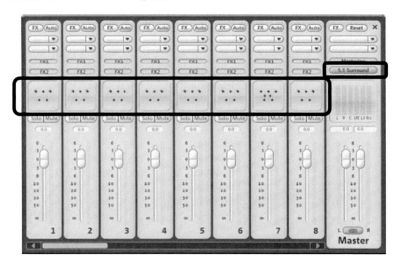

在 Master 區中，共有六個音量表可顯示獨立的聲道。一般狀態下的相位鈕會變為環繞音效編輯器，您可在畫面中點選以開啟此功能。

環繞音效編輯器也可從 FX 軌道中啟動。例如您可將原始軌道傳送至前置音箱 L/R，而 FX 軌道中的聲音則傳送到後方音箱

Ls/Rs。主音量可調整所有聲道的音量，左側的推桿控制 L 及 Ls 的音量，右側的則是 R 及 Rs 的音量，兩個推桿的平均值則作為 C 及 LFE 音量。主效果只會透過前方聲道發聲！

　　在 MAGIX 後期製作的主效果機架中，無法選擇可套用在 5.1 環繞音效模式的效果，只有壓音器（compressor）及相位等化器才有作用。六個聲道中的效果設定均相同。

## **9.3**　5.1 環繞音效編輯器

　　若要開啟 5.1 環繞音效編輯器，可由混音台進入。先開啟混音台介面，點選位於中央的按鍵：

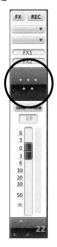

接著會開啟 5.1 環繞音效編輯器視窗：

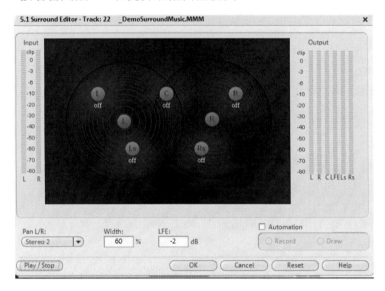

在混音台裡的 5.1 環繞音效編輯器中，您可以在一個「模擬」的空間裡安排軌道的音訊訊號（以兩個紅色音源顯示）。訊號會傳送到五個（藍色的）喇叭上，每個喇叭均代表獨立的環繞聲道。共有五個聲道，分別代表的意義如下：

| | |
|---|---|
| L | 前方左聲道 |
| R | 前方右聲道 |
| C | 中央聲道 |
| Ls | 後方左聲道／左方環繞 |
| Rs | 後方右聲道／右方環繞 |

### 9.3.1 LFE（低頻效果）聲道

原始聲音經過空間處理之後，會將訊號傳送至五個喇叭上（以紅色圓圈顯示）。喇叭的距離愈遠，則分配到該聲道的聲音就愈少，您可使用滑鼠移動喇叭的位置。重低音（LFE）可直接透過數值表設定。

### 9.3.2 Pan L/R

您也同樣可使用滑鼠操作，在眾多模式中選擇聲音訊號：

| | |
|---|---|
| Mono | （立體聲）音源會被視為單聲道來源，左右聲道的訊號會混合在一起，捨棄原本的立體聲訊息。 |
| Stereo 1 | 同樣會將左右聲道的訊號混合，但不同的是，左側的喇叭只聽得到一部份左聲道的訊號，而右聲道也只能聽得到一部份來自右聲道的訊號，仍盡量保留立體聲的效果。 |
| Stereo 2 | 左右聲道可獨立設定，當移動左聲道時，左右聲道的距離仍保持不變，您可按下 Alt 鍵單獨移動聲音來源。 |
| Center/LFE | 只能透過左聲道設定中間聲道音量，LFE 的音量不受右聲道音量影響。當您匯入的環繞音效資料時，必須特別注意這點。 |

### 9.3.3 Width

可設定各聲音來源的音場強度。

### 9.3.4 自動化（**Automation**）

您可透過自動化控制每個喇叭上的聲音相位，模擬聲音在一個空間中移動的效果。要模擬此效果，請先啟動「Automation」功能。您可透過下列兩種方式建立自動化資訊：

錄製：錄製自動化資訊（當自動化開啟時），會使聲音在播放時會在喇叭間移動。當您錄製自動化資訊時，「Record」的核選方塊會變為紅色。

繪製：您可利用繪製功能建立複雜的聲音位置變化。當繪製功能啟動時，所有聲音相位的變化，均會傳送至起始及終止標記點間（當按下滑鼠鍵時）。

### 9.3.5 Reset

可刪除該軌道的環繞音效自動化。

---

### ※ 小提示

在 Stereo 2 中，Width 及 LFE 無法套用自動化參數來控制左右聲音來源以及喇叭間的距離。

# 第十章

# It's show time!!

## ◀◀ 製作 podcast 節目和燒錄儲存 ▶▶

### 10.1 輸出為 email 的附加檔案

在【File】功能表的「Internet」中的「Send arrangement as email」
這個選項，是以 Windows Media 的格式建立一個檔案。您的郵件程
式會同時啟動，並將此建立的檔案以附加檔案的形式加入郵件中。
因此，您不需要中間的步驟來壓縮任何作品，並立即以 email 寄出。

### 10.2 Podcasting

Podcast 是一種新興的網路傳輸形式，這個字是由來自「iPod」
的「pod」和「broadcasting」組成。其中「iPod」是一個廣受歡迎的
隨身 MP3 播放器的名稱，「broadcast」是對眾多聽眾或觀眾的廣播
內容。因此 podcast 像是線上的廣播站。

傳統的廣播網路電台，您只能聽和錄當時的廣播內容，但
Podcasting 不一樣，身為聽眾的您可訂閱 podcast，檔案會在一個特

定的時間下載，您能隨時收聽廣播內容。例如，您可以用您的隨身播放器隨時收聽。預先錄製的節目會放在網路伺服器上提供下載。

### 10.2.1 小技巧：**Automatic track damping** 功能

製作廣播節目，少不了就是音樂和旁白的內容，在正式的節目錄製，必須在錄音室中，以混音台將背景音樂軌道作漸出（Fade-out），再將旁白的軌道作漸入（Fade-in）的效果。這是要經過練習的，否則常會手忙腳亂弄錯軌道。

不過 MAGIX「酷樂大師」有個貼心的功能，叫做「Automatic track damping」，當您的旁白輸入時，它可以透過偵測而自動降低背景音樂的聲音，等到您的旁白結束，它又會把背景音樂的音量自動恢復。怎麼樣，非常方便吧！

您可由【Effects】功能選單＞「Audio」＞「Automatic track damping……」，就會開啟視窗：

| Volume settings | ✕ |
| --- | --- |

Automatic volume damping of other audio tracks (Ducking):
Strength of Damping

○ 6 dB　　● 9 dB　　○ 12 dB

Transition length

Start:　0.70　s
End:　0.70　s

☐ Damp soundtracks of videos only

( OK )　( Cancel )

接著分別選擇外部音訊輸入強度（也就是當外部音訊輸入超過多少 dB 就會自動執行 samping 功能），以及 damping 的轉場開始與結束時間。按下 OK 就能執行這項功能囉！

## 10.2.2　將作品輸出成 podcast 節目

在【@Services】功能表中，選擇「MAGIX podcast service」>「Upload arrangement as podcast show （audio）」，就能把您預備上傳至網路上的作品當作 podcast 節目內容。

首先會先出現一個訊息方塊：

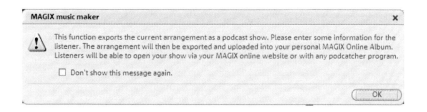

這是在解釋您需先對欲上傳的歌曲進行描述，並且設定允許別人能夠收聽您的 podcast 內容。按下「OK」後會出現下面對話框：

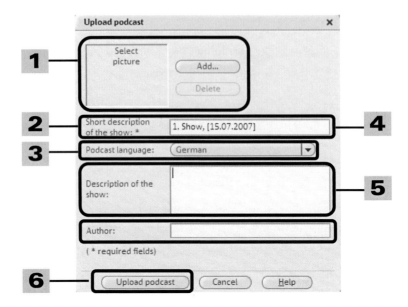

1. 按下「Add……」可以加上代表您個人的相片或圖片。

2. 可以自行輸入您對上傳內容的簡單敘述，預設是【Show，「日期」】，這是必須填寫的欄位。

3. 選擇 podcast 使用的語言，可以點選倒三角出現下拉選單來選擇

4. 詳細描述內容。

5. 作者姓名或代號，或是輸入您的 email 讓聽眾能與您聯絡。

6. 填寫完畢就可按下「Upload podcast」按鍵。

　　接著會自動連上 MAGIX 線上專輯的入口，並顯示以下頁面：

請輸入您註冊產品時使用的 email 地址和密碼,並按下 Login
後即會出現以下視窗:

1. 請輸入您的節目名稱,至少需 10 個英文字母。

2. 對於 podcast 節目內容進行描述。

輸入完畢按下「continue」後,就會開始上傳您的作品,並出現以下視窗:

請您耐心等待,檔案容量愈大,上傳的時間則愈久。若欲終止上傳,可以按底下的「cancel」按鍵。完成上傳後會出現以下視窗:

這是詢問您接下來要進行的動作,您可以:

* 開啟您的 MAGIX 線上媒體總管。

* 觀看您的線上專輯網頁。

* 開啟 MAGIX 線上專輯的入口網頁。

如果您不想選擇以上動作,可以按底下的「quit」離開。

小叮嚀

　　MAGIX 線上專輯的網路空間是 128 MB,您的作品將在全世界同步發送。

179

當您按下「Open my MAGIX Online Media Manger」按鍵時，會自動連接到 MAGIX 的線上媒體總管網頁：

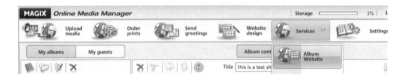

現在來看一下您的專輯網站，由「Services」＞「Album Website」進入，便會開啟您的專輯網頁：

您會看到一個小按鈕「Subscribe to RSS feed」，此能讓任何使用 MAGIX Online Album 的使用者，從現在開始都能自動地接收和更新您的 podcasts 節目。

### 10.2.3 您的 **podcast** 是如何傳送的？

　　您的 RSS feed，是在 podcast 中的一項科技，將會自動確保您的 podcast 會從 MAGIX Online Album 寄到許多大的伺服器中，包括 MAGIX Podcast Service。

　　全世界的聽眾都可以在此訂閱您的 podcast。

　　目前，您可以利用 MAGIX 「酷樂大師」來製作 podcast 節目，並上傳至 MAGIX Online Album。您的作品會被傳送到 10～20 個國際的伺服器中，並依據 podcast 的主題不同而傳送到不同的伺服器中。您甚至可以由搜尋引擎找到您的 podcast。

## 10.3 燒錄音樂光碟

　　欲燒錄音樂光碟，只要從功能表列將您的作品輸出成 wave 檔：File＞Export Arrangement＞Audio as Wave。您可以使用光碟燒錄功能將 wave 檔（*.wav）燒錄到光碟上。

　　在 MAGIX「酷樂大師」中，您可選擇使用燒錄程式「MXCDR」或「Goya BurnR」來燒錄您的作品。從功能表中的【Help】功能表 ＞「Export arrangement」＞「Burn arrangement on audio CD-R（W）」，即可使用內附的程式來進行燒錄。

　　「Goya BurnR」的使用說明請參閱「電腦音樂認真玩」之附錄三。

# 第十一章

# 幫 Music Maker 照 X 光

## ◀◀ 功能表指令完全剖析 ▶▶

### 11.1 【File】功能表

#### 開新檔案（New arrangement）

　　您可以點選此功能表選項，建立一個 MAGIX「酷樂大師」的新作品，此新作品包含了 16 個軌道。您能由【Edit】功能表，增加更多的軌道。

★快速鍵：Ctrl + N

#### 開啟舊檔（Load arrangement）

　　您可以點選此功能表選項，載入之前儲存過的 MAGIX「酷樂大師」之作品。請注意作品的物件檔案必須是可供您使用的！當您儲存作品時，MAGIX「酷樂大師」會搜尋您第一次使用的音訊和視訊檔案之路徑。若在原路徑中找不到音訊和視訊檔案，MAGIX「酷樂大師」就會在作品同樣的目錄下搜尋物件。

★快速鍵：Ctrl + O

### 儲存檔案（Save arrangement）

當時的作品會以現有的檔案名稱儲存，若您未選取任何的名稱，就會開啟一個視窗，您能在此輸入檔案路徑與檔案名稱。

★快速鍵：Ctrl + S

### 另存新檔（Save arrangement as……）

此功能表選項會開啟一個視窗，您能在此輸入欲儲存作品的路徑與名稱。

★快速鍵：Shift + S

### 匯出作品（Export arrangement）

您可以點選此功能表選項，將 MAGIX「酷樂大師」的作品輸出成音訊檔或視訊檔。在音訊輸出時，會省略可能存在的視訊、MIDI或點陣圖物件，並整合合成器物件。

當您輸出視訊時，整個作品會匯編成一個檔案。

### Export arrangement ＞ Burn audio on CD/DVD － （RW）

將作品輸出成一個 WAV 檔到 MAGIX Music Editor，在 MAGIX Music Editor 中，您能將作品燒錄成音樂光碟。

★快速鍵：Shift + Alt + A

## 音訊輸出對話框（Audio export dialog）

| File | 檔案區塊。您可以在 File 中，輸入您輸出的檔案名稱。 |
|---|---|
|  | 使用資料夾圖示選取資料夾，您輸出的作品會放入此資料夾中。對話框會記住此輸出路徑，之後輸出的檔案都會放在此路徑下。 |
| | 使用「home」圖示，恢復原來的預設路徑。 |
| Overwrite file automatically | 從同一個檔案執行多重匯出。 |
| Options | 選項區塊。 |
| Bit rate | 您可以用「bit rate」指定壓縮的等級：bit rate 愈高，輸出的音訊檔的品質也愈高。另一方面，bit rate 也決定了檔案大小：bit rate 愈低，檔案就愈小。 |
| Mono | 大多數的行動裝置只有一個喇叭，匯出成單聲道也可以節省記憶體。 |
| Only export the area between the start and end markers | 您可以設定此選項，輸出作品中的一小段。 |

| Advanced | 您可在此開啟進階的設定對話框，選擇相關的音訊格式。 |
| --- | --- |
| Normalize | 您應該將此功能保持在啟動狀態，此功能可使音樂不會太大聲或太小聲。 |
| Transfer format | 傳送區塊。您能在此設定由藍芽、紅外線或電子郵件的方式，將輸出的作品傳輸到行動裝置。 |

## Export arrangement ＞ Audio as Wave

您可以將音訊素材輸出成標準的 wave 檔，wave 檔是一種標準的格式，能在 Windows 個人電腦上做進一步的使用。這些檔案並未壓縮，因此保有完整的聲音品質。

★快速鍵：Alt + W

## Export arrangement ＞ Audio as MP3

MAGIX「酷樂大師」提供您一個專業的 MP3 編碼器的試用版，可快速的將音訊轉換成高品質 MP3 音訊格式。此外，您可以在豪華版中建立 6 聲道的 5.1 MP3 環繞音效。

若您已經有了 MAGIX 其他產品，而其中的 MP3 編碼器已啟動（例如，MAGIX mp3 maker），您可以盡情地匯出成 MP3 立體聲格式。

此功能也提供了以 MP3 環繞格式輸出：若您已經啟動了其他的 MAGIX 產品中的 MP3 編碼器，您也可在 MAGIX「酷樂大師」中無限制地使用 MP3 編碼器。若您尚未啟動環繞音效，您必須啟動 MP3 編碼器中的此功能。

　　在「酷樂大師」中提供的 MP3 編碼器是試用版，只能匯出 20 個 MP3 檔案，之後您可以購買升級版 MP3 編碼器。當試用版的免費次數已用盡時，軟體將會要求您升級，請依照對話框的指示操作。

★快速鍵：Alt + M

## Export arrangement ＞ Audio as Ogg Vorbis

　　「Ogg Vorbis」是沒有版權的開放音訊編碼，具有高音質但相對小的資料叢集。（相較於 MP3）。

★快速鍵：Alt + O

## Audio as Windows Media

　　此功能是以 Windows Media Audio 格式輸出作品。

★快速鍵：Alt + E

## 視訊輸出對話框（Video export dialog）

您可以將作品輸出成許多不同的視訊格式,其中的選項會根據選取的格式而改變。

| Presets | 您會找到最適用於您所選的格式之設定。 |
|---|---|
|  | 您可按「Save」按鈕儲存您的個人設定,按「Delete」按鈕刪除您的個人設定。 |
| Export settings | 您可在此設定一般的輸出參數,如 resolution、ratio 及 frame rate。您可從清單裡選出最常使用的數值,也可以點選「……」按鈕設定您自己的數值。 |
| Advanced | 按鍵可開啟特定的設定對話框,供您選取視訊格式。 |
| File | 在此輸入您輸出的檔案的檔案名稱。使用資料夾圖示選取資料夾,您輸出的作品會放入此資料夾中。對話框會記住此輸出路徑,之後輸出的檔案都會放在此路徑下。 |
| | 恢復原來的預設路徑。 |
| Overwrite file automatically | 從同一個檔案執行多重輸出。 |
| **Options** | |
| Only export the area between the start and end markers | 您可以設定此選項,輸出作品中的一小段。 |
| Shut down PC automatically after successful export | 利用此選項,使電腦在漫長的輸出過程之後自動關閉。 |
| Play after export | 您能在此設定由藍芽、紅外線或電子郵件的方式,將輸出的作品傳輸到行動裝置。 |

### Video as AVI

當您輸出作品成 AVI 視訊時,您可以設定並組態 AVI 視訊的大小以及畫面速率,以及音訊及視訊的壓縮編碼。

★快速鍵:Alt + A

## AVI 視訊的一般資訊（General info on AVI videos）

AVI 格式（Audio Video Interleaved）實際上並非是一種適當的視訊格式！ AVI 本身只是個將音訊及視訊資料合併的檔案儲存格式，實際的檔案格式是由編碼而決定的 （coder/decoder），編碼可壓縮音訊或視訊檔案到特定的格式，只有使用相同的編碼才能將檔案解碼並再次播放。這意思是說，在您電腦上建立的 AVI 檔，只能在其他具有相同編碼的電腦上播放。

許多編碼（codec）（例如 Intel Indeo video）現在已變成 Windows 安裝時的標準配備，其他的編碼（codec）如最受歡迎的 DivX 則不是。若您用編碼建立一個 AVI 檔案，且您希望使用於其他電腦上，請您也在其他電腦上安裝相關的編碼。

在舊式的視訊擷取卡上，有些編碼只能配合其專屬的硬體。使用此系統所產生的 AVI 檔只能在該電腦上使用，如果可以，請您盡量避免使用這種編碼。

## MAGIX video export

使用此功能，能以 MAGIX 視訊格式輸出影片。此格式是用於由 MAGIX 視訊軟體錄製的影片，能將數位編輯的高品質視訊素材做最好的運用。

★快速鍵：Alt + X

## Video as Quicktime Movie

使用此功能，能以 Quicktime Movie 格式輸出影片，此格式能在網路播放音訊或視訊檔案。

就像 Real Media 匯出一樣，Quicktime 匯出時，您也能調整相關的視訊大小、畫格速率及編碼解碼設定。但在輸出對話框中，您不能增加備註到視訊上。

您必須為 Quicktime 檔案（*.mov）安裝 Quicktime Library

★快速鍵：Alt + Q

## Real Media export

使用此功能，能以 Windows Media 格式輸出影片。

RealMedia 能在網路播放視訊檔案。此格式有非常高的壓縮率，但品質並未明顯地減少。為您的檔案選擇一個名稱後，您可以指定傳輸速度的位元速率（撥接或 ISDN 等），如此音訊檔案應該就能正常地播放。有許多選項可以為此種格式附加資訊。

| | |
|---|---|
| Audio settings/Video settings | 您可以在此選取音訊或視訊素材的品質之預設值。請按「Advanced」按鈕，開啟另外的 compression dialog。在進階的視訊選項中，您能選取每秒的畫格數（fps），此數值愈低，就會傳輸愈少的資料，且圖片的品質也愈低。 |
| Clip information | 您能在此輸入作者、視訊名稱等，這些資訊會在播放時出現在 Real Player 中。 |
| Clip meta information | 您可以為搜尋引擎輸入關鍵字。當 Real Video 的片段上傳到一個網頁，搜尋引擎就能由這些關鍵字找到此片段，您可以切換此搜尋引擎的索引。 |
| Video pre-processing options | 此處最有特色的就是「Two-pass encoding」欄位，可用來加強視訊品質。視訊會經由兩階段壓縮以充份使用頻寬，您可選取不同的濾波器。 |
| Video size | 您可以在此選取 160 × 120 和 720 × 576 畫素之間的視訊大小。 |
| Profile | 您可選擇視訊要使用那種頻寬建立，也就是經由何種連線即時播放（串流），此處的設定各有好壞。 |

★快速鍵：Alt + R

## Video as Windows Media

此功能是以 Windows Media 格式輸出作品，這是微軟全球通用的音訊和視訊格式。在「Advanced……」對話框中，有更複雜的設定選項。

| Manual configuration | |
|---|---|
| Audio/Video codec | 編碼（codec）可能會因 Windows Media 版本（7、8、9 版）不同而有不同，在播放時應該會產生相容性的問題，當使用較低版本時，請您用較舊的編碼。 |
| 位元速率模式（Bit rate mode） | 您可使用固定位元速率或變動位元速率，多數的裝置以及串流應用均使用固定位元速率。變動位元速率則將影片進行兩階段壓縮，以充分利用頻寬為放在網路上的影片進行高度壓縮。 |
| 位元速率／品質／音訊格式（Bit rate/Quality/Audio format） | 位元速率對於顯示／音訊品質具有決定性的影響，愈高的位元速率，則可獲得愈高品質的視訊，同時檔案容量也愈大，編碼時間也愈長。變動位元速率使用動態的位元速率，壓縮圖片及聲音素材。您可在 1～100 間設定兩階段壓縮的品質，音訊的位元速率則另外由音訊格式設定。 |
| 從系統設定中匯入（匯出格式）（Import from the system profile（export type）） | 多數的情況下（除了在行動裝置上播放，您必須使用預設值外），如使用網路串流，您可選擇微軟提供的多種系統設定。若您已安裝可免費下載的 Windows Media Encoder 9，您 |

| | 可編輯現有的設定，或建立個人化設定。您可按下「Import from profile file」鍵載入這些設定。 |
|---|---|
| 短片資訊（Clip info） | 您可加入標題、作者名稱、版權宣告及詳細資料。 |

★快速鍵：Alt + V

## 將畫格匯出為 BMP 格式（Frame as BMP）

匯出目前起始標記點上的影像，要匯出的影像會顯示在視訊監視器上，儲存為點陣圖格式（*.bmp）。

★快速鍵：Alt + B

## 將圖片匯出為 JPG 格式（Picture as JPG）

匯出目前起始標記點上的影像，要匯出的影像會顯示在視訊監視器上，儲存為 JPG 格式。

★快速鍵：Alt + J

## 網際網路（Internet）

服務＞搜尋 MAGIX 線上內容資料庫（Service>Search in MAGIX Online Content Library）。

您可參閱附錄八「如何付費使用 MAGIX online media」以獲得更多相關資訊。

## 匯入媒體備份（Import media backup）

可透過 MAGIX 線上內容資料庫購買並下載的 iContent（例如 3D 轉場），主要儲存在電腦的 My folders\MAGIX Downloads\Backup。若您使用其他 MAGIX 軟體下載內容，您可利用「Import media backup」功能匯入 MAGIX「酷樂大師」中使用。

## MAGIX Podcast 服務（MAGIX Podcast Service）

在 MAGIX「酷樂大師」中，您可向全世界以 Podcast 的形式發表您的音樂。成品會上傳到您的 MAGIX 線上作品集，並顯示在其他 MAGIX podcast 服務中的資料夾中。

更多有關此功能的資訊，請參閱第十章有關 Podcast 的說明。

## Internet>Export to Web Publishing Area

開啟「網路公開區」精靈，將作品以 Windows Media 格式上傳到網路公開區。請參閱附錄九「如何使用 MAGIX 網路公開區」之說明。

## ★快速鍵：Shift + W

## Internet>Send arrangement as email

此選項可產生以 Windows Media 為格式的檔案，同時會啟動電子郵件程式，並將產生的檔案附加至信件中，任何形式的作品都可在壓縮後直接傳送出去。會先出現數據機選項視窗：

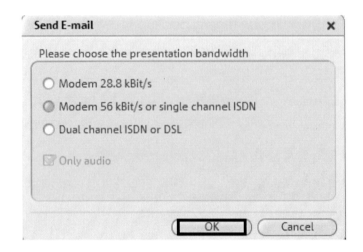

共有三種數據機選擇項：Modem 28.8 kBit/s（數據機速度 28.8 kBit/s）、Modem 56 kBit/s or single channel ISDN（數據機速度 56 kBit/s 或單頻道 ISDN）、Dual channel ISDN or DSL（雙頻道 ISDN 或 DSL）。您可依實際情形來選擇。按下 OK 後會出現以下視窗：

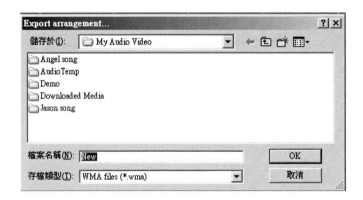

　　請選擇存檔位置、檔案名稱和檔案格式，選擇完畢按下 OK 後就會開啟發信軟體，只要輸入收信者 e-mail 地址、主旨和信件內容，就可以將作品傳送給別人欣賞了！

★快速鍵：Shift + E

## Internet connection

　　若您的網路連線方式屬於撥接型式，可以利用以下視窗設定後撥接上網。

★快速鍵：Ctrl + W

195

## 匯入音訊光碟軌道（Import Audio CD track（s））

　　您可以藉由拖動再放開的方式，從媒體庫（Media Pool）匯入一個或多個光碟軌道，就如匯入檔案一般。若此方法不可行，您可以使用功能表指令開啟 CD Manager，您能在此從音訊光碟選取軌道，並將軌道載入到作品中。請參閱第四章之說明。

★快速鍵：C

## 「音訊錄製」（Audio Record）

　　請參閱第四章之說明。

★快速鍵：R

## 視訊錄製（Video recording）

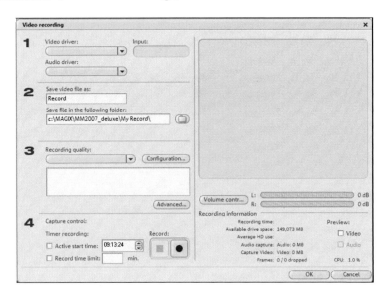

| Video/Audio driver | 您可設定視訊卡或音效卡的驅動程式，幾乎所有的硬體都需安裝特定的軟體以驅動硬體。 |
|---|---|
| Save movie file as/Save file in following folder | 您可輸入您要錄製的影片名稱，您也可以選擇您要儲存影片的資料夾。皆透過【File】功能表中的 Properties>Program settings>System>Path setting 進行設定。 |
| Recording quality | 依據您電腦的處理速度及使用影像的目的不同，而選擇不同的錄製品質，列表依照影像品質排序，使用「Configuration」微調預設值。 |
| Advanced | 可開啟視訊驅動設定對話框。 |
| Record control | 您可使用紅色的錄製及停止鈕，開始或停止錄製。 |
| Preview | 在一些顯示卡上，您可能因為啟動視訊預覽而降低系統效能。若您聽到「回音」，請取消音訊試聽。 |
| Recording information | 在錄製時會顯示統計數據、剩餘硬碟空間、已錄製的畫格及掉格等資訊。掉格是因為電腦處理速度過慢，而無法錄製所有輸入的畫面。 |
| Input | 設定視訊擷取卡的輸入端子。可指定音訊及視訊輸入來源，輸入端子會將訊號輸入至錄音模組中。在「Input」欄位中，您可選擇要用來錄製的視訊端子，許多視訊擷取卡使用分離的音訊及視訊端子。若有問題，您可試試不同的設定，以使影音同步。 |
| Composite In | 一般視訊輸入。 |
| SVHS In | SVHS 輸入（特殊纜線）。 |
| Tuner In | 整合至調諧器的電視訊號。 |

## Advanced settings 對話框

　　您可選擇不同視訊擷取卡的設定。這些設定，也就是所謂的「屬性設定」，是由視訊擷取卡所決定的，有些特別的功能則依視訊卡而有所不同。MAGIX 團隊所設計的程式盡量符合所有視訊卡的功能，若仍有問題，請與您的視訊擷取卡製造商聯絡。

### 圖片設定（Picture setting）

| Video decoder | 若您的影像為黑白影像，或是閃爍不停，很有可能是設定不當。在英國及愛爾蘭等地區使用 PAL 系統，而北美和台灣則使用 NTSC 系統。 |
|---|---|
| VideoProcAmp | 微調色彩、亮度、對比等，不建議您改變製造商的原廠設定。 |
| Picture format | 請不要在此做任何更改。擷取格式設定可透過視訊錄製對話框中的「Recording quality」設定。 |
| Station selection （Tuner） | 此選項只有當電視調諧器整合至視訊擷取卡上時才有作用。若您的電視軟體不支援任何錄製功能，您可選擇電視調諧器作為輸入來源，並使用 MAGIX「酷樂大師」作為視訊錄製器。您可設定調諧器的電視頻道，但無法儲存。因此，使用您電腦上的電視軟體錄製是較為簡便的方法，您可將錄製的檔案匯入 MAGIX「酷樂大師」中。 |

★快速鍵：G

### 編曲達人（Song Maker）

　　透過引導精靈的協助，幾個標準的音訊物件（循環樂段）可自動編排成一首歌曲，或是歌曲中的一部分，而不需一個一個將其從檔案管理員中拖動到編輯區。

　　詳細操作方法請見第三章的介紹。

★快速鍵：W

## Backup>Create backup

使用此功能，您可將完整的 MAGIX「酷樂大師」作品，包含所有您使用的多媒體檔，備份在一個資料夾中。當您想重新使用或尋找作品，或是當檔案未於光碟上時，此功能特別有用，可免去在讀取時不斷更換光碟的步驟。除此之外，作品使用的效果檔案，會與其他檔案儲存在同一個資料夾中。您可在對話框中設定作品的名稱及路徑。

★快速鍵：Shift + R

## Backup copy>Burn backup copy to disc

使用此功能可將作品集相關檔案燒錄至 CD 或 DVD 中。即使是較大型的檔案，也可直接燒錄至光碟中。若有需要，您可分割作品，並自動將其燒錄至多張光碟中。回復程式會燒錄至第一張光碟中，確保您可再次使用本作品。

★快速鍵：Ctrl + Shift + R

## Backup copy>Burn manually selected files to CD/DVD

開啟 MXCDR 燒錄程式，以燒錄影片或其他檔案。您只要將檔案拖放至 MXCDR 瀏覽器中，即可加入燒錄檔案。

★快速鍵：Alt + Shift + R

## Load backup arrangement

使用此功能讀取備份作品，備份作品由 MAGIX「酷樂大師」自動建立，並在發生程式當機時使用，可回復至前次儲存的狀態。此類自動備份檔之副檔名為 MM_（底線）。若您不小心儲存您不想要的改變，並想要回到原來的狀態時非常有用。

★快速鍵：Alt + V

## 作品屬性（Arrangement properties）

在此對話框中，您可設定作品的一般屬性，也可顯示作品的統計資料。

## 屬性（Properties）

Name：您可輸入目前作品的名稱。

## 一般專案設定（General project settings）

| | |
|---|---|
| Path | 您可設定您要儲存作品的硬碟位置。 |
| Numbers of tracks | 可設定作品的軌道數。 |
| Video resolution | 您可設定預設的視訊解析度及視訊格式。 |
| Use as presets for new projects | 將目前的設定作為新建立專案的標準設定。 |

## 資訊（Information）

| | |
|---|---|
| Name/Path | 請參閱上方說明。 |
| Create on | 顯示作品建立的時間。 |
| Last changes | 顯示上一次修正時間。 |
| Number of used objects | 顯示作品中使用的物件數。 |
| Used files | 顯示作品中使用的多媒體檔案名稱及路徑。 |

★快速鍵：E

## 設定（settings）

## Settings＞Program settings

## 系統（System）

| | |
|---|---|
| Save folders（wave/temp/temp2/arrangements） | 您可設定當 MAGIX「酷樂大師」匯入及匯出波形檔或整個作品時，建立檔案的資料夾路徑。 |
| Buffer settings | 為確保複雜的作品可流暢地播放，作品載入時，MAGIX「酷樂大師」會為資料建立記憶體緩衝區。因此，並不是預先處理整個作品中所有的設定，而是按照步驟依序處理。<br><br>您可在此設定播放整個作品或試聽媒體庫的素材時，使用的緩衝區大小及數量。緩衝區數量與緩衝區更新速度有關，也就是預先運算的能力。 |

### 小叮嚀

　　若反應速度過慢及載入時間過長，請降低緩衝區容量；或是在播放出現雜音時，增加緩衝區容量。由於沒有錯誤的播放通常較反應速度快來得重要，若播放時出現斷斷續續的聲音，建議您將緩衝區大小調整至 16384 或 32768。

| Maximum file length until the waves are saved as RAM | 當檔案大於設定的容量時，會被直接儲存到 MAGIX「酷樂大師」的資料夾中，並將硬碟做為虛擬記憶體使用。此部分與【File】>System settings 中的暫存資料夾對話框相似。 |

　　剛安裝好時，MAGIX「酷樂大師」會顯示程式的安全確認數字。每個數字都可透過滑鼠點選小方塊下方的「Don't show the message again」關閉。要再次顯示這些警告訊息，請選擇「Reactivate dialogues」選項。

## 音訊（Audio）

| Adapt waves automatically to the BPM | 當載入作品或試聽時，MAGIX「酷樂大師」會嘗試將取樣配合作品的速度。當速度資訊儲存於波形檔中時，新版的 MAGIX 素材庫可正常完成此操作。同時，若循環樂段的小節數夠清楚的話（也就是完整的小節長度），通常與其他循環樂段也能正常運作。 |
| Only patched samples (e.g. MAGIX soundpool) | 可取消其他取樣的自動時間伸縮。 |
| Apply to longer samples as well | 若聲音取樣包含由混音師所提供的速度及小節資訊，則會採用較長的聲音取樣。 |
| Automatically adjust waves to pitch | 波形的音高可使用音高調整自動改變，然而要使用此功能，您所使用的聲音取樣（就像是 MAGIX 素材光碟一樣）必須包含音高及調性資訊。作品的音高會依照作品中第一個聲音取樣調整。 |
| Use destructive adjustment for short samples | 一般來說，載入的聲音取樣會即時將時間伸縮以符合作品需要。系統效能較低的電腦，可能無法使用此功能，時間伸縮效果會當作一個新的檔案儲存在硬碟上。 |
| Open the tempo and beat detection wizard for longer samples(〉15s)automatically | 您可取消為較長的聲音取樣（例如 CD 軌道或是 MP3）自動開啟混音師（Remix Agent）。 |

| Load CD tracks via record dialog | 若啟動此選項，您可使用播放面板上的錄音鍵錄至音樂 CD。 |
| Preview waves while the movie is playing | 您可關閉播放時的試聽功能（智慧預覽）。 |
| Create "Undo" before destructive editing of audio data | 要復原非破壞性的效果，原始檔案必須儲存在硬碟中。若您經常使用此類型的效果，您可關閉復原功能，並節省建立復原的時間，也節省記憶體。 |
| Wave-Driver communication 16/24-bit | 若您的音效卡可錄製 24 位元的音訊，您的作品會以高解析度播放（內部為 32 位元浮點運算），這只適用於波型驅動程式。 |

## 視訊（Video）

| Video standard | 歐洲使用 PAL 規格，而美國、日本和台灣使用 NTS 系統，請勿隨意更改此設定。 |
| Extract sound from videos | 若視訊同時含有音訊資料，您可使用此功能將音訊從視訊中分離。<br><br>音訊軌道會被設定為您作品中的第一個軌道的音訊物件，您可透過【 File 】>「 Export arrangement」功能，進行編輯或更換以及重組至圖片軌道中。若選取「Only calculate changed frames」選項，則不會更改圖片素材，只會改變音訊軌道。（由於重新運算圖片會重新壓縮圖片並使得圖片品質下降） |
| Automatically adjust videos to BPM | 附加的 BPM 資訊，可讓您自動建立一個可將圖片與節奏同步化的視訊。<br><br>這並不會播放視訊中所有的畫格，而只播放依照 BPM 設定的畫格。視訊在較高的速度設定時顯示得較快，畫面會與節奏「共舞」。在建立新的作品之前，可使用播放面板設定速度。否則作品會使用第一個載入的聲音取樣作為速度。 |
| Video priority | 一般來說，音訊物件在播放時具有較高的優先權，過多的效果可能使電腦負載過大，導致視訊 |

| | 無法順利播放，而音訊則可順利播放。<br><br>您可將視訊播放的優先順序排在音訊之前，視訊播放會在音訊緩衝區之後隨即更新，但可能導致聲音中斷。 |
|---|---|
| Automatically copy exported material to clipboard | 當您要在其他像是 Powerpoint 等程式中使用這些檔案時，您可使用此功能建立多媒體檔案，並可立即使用這些檔案。 |
| DV decoder precision Arranger | 您可在此設定編輯區中 DV 視訊的解析度，若播放不流暢時，建議您輸入一個較小的數值，匯出的檔案並不會受到此數值影響。 |

★快速鍵：Y

## 播放參數（Play parameters）

| | |
|---|---|
| Sample rate | 取樣率決定音訊物件播放的速度，您可使用的取樣率取決於您的音效卡（有些音效卡甚至允許在播放時改變取樣率）。若您想要慢動作播放您的作品以搜尋錯誤的地方，您可使用此功能進行操作。若您將取樣率減半，則波形音訊物件會低一個八度播放。 |
| Device | 此選項可設定播放聲音時使用的音效卡或輸出埠。 |
| Info | 使用這些按鈕開啟播放選項視窗，可顯示目前使用的音效卡所提供的資訊。 |
| Wave/Direct Sound/ASIO | 您可設定用來驅動音效卡的程式為 Direct Sound 或 ASIO。 |
| MAGIX 低延遲 ASIO 驅動設定（MAGIX Low Latency） | 由於設定均已經過最佳化處理，您通常不需更改這些設定。然而若您想增加效能或降低延遲，您必須更改個別的設定。 |
| MIDI device | 透過 MIDI device，您可設定連接 MIDI 介面作為 MIDI 播放使用的音效卡。 |

| | |
|---|---|
| Autoscroll | 若啟動此選項，當播放標記線到達右方邊界時，畫面檢視會自動移動，對於較長的作品來說特別有用。捲動需要持續地重新運算畫面檢視，若系統記憶體不足，可能導致中斷播放。若發生中斷，請關閉此選項。 |
| Write realtime audio to wave file | 啟動此選項後，整個作品會同時進行錄製及混音。例如，在播放時您可控制混音台的推桿及效果器，或是使用鍵盤快速鍵，您也可以在作品中播放節拍—所有的動作都會被錄製並儲存為獨立的波形檔。每次停止播放時，都會詢問您是否要將剛才的操作儲存為波形檔，或是載入作品，或刪除。 |

★快速鍵：P

🎬 小常識

　　Windows wave 驅動程式具有相對穩定的優點，由於有較大的緩衝區，比較不會產生爆音。若播放不順時，可能是因為過多的效果器（如時間伸縮），使得系統負載過大，更換為 wave 驅動程式或許可解決此問題。否則系統的反應速度可能因為大型緩衝區而更加緩慢，也就是所有的聲音都會延遲播放。

> **小叮嚀**
>
> 　　當您使用即時監聽及播放和即時錄製 VST 樂器時，可能會產生小量延遲（latency），建議您使用 ASIO 驅動程式。若您的音效卡沒有 ASIO 驅動程式，您可以使用 MAGIX 所提供的低延遲驅動程式。此驅動程式為通用的 ASIO 驅動程式，可使用在所有可支援 WDM 的音效晶片上（PCI 介面或主機板內建）。（WDM 為 Windows 2000 及 Windows XP 通用的驅動模組，新版可相容於 Winodws XP 的驅動程式，均為 WDM 驅動程式，但新版 Windows 98 第二版的驅動程式也為 WDM 驅動程式）
>
> 　　若您選擇 ASIO 作為驅動程式，您可在上方列表欄位中設定輸出埠（若您的音效卡具有多個輸出埠），並在下方欄位設定 ASIO 驅動程式，Info 視窗將開啟 ASIO 驅動程式設定對話框。請參閱音效卡使用手冊，以獲得進一步資訊。

## Settings>Path for external wave editor

　　MAGIX「酷樂大師」有個獨立的附加程式──MAGIX Music Editor 音樂編輯師，可進行外部音訊物件編輯。您可直接透過 MAGIX「酷樂大師」中【Effects】功能表的「Edit wave externally」功能直接啟動。在對話框中，您可改變音訊處理程式的路徑及檔案名稱。

★**快速鍵：D**

## 退出（Exit）

　　此功能可關閉 MAGIX「酷樂大師」。

★**快速鍵：Alt + F4**

## 11.2 【Edit】功能表

復原（Undo）

| 工具列圖示 | 指令 |
|:---:|:---|
| ↩ | 您可復原十個指令，包含物件及游標操作。若您不喜歡您對作品所做的改變時，按下復原鈕可將您的作品回到上一個狀態。 |

★快速鍵：Ctrl + Z

重作（Redo）

| 工具列圖示 | 指令 |
|:---:|:---|
| ↪ | 按下重複鈕可再次執行您的指令。 |

★快速鍵：Ctrl + Y

剪下（Cut）

| 工具列圖示 | 指令 |
|:---:|:---|
| ✂ | 標記中的物件會從作品中裁切下來，並放置於剪貼簿中，您可在不同的位置上插入此物件。 |

★快速鍵：Ctrl + X

複製物件（Copy Objects）

| 工具列圖示 | 指令 |
|:---:|:---|
| 📋 | 此功能表選項可讓您複製所有選取的物件，被複製的物件會出現在原本物件之後，您可按住滑鼠左鍵（拖放），輕鬆地將其移動至您想要的地方。 |

★快速鍵：Ctrl + C

## 貼上（Paste）

| 工具列圖示 | 指令 |
|---|---|
| 📋 | 剪貼簿中的內容會被貼到作品中起始點的位置上。播放標記線會自動移動到貼上的物件後方，您可直接快速地執行多種指令，現存的物件會被覆寫。 |

★快速鍵：**Ctrl + V**

## 多重插入（Multiple insertions）

| 工具列圖示 | 指令 |
|---|---|
| 無 | 如同插入功能一樣，但您可輸入想要插入內容的次數。 |

★快速鍵：**Ctrl +** 數字鍵區「**+**」

## 刪除物件（Delete objects）

| 工具列圖示 | 指令 |
|---|---|
| ✕ | 此選項可讓您刪除作品中所有選取的物件，要標記多個物件，再按下滑鼠左鍵的同時按下 Shift 鍵。 |

★快速鍵：**Del**

## 分割物件（Split objects）

您可以在 S 標記的位置裁切一個選取的物件，若您沒有選取物件，則您會在 S 標記的位置裁切所有的物件成為片段。

　　若您想要重組這些屬於原本物件的片段，請選取「Build group」將所有選取的物件變成一個群組。

★快速鍵：**T**

## 選取所有物件（Select all objects）

使用此功能，您將會選取作品中所有的物件。

★快速鍵：Ctrl + A

## 再製物件（Duplicate objects）

您可使用此功能複製所有選取的物件，複製的物件會出現在原本物件的後方，您可用滑鼠拖動此複製的物件，到您想要的位置後再放開。

★快速鍵：Ctrl + D

## 儲存物件成 takes（Save objects as takes）

選取的物件會儲存在 takes 目錄中。

★快速鍵：Ctrl + F

## 編輯範圍（Edit Range）

這是指整個專案從第一軌到最後一軌，還有起始標記點和結束標記點之間。

## Edit Range ＞ Cut

您可使用此功能，裁切目前作品中起始標記點和結束標記點之間的區域，並放在剪貼簿上。這個部分可以重新插入至別的地方。

★快速鍵：Ctrl + Alt + X

## Edit Range ＞ Copy

您可使用此功能，複製目前作品中起始標記點和結束標記點之間的區域至剪貼簿中。這個部分可以重新插入至別的地方。

★快速鍵：Ctrl + Alt + C

## Edit Range ＞ Delete

您可使用此功能，刪除目前作品中起始標記點和結束標記點之間的區域。刪除的片段不會放在剪貼簿。

★快速鍵：Ctrl + Del

## Edit Range ＞ Insert

剪貼簿的內容會增加到目前作品中起始標記點的位置。

★快速鍵：Ctrl + Alt + V

## Multiple insert

此功能和「Insert」的功能相似，但您可以設定要插入多少的剪貼簿的內容。

★快速鍵：Ctrl + Alt + 數字鍵區「＋」

## Edit Range ＞ Extract

您可使用此功能，保留起始標記點和結束標記點之間的區域，並刪除此區域之前和之後的素材。利用此功能，您可從作品中截取一部分，繼續用此部分來編輯。

★快速鍵：Ctrl + Alt + P

## 群組（Group）

　　您可使用此功能，將所有選取的物件變成一個群組。只要是在此群組中的物件，您都會一一選取並一起同時編輯。

★快速鍵：**Ctrl + L**

## 解除群組（Ungroup）

　　您可使用此功能，將所有在群組中選取的物件，解除群組而恢復成個別的物件。

★快速鍵：**Ctrl + M**

## 設定使用者自訂循環樂段（Setting user-defined loops）。

　　一般來說，物件會依據已鋪設的素材（音訊或視訊檔）為長度而循環播放，要設定檔案循環播放，您需先使用控制點將物件的前後縮短，並選擇【Edit】功能表裡的「Insert user-defined loop」功能。此功能可協助您將您自己的錄音設定為循環樂段，錄音開頭的空白處可刪去不用。

★快速鍵：**Z**

## 移除使用者自訂循環樂段（Remove user-defined loop）

　　可重設使用者循環樂段。

★快速鍵：**Shift + Z**

### 增加軌道（Add track）

使用此功能可新增空白軌道，新的軌道會被插入在編輯區中最後一個軌道的下方。在【File】功能表裡，選擇「Arrangement properties」，您可增加軌道數（豪華版最多可增加至 96 軌）。

★快速鍵：**Ctrl + K**

### 新增 MIDI 物件（New MIDI object）

此功能可在目前的軌道中新增 MIDI 物件，使用此功能後會出現一個選單，您可選擇新增空白 MIDI 物件或是範本。您可複製任何 MIDI 檔到 MAGIX「酷樂大師」主程式的「Default」目錄中，作為您自訂的範本。

★快速鍵：**Ctrl + Alt + M**

### 音訊混音（Audio mixdown）

這個選項可將所有的音訊物件合併為一個音訊檔（mixdown），音訊素材只會佔用一個軌道，並幾乎不會佔用任何記憶體空間（但仍會佔用硬碟空間（立體聲為 10MB/分鐘））。如此您可讓畫面看起來較「乾淨」，增加的空間可做為日後新增物件之用。

MAGIX「酷樂大師」會自動標準化音訊檔，也就是音訊檔中最大聲的部份，會調整至以 16 位元為解析度的極大值。即使您重複執行混音功能合併多個音訊檔，仍可確保聲音品質。此功能可協助您將多個音訊檔合併成為一個物件。

🔊 **小技巧**

要建立成品的 AVI 或 WAV 檔（或其他任何多媒體檔），建議您使用【File】功能表中的「Export movie」選項，而不是混音（mixdown）功能。

★快速鍵：**Shift + M**

設定段落標記點（Set jump marker）

此功能將在目前播放標記線上建立一個段落標記點，您可使用此功能標記作品中的各個段落。使用「Move playback position」功能，您可在段落間快速切換。

★快速鍵：**Shift + 0,1,……9**

建立段落標記點序列（Create jump marker sequence）

在尺規上設定起始與終止標記點，此功能可複製目前在起始與終止標記點間的標記區。您可使用鍵盤快速鍵切換段落標記點。

★快速鍵：**Ctrl + Shift + M**

刪除所有段落標記點（Delete all jump markers）

刪除所有段落標記點。

★快速鍵：**Alt + Shift + M**

### 移動播放位置（Move playback position）

此功能可將播放標記線設定為段落標記點，使用鍵盤操作此功能最為便利。

當停止播放時，您可立即從播放標記線移動到已儲存的段落標記點上。而播放時，播放標記線會隨著播放範圍改變而移動。舊的播放範圍會播放到結束，當段落標記點放在您要的位置上時，您可即時重新編排您的作品，而仍維持正確的節拍。

★鍵盤快速鍵：0,1,⋯⋯9

### 移動螢幕檢視（Move screen view）

使用此功能，時間軸上的起始標記點會跟著移動，您可在段落標記點或物件邊緣間移動。

（鍵盤快速鍵：請參閱附錄一的「按鍵及快速鍵全覽」。）

### 顯示物件標記點＞顯示節拍標記點／合聲標記點

（Show object marker>Show beat marker/harmony marker）

在您使用混音師（Remix Agent）或合弦感應器（Harmony Agent）後，被分析出來的素材會產生節拍及合弦資訊，您可使用下列指令使其顯示在編輯區中。

★快速鍵：節拍標記點　Ctrl + Shift + F9
　　　　　合聲標記點　Ctrl + Shift + F10
　　　　　節拍標記點　Ctrl + Shift + F11

# 視訊（**Video**）

## 視訊效果（Video effects）

可開啟已選取之視訊及圖片物件的視訊控制器，請參閱「電腦音樂認真玩」一書，以獲得更詳細的資訊。

★快速鍵：**Shift + G**

## 載入視訊效果（Load video effects）

您可單獨儲存目前音訊物件的效果組合，並套用至別的物件中。若您要復原目前所做的改變，您也可以取消目前所有使用中的效果（重置）。

★快速鍵：**Alt + Shift + D**

## 儲存音訊效果（Save audio effects）

您可單獨儲存目前音訊物件的效果組合，並套用至別的物件中。若您要復原目前所做的改變，您也可以取消目前所有使用中的效果。

★快速鍵：**Alt + Shift + S**

## 重設視訊效果（Reset video effects）

您可單獨儲存目前音訊物件的效果組合，並套用至別的物件中。若您要復原目前所做的改變，您也可以取消目前所有使用中的效果（重設）。

★快速鍵：**Alt + Shift + H**

視訊＞從外部編輯點陣圖（Video ＞ Edit bitmap externally）

　　編輯中的圖形檔（BMPs 或 JPEGs）可由外部的繪圖程式編輯，您所選取的圖片會自動載入，當完成編輯後，會自動取代 MAGIX「酷樂大師」中原本使用的素材。

## 音訊（**Audio**）

　　請參閱第五章以獲得更多有關即時音訊效果、破壞性音訊效果以及 3D 效果的詳細資訊。

### 標準化（Normalize）

　　「標準化音訊」可增加音訊物件的音量至未破音的臨界值，音訊物件中訊號最強的地方調整為「完全調變」。

★快速鍵：Shift + N

### 設定音量（Set volume）

　　此功能位於效果選單及進階功能選單中，可控制個別物件的音量，就像編輯區中物件的控制點一樣。

## 自動軌道制音（Automatic track damping）

**Volume settings** ✕

Automatic volume damping of other audio tracks (Ducking):
Strength of Damping

◯ 6 dB　　　◉ 9 dB　　　◯ 12 dB

Transition length

Start:　　[ 0.70 ]　s

End:　　　[ 0.70 ]　s

☐ Damp soundtracks of videos only

( OK )　( Cancel )

　　此功能可自動降低其他音訊物件的音量，並用來作為插入旁白，或幫影片加上說明口白（同時播放背景聲音）。您也可以指定降低目前視訊的音量或是同時降低所有軌道的音量。在對話框中，您可設定制音強度（Strength of Damping）和轉場強度（Transition length）。

★鍵盤快速鍵：**Alt + L**

## 靜音／取消靜音物件（Mute/Unmute objects）

　　使用此功能可靜音多個物件，再次按下此功能可恢復發聲。

★快速鍵：**F6**

音訊＞載入／儲存／重置音訊效果（Audio>Load/Save/Reset audio effects）

　　您可單獨儲存每個音訊物件目前的效果組合，並將其套用在別的物件上。若您感到困擾，也可以關閉所有目前的視訊效果。

★**Lodd** 快速鍵：**Ctrl+Alt+O**

★**Save** 快速鍵：**Ctrl+Alt+S**

★**Reset** 快速鍵：**Shift+Alt+H**

音訊＞循環樂段搜尋器（Audio>Loop Finder）

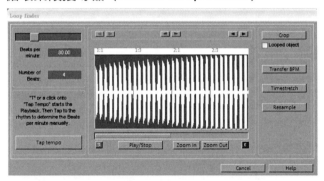

　　循環樂段搜尋器可用來辨識一個節奏的速度，並將其取代作品的速度值。不僅如此，循環樂段搜尋器還可使小型樂段加到作品中，使其長度吻合，也可從鼓組循環樂段中擷取節奏。

---

**※小提示**

　　若是較長的段落（例如整個 CD 軌道），您可使用 TBPM 搜尋器。

　　音訊素材的波形會顯示在對話框上方，縮放比例的預設值為 10 秒。

　　使用此功能的方法是將綠色的標記點移至拍子上，並將紅色的標記點移至下一個拍子上，左方的 BPM 顯示幕顯示此循環樂段的速度（BPM）。假設顯示幕中顯示的拍數正是您所選取素材的拍數（預設值為 4 拍），若起始與終止標記點間有兩個完整的小節，則節拍數應該增加為 8，否則循環樂段搜尋器會判讀為一半的速度。

　　要精確的測量拍長，必須確實地設定循環樂段長度。您也可以手動移動起始及終止標記點，並用縮放功能精確調整位置。但以下的方法較為簡便：

　　手擊速度（Tap tempo）：使用此功能可自動設定速度。首先，從起始標記點開始播放音訊，接著程式會要求您點選「Tap」或按下鍵盤「T」鍵設定速度，您必須在音樂播放時完成此步驟。當設定完成後，會立即停止播放，起始標記點會回到啟動此功能時的位置，而終止標記點則會移到最後面。就這樣！您已輕鬆完成速度的設定了。程式可自動化確認起始及終止標記點分別位於前後兩個拍子上，即使手擊速度並不精確，當您按下滑鼠或鍵盤時，自動化功能也能修正錯誤。

　　快速標記點（Snap marker）：您可使用波形上方的紅色及綠色箭頭按鈕（◀ ▶），向前或向後移動起始及終止標記點。您可透過此操作輕鬆選取「不間斷的循環樂段」，也就是當播放時為一完整的小節。

　　只要循環樂段可順利播放，則正確的速度會顯示在左方。您應先確定循環樂段的總拍數（預設值每小節為 4 拍），若循環樂段有 4 小節，則應在此欄位中輸入 16。

使用新的速度（Transfer BPM）：將作品套用至新的速度。

時間伸縮（Timestretch）：透過重新取樣調整物件長度，以配合作品速度。

★快速鍵：**Shift + L**

## 音訊 > 混音師──指定速度及節拍（Audio>Remix Agent – Tempo and beat assignment）

MAGIX「酷樂大師」提供可自動判斷速度的混音師（Remix Agent），並可建立循環樂段物件。請參考「電腦音樂認真玩」內容。

★快速鍵：**Shift + K**

## 音訊 > 建立混音物件（Audio>Create remix objects）

當執行混音師（Remix Agent）時，若音訊檔案連同速度及節拍資訊儲存，則此功能可用來建立混音物件。若混音師（Remix Agent）尚未啟動，則使用此功能時會自動執行混音師，並開啟預設對話框，以建立混音物件。

★快速鍵：**Shift + J**

## 音訊 > 混音達人（Audio>Remix Maker）

使用混音達人（Remix Maker），可由混音師（Remix Agent）的循環樂段中自動建立混音。請參閱「電腦音樂認真玩」內容。

★快速鍵：**Shift + B**

### 合弦感應器（Harmony Agent）

可用此功能分析合聲。請參閱「電腦音樂認真玩」內容。

★快速鍵：Alt + Shift + F

### 兩個單聲道物件（Stereo to two mono objects）

使用此選項可將立體聲錄音分割為兩個單聲道物件，並將其連結為一個群組。您可使用「Ungroup」鍵，單獨編輯各聲道。

★快速鍵：Alt + K

### 由外部編輯波形（Edit wave externally）

此選項可將選取的音訊物件載入外部程式——MAGIX Music Editor，使用其中許多特別功能加以編輯。當您完成編輯，編輯後的素材會取代 MAGIX「酷樂大師」中原本的物件。

★快速鍵：Ctrl+Shift + A

## 字幕（Title）

字幕編輯器（Title Editor）

| 工具列圖示 | 指令 |
|:---:|:---|
| 🔳 | 詳細用法請參閱「電腦音樂認真玩」內容。 |

★快速鍵：Ctrl + T

### 載入軌道效果（Load track Effects）

您可儲存目前軌道物件所使用的效果組，並將其套用至其他軌道物件上。

★*快速鍵*：Alt + Shift + T

### 儲存字幕效果（Save Title Effects）

您可儲存目前字幕物件所使用的效果組，並將其套用至其他字幕物件上。

★*快速鍵*：Alt + T

## 效果資料庫（**Effect Library**）

效果資料庫＞音訊效果／視訊效果／視覺效果／字幕效果
（Effects libraries＞Audio effects/Video effects/ Visuals /Title effects）

在媒體庫中，開啟可套用至各物件上的資料夾。

## 物件屬性（**Objects properties**）

此功能可顯示所有關於目前選取物件的資訊，如檔案名稱、儲存位置、速度等。物件編輯器（Object Editor）也可設定作品中每個物件的前景及背景顏色。

在 Tempo/Pitch 標籤中，會顯示音訊物件的速度及音高。另外，也有時間伸縮／音高轉移（timestretching/pitchshifting）等操作，是如何影響音訊物件所做的簡述。

★*快速鍵*：Ctrl + E

## 11.3 【Window】功能表

混音台（Mixer）

| 工具列圖示 | 指令 |
|:---:|:---:|
| 〔Ⅲ〕 | 可顯示或隱藏即時混音台 |

★快速鍵：M

現場演出模式（Live Mode）

　　啟動現場演出模式。

★快速鍵：K

主音訊效果組（Master audio effect rack）

　　您可開啟或關閉主效果組，也可使用混音台視窗中的「master FX」鍵執行此操作。

★快速鍵：B

後期製作套件（Mastering Suite）

　　您可開啟 MAGIX 後期製作套件。

★快速鍵：U

標準版面（Standard layout）

　　編排視訊監視器及媒體庫在主視窗中的位置，或使其成為獨立的視窗。

★快速鍵：L

## 視訊螢幕（Video Monitor）

開啟或關閉視訊視窗。

★快速鍵：V

## 媒體庫（Media Pool）

您可隱藏媒體庫或再次顯示。

★快速鍵：F

## 最佳化作品檢視（Optimize arrangement view）

| 工具列圖示 | 指令 |
| --- | --- |
| FIT | 縮放比設為 100%，您可檢視每個物件及整個作品。起始及終止標記點設定為作品的起訖點，因此您可播放整個作品。 |

★快速鍵：Shift + O

## 作品全覽（Arrangement overview）

使用此選項，您可在視訊螢幕上檢視整個作品全覽。尤其是當您的作品長而複雜時，此功能可讓您不會漏掉任何一個軌道。

您可顯示整個作品，除此之外，您還可以半秒為單位檢視作品，您可直接在視訊監視器上放大或移動在作品中顯示的短片。

Overview　此功能也可透過視訊監視器上的「Overview」開啟。

★快速鍵：Alt + Shift + U

## 改變物件呈現方式（Change object presentation）

可讓您切換不同的物件檢視模式，視訊物件會在軌道中以精簡或詳細資料顯示。音訊物件會以一個或兩個分開的波形，顯示單聲道或立體聲。

★快速鍵：Tab

## 標記循環區（Show loop range）

您可漸入或漸出循環區，也就是在第一個軌道上方的線，代表循環播放的區域。

★快速鍵：Shift + X

## 全螢幕視訊（Video Monitor Fullscreen）

全螢幕顯示視訊預覽監視器。按下滑鼠右鍵可開啟進階功能選單，ESC 鍵可回到一般檢視模式。

★快速鍵：Alt + Enter

# 11.4 【@Service】功能表

## iPACE 線上服務總覽（iPACE Online Services overview）

「iPACE 線上服務」可直接透過 MAGIX 產品使用，前往 MAGIX 線上服務網頁獲得進一步的資訊。

## MAGIX 線上專輯（MAGIX Online Album）

　　快使用您的個人照片及視訊網站，讓您的朋友及家人耳目一新吧！還可使用獨一無二的個人化網址（如 http://firstname.surname.magix.net）喔！

　　使用 MAGIX 線上照片及視訊作品集，您最喜愛的照片及影片都可直接透過 MAGIX「酷樂大師」放到網路上，也可透過手機將連結傳送給朋友。您可隨時隨地以您喜歡的方式欣賞圖片及影片，並擁有：

❖多種設計的個人照片網站。

❖個人化網址（URL）。

❖直接從您的照相手機上傳照片，並將連結及視訊傳送到其他照相手機上。

❖線上全螢幕幻燈片秀（附加轉場效果及音樂）。

❖傳送個人化電子卡片。

❖與朋友分享照片，也可為私人相簿建立密碼保護。

　　MAGIX 線上專輯共有三種版本，免費版本為 25 MB 的相簿空間，月租型的一般及白金會員，分別擁有 500MB 及 1GB 空間，同時也有許多附加功能（更多的版型設計或行動電話及 PDA 版）。請上 http://www.magix-photos.com 獲得更多有關優惠的訊息。

### MAGIX 社群（MAGIX Community）

　　最適合用來討論及分享作品的地方：

❖ 上傳照片、交換意見，並可經由其他使用者票選的機制。

❖ 建立您專屬的檔案及留言板。

❖ 建立您專屬的照片群組並結交朋友。

　　當您完成免費註冊後，您就可使用所有的功能。盡情享受網路所帶來的樂趣吧！

## MAGIX 部落格服務（MAGIX Blog service）

您可以利用 MAGIX 這項服務，來建立您的專屬部落格（Blog）。

## MAGIX 線上內容資料庫（MAGIX Online Content Library）

　　無論是製作幻燈片秀、編輯視訊、錄製音樂或是製作手機鈴聲，您只要從資料庫中下載檔案，馬上就可以製作高品質的影音內容，並且體驗前所未有的創作快感！

　　1.開啟 MAGIX 線上內容資料庫（Open the MAGIX Online Content Library）：

　　　　只要點選【@Service】功能表中的「Search in the MAGIX Online Content Library」功能，就可開啟 MAGIX 線上內容資料庫。

　　2.搜尋內容（Search & find content）：

　　　　內容依照主題分類，以方便搜尋。只要點選類別，可用的內容就會立即顯示在全覽視窗中。要在預覽視窗中預覽視訊或試聽音樂，請選擇要播放的檔案，並按下「Play」鍵。

　　　　使用便利的搜尋引擎，可幫助您輕鬆地找到您要的內容。

3. 將下載內容放到購物車中（Place content in the shopping cart）：

　　要下載內容，請先將內容放到購物車中。選取您要下載的內容，並點選「Place in shopping cart」按鍵。只要點選「Open Shopping cart/Download」按鍵，就可開啟購物車。所有選取的物件會清楚地列出，也可以自購物車中移除。

4. 確認選取物件並下載（Check selection and download）：

　　當您確認已選取您所需要的物件後，請按下「Start download」按鍵。

---

### 六大優勢

❖ 超多高品質主題圖片。

❖ 多種視訊短片可作為幻燈片秀、視訊等內容（此功能免費提供）

❖ 專業製作歌曲可作為背景音樂。

❖ 不同音樂型態的循環樂段精選，可作為混音之用。

❖ 專業 DVD 選單範本，為您的 DVD 增加不凡的效果。

❖ 獨特的 MAGIX 愛秀達人（MAGIX Show Maker）可製作完美的幻燈片秀及視訊。

---

　　MAGIX 也準備了一些常見問答集，請上
http://www.magix.com/redirects/ipace/uk/omk/hilfe_d.html 查詢。

### 匯入多媒體備份（Import media backup）

　　可透過 MAGIX 線上內容資料庫購買並下載的 iContent（例如 3D 轉場），主要儲存在電腦中 My folders\MAGIX Downloads\Backup。

### MAGIX Podcast 服務（MAGIX Podcast Service）

在 MAGIX「酷樂大師」中，您可向全世界的觀眾以 Podcast 的形式發表您的音樂。成品會上傳到您的 MAGIX 線上作品集，並顯示在其他 MAGIX podcast 服務中的資料夾中。

## 11.5 【Tasks】功能表

在此功能表中，您可找到直接的解決方案及簡短的視訊說明，可協助您完成不同的任務需求。您不僅可以找到詳盡的步驟解說，也可以快速執行許多功能。

若您點選具有攝影機圖示的主題（　　），您會開啟一個教學影片，將為您解說解決方法；沒有攝影機圖示的主題則會直接為您解決問題。

功能表共有五大選項，分別介紹如下：

### Import/Record（匯入／錄音）

* Record audio with microphone：請參考第四章說明。
* Copy video to the PC：將視訊資料傳輸至 PC 電腦內。這將開啟視訊擷取（Video capture）的視窗，您可以將攝影裝置與電腦連接後，以此功能視窗進行轉錄到您的電腦中。
* Using the MAGIX Media Pool：這是關於如何使用媒體庫（Media pool）的教學短片。
* Download new sounds & images：使用 MAGIX 線上資料庫來下載新的聲音和影像。

## Arrange（處理）

* Getting started （tutorial）：「如何開始」教學影片，您需放入安裝光碟才能觀看。

* Start song maker：請參照第三章使用說明。

* Mouse tool：會開啟關於滑鼠工具的使用教學影片。

* Add text to a video；請參考「電腦音樂認真玩」的說明。

* Create remix：建立混音。會開啟混音師（Remix agent）功能。請參考「電腦音樂認真玩」一書的說明。

* Start Harmony Recognition：會開啟和弦感應器視窗。請參考「電腦音樂認真玩」一書的介紹。

* Use Robota Drum synthesizer：會開啟 Robota 介面。請參考「電腦音樂認真玩」一書的說明。

* How to program Robota （Tutorial）：開啟 Robota 使用教學影片。

* Synthesizer automation：合成器自動化。會開啟 Silver、Copper 或 Beatbox 之虛擬樂器。

## Edit（編輯）

* Edit objects：會開啟如何編輯物件之教學影片。

* Apply effects to objects：會開啟如何為物件執行效果之教學影片。

* Apply effects to track：會開啟如何為音軌執行效果之教學影片。

* How to use effects correctly （Tutorial）：開啟使用效果器的教學影片。

* How to create dynamic effects sequences：建立動態效果，選取物件後會自動建立動態效果。

* Using effect templates：使用預設效果，會開啟媒體庫（Mediapool）之 Audio & Video effects 功能。

* How to use the Mixer properly：會開啟如何正確使用混音台之教學影片。
* Mixing in the Surround room：開啟環場效果器的教學影片。
* 5.1 Surround mixing（Tutorial）：會連接至 MAGIX 網站的教學區。
* Magix Elastic Audio easy-demo song：會載入彈性音訊編輯器的示範曲。
* Edit song in the MAGIX music editor：以 MAGIX 音樂編輯師來編輯歌曲。

## Presentation/Export （呈現／匯出）

* Export song in various formats：會開啟會出檔案格式選單供您選擇。
* Export movies as music video clip：會開啟會出檔案格式選單供您選擇。
* Publishing song：會開啟 MAGIX 網路公開區（Web publishing Area）頁面。
* Send song via e-mail：以 e-mail 傳送檔案。
* Burn audio CD：燒錄音訊 CD。
* Archive data on DVD：瀏覽要燒錄 DVD 的內容。

## Experience more （更多體驗）

* Order sound pool：會自動開啟 MAGIX 原廠相關網站頁面，您也可以至飛天膠囊公司網站選購：http://www.ecapsule.com.tw。
* Activate MAGIX Vita online：會開啟啟動 Vita 視窗，詳細說明請參考附錄六。

## 11.6 【Help】功能表

### 說明主題（Content）

使用此功能可顯示主說明畫面，您可直接跳到某功能的輔助說明，或按照步驟依序閱讀。

★快速鍵：F1

### 快速功能說明（Context Help）

| 工具列圖示 | 指令 |
|---|---|
| ♔? | 當您按下工具列中的快速功能說明按鈕，滑鼠圖示將變為帶有問號的箭頭。當您點選畫面中的任一按鈕後，將顯示有關此功能的詳細資訊。 |

★快速鍵：Alt + F1

### 播放教學影片（Show Tutorial Video）

播放教學影片。

★快速鍵：Ctrl+F1

### 播放 MAGIX 音樂編輯師影片（Show MAGIX Music Editor video）

MAGIX 音樂編輯師教學影片，將清楚地示範如何輕鬆使用這個附加的程式。

### MAGIX 創作商標（MAGIX Creation Logo）

此選項將開啟 PDF 文件，說明 MAGIX 創作商標的使用方法。

此導覽將詳細說明非營利使用本軟體所提供的內容（本軟體所包含的照片、視訊及音訊檔），所需注意的事項。

　　此文件將說明何處該使用 MAGIX 創作商標，以及可應用此商標的範圍。若您想看相關的中文說明，請至飛天膠囊網站（http://www.ecapsule.com.tw）查詢，或 email 聯絡客服信箱（info@ecapsule.com.tw）索取。

## 顯示工具訣竅（Display tool tips）

　　工具訣竅指的是當滑鼠靠近某區域所自動顯示的小型資訊視窗，可提供該按鈕功能的說明。使用此選項，可設定資訊方塊顯示與否。

★快速鍵：Ctrl + Shift + F1

## 關於 MAGIX 酷樂大師（About MAGIX Music Maker）

　　顯示 MAGIX 酷樂大師的版權宣告及軟體相關資訊。

★快速鍵：Alt+Shift +F1

## 線上註冊（Online Registration）

　　您可使用此功能前往 MAGIX 網站註冊您的產品，詳細的產品註冊方法請參閱附錄三。

★快速鍵：F12

# 附錄一

## 按鍵及快速鍵全覽

### 工具列（**Tool bar**）

| New arrangement | 開新檔案 |
|---|---|
| Open arrangement | 開啟舊檔 |
| Save arrangement | 儲存檔案 |
| Export | 匯出 |
| Internet | 網際網路 |
| Undoes the last action　（Undo） | 恢復上一步 |
| Redo action | 下一步重作 |
| Cut | 剪下 |
| Copy selected objects | 複製選取的物件 |
| Insert | 插入 |
| Delete selected objects | 刪除選取的物件 |
| Build Group | 建立群組 |
| Ungroup | 解除群組 |
| Song Maker | 編曲達人 |

### 快速鍵（**Keyboard shortcuts**）

在 MAGIX「酷樂大師」中，您可以利用快速鍵，開啟您想要的
程式來操作許多功能。詳述如下：

## 檔案功能表（File）

| 英文 | 中文 | 快速鍵 |
| --- | --- | --- |
| New arrangement | 開新檔案 | Ctrl + N |
| Load arrangement | 開啟舊檔 | Ctrl + O |
| Save arrangement | 儲存檔案 | Ctrl + S |
| Save arrangement as | 另存新檔 | Shift + S |
| Export arrangement | 匯出作品 | |
| Burn audio to CD-R（W） | 燒錄音訊至 CD-R（W）光碟 | Shift + Alt + A |
| Audio as WAV/ADPCM | WAV/ADPCM 格式的音訊 | Alt + W |
| Audio as MP3 | MP3 格式的音訊 | Alt + M |
| Audio as OGG Vorbis | OGG Vorbis 格式的音訊 | Alt + O |
| Audio as Windows Media | Windows Media 格式的音訊 | Alt + E |
| Video as AVI | AVI 格式的視訊 | Alt + A |
| Video as MAGIX video | MAGIX video 格式的視訊 | Alt + X |
| Video as Quicktime Movie | Quicktime Movie 格式的視訊 | Alt + Q |
| Video as Windows Media video | Windows Media video 格式的視訊 | Alt + V |
| Video as Real Media video | Real Media video 格式的視訊 | Alt + R |
| Picture as BMP | BMP 格式的圖片 | Alt + B |
| Picture as JPEG | JPEG 格式的圖片 | Alt + J |
| Internet | 網際網路 | |
| MAGIX online content library | MAGIX 線上資料庫 | |
| MAGIX online content library | MAGIX 線上資料庫 | |
| Import Media backup | 匯入備份媒體 | |
| MAGIX podcast service | MAGIX podcast 服務 | |
| Upload arrangement as | 作品上傳為 podcast 節目 | |

| podcast show　（audio） | | |
|---|---|---|
| Export to MAGIX web publishing area | 匯出至 MAGIX 網路公開區 | Shift + W |
| Send arrangement as email | 以電子郵件傳送作品 | Shift + E |
| Internet connection | 網際網路連結 | Ctrl + W |
| Import Audio CD track（s） | 匯入音訊光碟軌道 | C |
| Audio recording | 音訊錄製 | R |
| Video recording | 視訊錄製 | G |
| Song Maker | 編曲達人 | W |
| Backup copy | 備份 | |
| Backup arrangement | 作品建立備份 | Shift + R |
| Backup arrangement to CD/DVD-R（W） | 燒錄備份到光碟 | Ctrl + Shift + R |
| Manually burn selected files onto CD/DVD-R（W） | 燒綠選取的檔案至 CD/DVD 光碟 | Alt + Shift+ R |
| Load backup arrangement | 載入備份作品 | Alt + Y |
| Arrangement properties | 作品屬性 | E |
| Settings | 設定 | |
| Program settings | 程式設定 | Y |
| Playback parameters | 播放參數 | P |
| Path of external wave editor | 外部波形編輯器路徑 | D |
| Exit | 離開 | Alt + F4 |

## 編輯功能表（Edit）

| 英文 | 中文 | 快速鍵 |
|---|---|---|
| Undo | 恢復 | Ctrl + Z |
| Restore | 重作 | Ctrl + Y |
| Cut | 剪下 | Ctrl + X |
| Copy | 複製 | Ctrl + C |
| Insert | 插入 | Ctrl + V |
| Multiple insert | 多重插入 | Ctrl +數字鍵「＋」 |
| Delete | 刪除 | Del |

| Select all objects | 選取所有物件 | Ctrl + A |
| Duplicate objects | 再製物件 | Ctrl + D |
| Split objects | 分割物件 | T |
| Save objects as takes | 將物件儲存為 takes | Ctrl + F |
| Edit range | 編輯範圍 | |
| Cut | 剪下 | Ctrl + Alt + X |
| Copy | 複製 | Ctrl + Alt + C |
| Insert | 插入 | Ctrl + Alt + V |
| Multiple insert | 多重插入 | Ctrl + Alt + 數字鍵「+」 |
| Delete | 刪除 | Ctrl + Del |
| Ex tract | 刪除範圍之外的區域 | Ctrl + Alt + P |
| Group | 建立群組 | Ctrl + L |
| Ungroup | 取消群組 | Ctrl + M |
| Insert user-defined loops | 插入使用者定義循環樂段 | Z |
| Remove user-defined loops | 移除使用者定義循環樂段 | Shift + Z |
| Add track | 增加軌道 | Ctrl + K |
| Audio mixdown | 將軌道混音 | Shift + M |
| New MIDI object | 新增 MIDI 物件 | Ctrl + Alt + M |
| Set jump marker | 設定段落標記位置 | |
| Move playback position | 移動播放位置 | |
| Move screen view | 移動螢幕範圍 | |
| Show object marker | 顯示物件標記 | |
| Bar marker | 小節標記 | Ctrl + Shift + F9 |
| Harmony marker | 和絃標記 | Ctrl + Shift + F10 |
| Beat marker | 拍子標記 | Ctrl + Shift + F11 |

## 效果功能表（**Effects**）

| 英文 | 中文 | 快速鍵 |
|---|---|---|
| Create speech from text | 建立文字發聲 | Ctrl + Shift + X |
| Video | 視訊 | |
| Video effects | 視訊效果 | Shift + G |
| Load video effects | 載入視訊效果 | Alt +Shift + O |
| Save video effects | 儲存視訊效果 | Alt +Shift + S |
| Reset video effects | 重新設定視訊效果 | Alt +Shift + H |
| Edit bitmap externally | 由外部程式編輯點陣圖 | Ctrl +Shift + B |
| Audio | 音訊 | |
| Normalize | 標準化 | Shift + N |
| Set volume | 設定音量 | |
| Automatic track damping | 自動軌道制音 | Alt + L |
| Mute/Unmute objects | 物件靜音／取消靜音 | F6 |
| Tune pitch higher | 微調音高更高 | 數字鍵* |
| Tune pitch deeper | 微調音高更深 | 數字鍵/ |
| Audio Effect Rack | 音效組機架 | Shift + A |
| Rack effects | 機架效果 | |
| Equalizer | 等化器 | Shift + Q |
| Parametric Equalizer | 參數等化器 | Shift + U |
| Dynamic processor | 動態處理器 | Shift + D |
| Echo/Reverb | 迴音／殘響 | Shift + H |
| Timestretch/Resample | 時間伸縮／重新取樣 | Shift + V |
| Distortion/Filter | 失真器／濾波器 | Shift + F |
| Stereo processor | 立體處理器 | Shift + P |
| Vocoder | 變聲器 | Shift + C |
| Amp simulation | 模擬擴大器 | Shift + I |
| Track curve effects | 軌道曲線效果 | Ctrl + J |
| Elastic Audio | 彈性音訊 | S |
| Load audio effects | 載入音訊效果 | Ctrl + Alt + O |
| Save audio effects | 儲存音訊效果 | Ctrl + Alt + S |
| Reset audio effects | 重新設定音訊效果 | Ctrl + Alt + H |

| 3D Audio Editor | 3D 音訊編輯器 | Ctrl + Shift + P |
|---|---|---|
| Load 3D setup | 載入 3D 設定 | Ctrl + Alt + J |
| Save 3D setup | 儲存 3D 設定 | Ctrl + Alt + K |
| Loop Finder | 循環樂段搜尋器 | Shift + L |
| Remix Agent – Tempo and beat recognition | 混音師–速度與拍子確認 | Shift + K |
| Create remix objects | 建立混音物件 | Shift + J |
| Remix Maker | 混音達人 | Shift + B |
| Harmony Agent | 和弦感應器 | Alt + Shift + F |
| Offline Effects | 離線效果 | |
| Back | 返回 | Ctrl + B |
| Invert phase | 反轉相位 | Alt + H |
| Gater | 音閥器 | Ctrl + G |
| Sketchable filter | 可繪式濾波器 | Alt + Shift + Z |
| Stereo to 2 mono objects | 將一個立體聲音軌轉換成兩個單聲道音軌 | Alt + K |
| Edit wave externally | 在外部波形編輯器編輯 wave 檔 | Ctrl + Shift + A |
| Title | 字幕 | |
| Title Editor | 字幕編輯器 | Ctrl + T |
| Load track effects | 載入字幕效果 | Alt + Shift + T |
| Save title effects | 儲存字幕效果 | Alt + T |
| Effects library | 效果庫 | |
| Audio effects | 音訊效果 | Ctrl + Alt + A |
| 3D audio effects | 3D 音訊效果 | Ctrl + Alt + Y |
| Vintage audio effects | 經典音訊效果 | Ctrl + Alt + N |
| Video effects | 3D 視訊效果 | Ctrl + Alt + G |
| Video mix effects | 視訊合成效果 | Ctrl + Alt + F |
| Visuals | 自動動畫效果 | Ctrl + Alt + U |
| Title effects | 文字效果 | Ctrl + Alt + T |
| Object properties | 物件屬性 | Ctrl + E |

## 視窗功能表（**Window**）

| 英文 | 中文 | 快速鍵 |
|------|------|--------|
| Mixer | 混音台 | M |
| Live Mode | 現場演出模式 | K |
| Master Audio Effect Rack | 後製音訊效果器機架 | B |
| Mastering Suite | 後製組 | U |
| Standard layout | 標準配置 | L |
| Video Monitor | 視訊螢幕 | V |
| Media Pool | 媒體庫 | F |
| Optimize arrangement view | 作品顯示最佳化 | Shift + O |
| Arrangement overview | 作品總覽 | Alt +Shift + U |
| Change object presentation | 改變物件顯示 | Tab |
| Show loop range | 顯示循環樂段範圍 | Shift + X |
| Fullscreen video monitor | 全營幕視訊監視器 | Alt + Enter |

## 說明功能表（**Help**）

| 英文 | 中文 | 快速鍵 |
|------|------|--------|
| Content | 內容 | F1 |
| Context help | 上下文說明 | Alt + F1 |
| Show tutorial video | 播放教學影片 | Ctrl + F1 |
| Display tool tips | 顯示工具提示 | Ctrl + Shift + F1 |
| About MAGIX Music Maker | 關於 MAGIX 酷樂大師 | Alt + Shift + F1 |
| Online registration | 線上註冊 | F12 |
| MAGIX web publishing area | MAGIX 網路公開區 | Ctrl + F12 |
| Update check | 更新檢查 | Ctrl + Shift + F12 |

在物件進階功能選單中的更多選項（未包含效果功能表或編輯功能表中的選項）

| 英文 | 中文 | 快速鍵 |
|------|------|--------|
| Object curve effects | 物件曲線效果 | Ctrl + H |
| Track curve effects | 軌道曲線效果 | Ctrl + J |
| Audio objects | 音訊物件 | |
| Volume curve | 音量曲線 | Ctrl + P |
| MIDI objects | MIDI 物件 | |
| MIDI Editor | MIDI 編輯器 | Ctrl + Shift + D |
| Track VSTi Editor | 音軌 VSTi 編輯器 | Ctrl + Shift + F |
| MIDI Transposition | MIDI 移調 | Alt + Shift + D |

### 媒體庫（**Media Pool**）

| 英文 | 中文 | 快速鍵 |
|------|------|--------|
| View options | 顯示模式選項 | |
| List | 清單 | Ctrl + Alt + L |
| Details | 詳細資料 | Ctrl + Alt + D |
| Large symbols | 大圖示 | Ctrl + Alt + I |
| File operations | 檔案操作 | |
| Copy tracks | 複製軌道 | Ctrl + Shift + C |
| Insert | 插入 | Ctrl + Shift + V |
| Erase | 清除 | Del |
| Rename | 重新命名 | Ctrl + Shift + N |
| Properties | 屬性 | Alt + Shift + E |
| New folder | 新資料夾 | Ctrl + R |
| Folder as link | 資料夾做為連結 | Alt + Shift + L |
| Burn file to CD/DVD | 燒錄檔案到 CD/DVD | Ctrl + Shift + B |

## 視訊螢幕（**Video Monitor**）

| 英文 | 中文 | 快速鍵 |
|---|---|---|
| video monitor fullscreen | 全螢幕視訊螢幕 | Alt + Enter |
| Standard layout | 標準配置 | L |
| Video Monitor | 視訊螢幕 | V |
| Video Monitor resolutions | 視訊螢幕解析度 | |
| 160 × 120 | 160 × 120 解析度 | Ctrl + Shift + 1 |
| 320 × 240 | 320 × 240 解析度 | Ctrl + Shift + 2 |
| 360 × 288 | 360 × 288 解析度 | Ctrl + Shift + 3 |
| 680× 480 | 680× 480 解析度 | Ctrl + Shift + 4 |
| 720 × 480 | 720 × 480 解析度 | Ctrl + Shift + 5 |
| 720 × 576 | 720 × 576 解析度 | Ctrl + Shift + 6 |
| 768 × 576 | 768 × 576 解析度 | Ctrl + Shift + 7 |
| User-defined resolution | 使用者訂義解析度 | Ctrl + Shift + 8 |
| Adjust video monitor to selected video | 調整視訊監視器到選取視訊的大小 | Ctrl + Shift + O |
| Reset to default size | 重新設定至預設螢幕大小 | Ctrl + Shift + 2 |
| Show time | 顯示時間 | Ctrl + Shift + I |
| Time foreground color | 時間前景顏色 | Ctrl + Shift + J |
| Time background color | 時間背景顏色 | Ctrl + Shift + K |
| Time background transparent | 時間背景透明 | Ctrl + Shift + L |

## 移動編輯區檢示（**Edit >Move Screen View**）

注意：當您停止播放時，此功能之作用類似於移動播放標記線。

| 英文 | 中文 | 快速鍵 |
|---|---|---|
| To the next object edge | 到下一個物件的附近處 | Ctrl + 0 |
| To the previous object edge | 到前一個物件的附近處 | Ctrl + 9 |
| Go to beginning of arrangement | 到作品的開頭處 | Home |
| Go to end of arrangement | 到作品的結尾處 | End |
| Go to start marker | 到起始標記點 | Ctrl + Home |

| Go to end marker | 到結束標記點 | Ctrl + End |
|---|---|---|
| Page to right/left | 頁面往右／往左 | PgDn/PgUp |
| Grid to right/left | 格線往右／往左 | Ctrl + PgDn/PgUp |
| To next jump marker | 到下一個段落標記點 | Ctrl + Shift + PgDn |
| To previous jump marker | 到前一個段落標記點 | Ctrl + Shift + PgUp |

## 編輯區顯示：增加／減少片段大小（**Zoom** 縮放）

| 英文 | 中文 | 快速鍵 |
|---|---|---|
| Bigger pane | 增加片段大小（放大） | Ctrl + 方向鍵（上） |
| Smaller pane | 減少片段大小（縮小） | Ctrl + 方向鍵（下） |
| zoom 1 frame | 縮放 1 個畫格的顯示大小 | Ctrl + 1 |
| zoom 5 frames | 縮放 5 個畫格的顯示大小 | Ctrl + 2 |
| zoom 1 sec | 縮放 1 秒的顯示大小 | Ctrl + 3 |
| zoom 10 sec | 縮放 10 秒的顯示大小 | Ctrl + 4 |
| zoom 1 min | 縮放 1 分鐘的顯示大小 | Ctrl + 5 |
| zoom 10 min | 縮放 10 分鐘的顯示大小 | Ctrl + 6 |
| Zoom range between start and end marker | 縮放介於起始標記點與結束標記點之間的區域 | Ctrl + 7 |
| Zoom entire arrangement | 縮放可顯示全部作品的顯示大小 | Ctrl + 8 |
| Zoom in vertically | 水平放大 | Alt + 方向鍵（上） |
| Zoom out vertically | 水平縮小 | Alt + 方向鍵（下） |

## 移動播放面板／播放標記線／播放區

| 英文 | 中文 | 快速鍵 |
|---|---|---|
| Start/Stop playback | 開始／停止播放 | 空白鍵 |
| Stop at position （stop playback, move playback marker to current position） | 在某位置停止（停止播放,移動播放標記線到目前位置） | Esc |
| Set jump marker | 設定段落標記 | Shift + 1……0 |
| Playback marker to jump marker | 移動播放標記線到段落標記 | 1……0 |

> ※ 小提示
>
> 當停止時，播放標記線會移動到段落標記的位置（位於目前的循環樂段結尾之後）。

| 英文 | 中文 | 快速鍵 |
|---|---|---|
| Create jump marker sequence | 建立段落標記序列（在目前的播放區設定 10 個間隔等長的標記點） 刪除所有的段落標記 | Ctrl + Shift + M |
| Delete all jump markers | 刪除所有段落標記 | Alt + Shift + M |
| Move playback range | 移動播放範圍 | 方向鍵（左/右） |
| Move playback one quarter of its length | 移動播放範圍四分之一的長度 | Ctrl + 方向鍵（左/右） |
| Double/Halve playback area length | 加倍／減半播放區長度 | Shift + 方向鍵（左/右） |
| Double/Halve playback area length by a bar | 增加／減少一小節的播放區長度 | Ctrl + Shift + 方向鍵（左/右） |

## 滑鼠操作模式（**Mouse modes**）

| 英文 | 中文 | 快速鍵 |
|---|---|---|
| Mouse mode for single objects | 以滑鼠操作模式操作個別物件 | Alt + 1 |
| Attach objects in one track | 連結在一個軌道上的物件 | Alt + 2 |
| Link objects in all tracks | 連結在所有軌道上的物件 | Alt + 3 |
| Drawing mouse mode | 曲線滑鼠操作模式 | Alt + 4 |
| Draw mouse mode | 畫圖滑鼠操作模式 | Alt + 5 |
| Cut mouse mode | 裁剪滑鼠操作模式 | Alt + 6 |
| Object stretch mouse mode | 伸縮滑鼠操作模式 | Alt + 7 |
| Audio Object Preview | 物件試聽操作模式 | Alt + 8 |
| Scrub mouse mode | 搜尋滑鼠操作模式 | Alt + 9 |
| Replace Mouse Mode | 取代滑鼠操作模式 | Alt + 0 |

## 預覽／智慧預覽（**Preview/Smart preview**）

| 英文 | 中文 | 快速鍵 |
|---|---|---|
| Preview of pitches | 試聽音高 | 數字鍵 0……9 |
| Change preview object | 改變預覽物件 | 方向鍵 |
| Insert into arrangement | 插入到作品中 | Enter |
| Delete smart preview object | 刪除智慧預覽物件 | Del |

# 附錄二

## 如何安裝「酷樂大師」

　　請將安裝光碟（Program CD-ROM）放入您的光碟機內，將會自動開啟安裝程式。若您的電腦未開啟，請以手動方式，至您光碟機目錄下開啟 start.exe 之程式。

請按下畫面左上角之【INSTALL】安裝鍵。

**❓ 小發現**

　　細心的人可能會發現，安裝畫面還有音樂耶！在右下角還有音量控制滑桿，您可用滑鼠來調整音樂的大小喔！

　　按下【Next】以繼續安裝：

　　會出現以下視窗，請閱讀 MAGIX 公司的「酷樂大師」的軟體使用條約，若同意內容請點選【I accept the licensing terms and conditions】後，按下【Next】繼續安裝：

　　會出現下面視窗，由於本產品是英國版本，因此請選擇【United Kingdom】，並按下【Next】繼續安裝：

請您選擇所要安置程式的路徑。點選【Browse】 就可變更安裝
路徑。按下【Next】繼續安裝：

若您要在電腦桌面上建立捷徑，就在【Create link on desktop】
小方塊內打 V，再按下【Next】繼續安裝：

　　若您要將內附的素材安裝至電腦內，就在【Install music & video files】小方塊內打 V，再按下【Next】繼續安裝；但您的電腦硬碟須有 654 MB 的使用空間，可以按下【Browse】來選擇素材的安裝路徑：

　　若您要現在就進行線上註冊，請在【Registering online】小方塊內打 V；您也可以稍後再進行線上註冊（註冊方法請見附錄三說明）。按下【Next】繼續安裝：

　　若您要讓這台電腦所有使用者都能使用這個軟體，請在【All users】小方塊前打 V；若您只想讓這台電腦的管理員使用，請在【Administrator only】小方塊前打 V；按下【Next】繼續安裝：

　　按下【Next】繼續安裝：

終於開始安裝了，請耐心等待：

安裝至中途時，會出現安裝「相片總管 2006」（Photo Manager 2006）的安裝畫面，會出現一系列影像檔案格式，您可視需要在小方塊內打 V，打 V 之檔案格式，在將來要使用此格式時，電腦就會自動以「相片總管 2006」來開啟它！ 選擇完畢就按下【Next】繼續安裝：

　　當安裝完畢「相片總管 2006」後，會出現詢問是否要安裝「音樂總管 2006」（Music Manager 2006）之安裝畫面，會出現一系列音訊檔案格式，您可視需要在小方塊內打 V，打 V 之檔案格式，在將來要使用此格式時，電腦就會自動以「音樂總管 2006」來開啟它！選擇好按下【Next】繼續安裝：

　　接著會出現詢問是否要安裝燒錄軟體「Goya burnR」之安裝畫面，會出現一系列燒錄檔案格式，您可視需要在小方塊內打 V，打 V 之檔案格式，在將來要使用此格式時，電腦就會自動以「Goya burnR」來開啟它！選擇好按下【Next】繼續安裝：

「Goya burnR」安裝完畢會自動回到主程式安裝步驟，安裝完成後會出現結束視窗，按下【Finish】結束安裝：

結束安裝會自動開啟主程式，首先會出現一個對話框，若您要觀看教學短片學習如何操作，請按下【Show tutorial video】開始觀賞教學短片；您也可以載入示範專案來學習，只要按下【Load demo project】；或是按下【Continue】直接開始使用本程式。若您不想每次開啟 MAGIX「酷樂大師」程式都出現這個對話框，可以在【Don't show this message again】前面打 V，這樣下次再開啟程式時就不會出現這個對話框訊息。

還記得剛才安裝過程中，有一個步驟在詢問您是否要在電腦桌面上建立捷徑嗎？若您有在【Create link on desktop】小方塊內打 V，那麼您就能在電腦桌面上看見 MAGIX「酷樂大師」的小圖示了：

# 附錄三

# 如何上網註冊

　　先開啟數據機來連接網路，接著至選單之「說明」（Help）＞「線上註冊」（Online registration）：

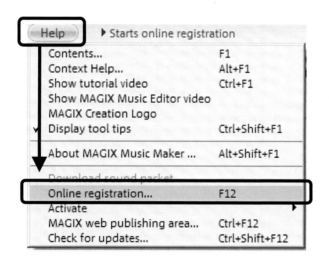

　　程式將自動連上 MAGIX 產品註冊網頁，由於您是首次登入，請選擇下圖之選項，並按下右下角之【Proceed】以繼續：

請填寫您的個人資料（*號處必填，請務必以英文填寫，否則原廠電腦系統會無法辨識）：

**Register product**

**We require some personal details for registering your product.**
Please note that fields marked with * are compulsory.

| 中文 | 欄位 | 輸入 |
|---|---|---|
| 產品名稱 | Product: | |
| 購買地點 | Place of purchase: | |
| 購買日期 | Date of purchase: | 31 / 07 / 2006 |
| 性別稱謂 | Title*: | Mr. |
| 英文名字 | Name*: | |
| 英文姓氏 | Surname*: | |
| 公司名稱 | Company: | |
| 聯絡地址 | Street*: | |
| 郵遞區號／城市 | Postcode/ZIP*/City*: | |
| 國家 | Country*: | United Kingdom |
| Email 地址 | Email address*: | |
| 密碼 | Password*: | |
| 確認密碼 | Confirm password*: | |

1. Product：產品名稱（已經預先顯示）
2. Place of purchase：購買地點。請填寫 Taiwan。
3. Date of purchase：購買日期。請選擇下拉式選單來填寫。
4. Title：性別稱謂。男性請選 Mr.，未婚女性請選 Ms.，已婚女性請選 Mrs.。
5. Name：英文名字。
6. Surname：英文姓氏。
7. Company：公司英文名稱。（可不填寫）
8. Street：聯絡地址。若您不知道英文地址如何填寫，可至台灣郵政全球資訊網（http://www.post.gov.tw/post/index.jsp），找到「常用查詢」專欄，按下當中「中文地址英譯查詢」：

接著就請填入您的聯絡住址，填妥後按下「查詢」：

【中文地址英譯】

注意事項:若道路同時包含路、段、文字巷時(例如:台北縣板橋市三民路二段居仁巷),請在「道路名稱」處輸入全名(即三民路二段居仁巷),「路段」欄位處請選「無」。 其他無文字巷之地址,請務必於「路段」欄位處選擇正確之段別(本例為二段)。

　　馬上就會出現您英譯的聯絡地址了!共會出現兩種英譯方式,您可以選擇其中一種,以滑鼠選取後,按下滑鼠右鍵,選擇「複製」後,再回到產品註冊畫面,按下滑鼠右鍵「貼上」就可以了!

【中文地址英譯】

9. Postcode/Zip/City:郵遞區號/居住城市。前一空欄請填郵遞區號,後一空欄請填居住城市。

10. Country：國家。由下拉式選單選擇「Taiwan, Province of China」。

11. Email address：Email 地址。請填入您的電子信箱地址。請注意，在輸入前請先確定這個地址可以正常收到電子信件，因為接下來原廠將透過此信箱來寄送您的使用帳號和密碼給您。目前已知道有些網路註冊的免費信箱時常會把信件當成是垃圾信件，或是根本就把信件遺失掉，所以請輸入這個住址前請先三思，確定沒問題後再輸入喔！

12. Password：密碼。請輸入您欲採用的密碼。

13. Confirm password：確認密碼。再一次輸入欲採用之密碼。

　　底下的資訊可以不用填寫：

**Telephone number:**

**Mobile number:**

**Birthday:** [ -- ▼ ] / [ -- ▼ ] / [ ---- ▼ ]

premium club

**Become a member of the MAGIX Premium Club now!**

**Your benefits:**
- Collect bonus points & exchange them for prizes
- Exclusive club offers and free downloads
- Vouchers for the MAGIX Shop, info service and much more

☑ **Yes, I would like to become a member for free and without any contractual obligations.** I have read the Terms and Conditions and accept them.

☐ No, I do not wish to become a member, but would like to order the free MAGIX info service via email.

Info on data protection

To complete your registration, please click on "Complete registration".

填妥就按下右下角之【Complete the registration】繼續註冊步驟：

To complete your registration, please click on "Complete registration".

出現以下畫面表示您已經成功註冊產品了！

### Register product

**Thank you for registering!**

We have received your data. A confirmation with your login data has automatically been sent to your email address: ▓▓▓▓▓▓▓▓▓▓▓.

　　請打開您的電子信箱，可以看到由 MAGIX 寄來的兩封信。一封是標題為「Your product registration at www.magix.com」的註冊確認信，先打開它：

| 寄件者 ▲ | 日期 | 主旨 | | 郵件大小 |
|---|---|---|---|---|
| □ MAGIX | 11月 23日 (四) | Your product registration at www.magix.com | ✉ | 8.8 k |
| □ MAGIX | 11月 23日 (四) | MAGIX - Atmos Plugin | ✉ | 1.6 k |

　　打開信件後，可看到您於註冊時所使用之帳號和密碼，請妥善
保存此資訊。

 **MAGIX Product Registration**

**Hello Jason Lin,**

Thank you for successfull　　　　　　　　　　た:

**MAGIX Music Maker 12 deluxe**
?/td>
?/td>

**Here's your login details.**

Please take good care of them!

Email:
Password:

?/td>
?/td>
**Product Specials**

To be able to send you newsletters and our latest special offers by email,
please select the "Yes, as text email" or "Yes, as HTML email" option
when logging in.

Of course, you can always de-activate these options at a later date.
Simply enter your user name and password here.

To change your login details, visit the MAGIX homepage and click on
"Change user details".
?/td>
?/td>
Thank you, and enjoy www.magix.com!

The MAGIX Team
?/td>
**MAGIX AG**
www.magix.com

　　這樣您就完成產品註冊的手續了。

# 附錄四

## 如何線上更新版本

　　請先將數據機和網路設備打開，並由【Help】功能表＞「Check for updates」（更新檢查），會先出現以下視窗：

　　開啟以下對話框，按下 Start 繼續：

請輸入您註冊產品時所留下的 E-Mail 住址,填好按下 Continue
繼續:

開始偵測版本更新,若您的產品已是最新版本,會出現訊息提
示,按下確定即可。

# 附錄五

# 如何下載 ATMOS 合成器

　　還記得完成產品註冊後有收到來自 MAGIX 寄來的兩封信嗎？第二封標題為「MAGIX-Atmos Plugin」的信件，是 MAGIX 特別為註冊產品的使用者準備的禮物，就是可以免費下載一個外掛合成器「ATMOS」。該如何下載呢？ 首先請打開第二封信，就會看到以下內容：

Dear Customer,

Thank you for registering this product.

As a small token of our gratitude we would like to offer you the Atmos plug-in for free.

下載路徑

Simply click on this link and enter your details on the following login webpage.

http://site.magix.net/ap/registration_center/index.php3?lang=UK&Type=demos&ID=928

If your login was successful, click on "Start download".

Have fun with your MAGIX product!

Your MAGIX team

--------------------

This email was generated automatically.
Please do not reply.

下載存成新檔

　　這封信提供您免費下載一個環境聲響合成器「ATMOS」，當您按了下載連結後，會再開啟以下視窗，按下【Download】繼續：

> **Download**
>
> The following download has been prepared for you:
>
> **Title:** Plugin Atmos
> **File size:** 69 MB
> **Date:** 26/09/2006
>
> Click on "Download" to start the download.

　　出現下載國別視窗，由於您所購買的產品是英國版，因此請點選英國國旗：

　　按下右下角的【Download】後會出現以下確認視窗，請先輸入於方格中出現的阿拉伯數字，再按右下角的【Download】繼續：

會出現以下視窗，請按下【here】繼續：

接著會出現以下詢問對話框，按下【儲存】後會開始下載檔案：

由於「ATMOS」檔案容量有 69 MB，請耐心等待下載：

　　下載完畢會在儲存資料夾中看見安裝程式小圖示，以滑鼠左鍵
點選安裝程式開始安裝：

　　會出現以下詢問對話框，請按下【執行】開始安裝：

按下執行後會出現訊息，詢問您是否要開始安裝「ATMOS」，按下【Yes】繼續：

開始安裝「ATMOS」外掛合成器：

安裝完畢會出現以下視窗，告知已經成功安裝了，按下【OK】
關閉視窗：

接著我們來確認環境聲響製作器「ATMOS」是否已正確安裝，
請先開啟「MAGIX Music Maker」程式，程式開啟後會先出現以下
詢問視窗，先按下【Continue】關閉小視窗：

　　再由操作畫面左下角「File manager」>「Synthesizer」後，右側視窗就會顯示 13 種虛擬樂器小圖示，請先找到「Atmos.syn」，再以滑鼠左鍵點擊兩次開啟它：

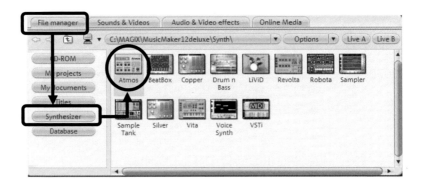

接著就會看見「ATMOS」環境聲響合成器介面：

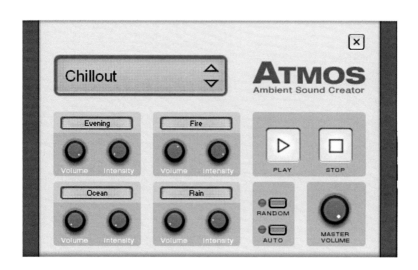

OK！一切大功告成！　您現在可用滑鼠試著轉動各個參數旋鈕，來聽聽看會發出什麼樣的聲音！

# 附錄六

# 如何付費啟動 **Vita** 合成器

　　在 MAGIX「酷樂大師」中，所提供的 Vita 合成器僅可使用部分音源，同時無法開啟 Vita 合成器介面，進行參數調變。如果您希望能擁有 Vita 合成器的完整功能，就必須付費來啟動產品，可透過網路、郵寄或傳真完成啟動。取得授權碼最簡單的方式就是透過網際網路，使用電子郵件訂購授權碼只需幾分鐘的時間，而透過郵寄或傳真則需要幾個工作天。

　　首先請您開啟網路連線裝置，由【Help】功能選單＞「Activate MAGIX Vita Synthesizer」會出現以下視窗：

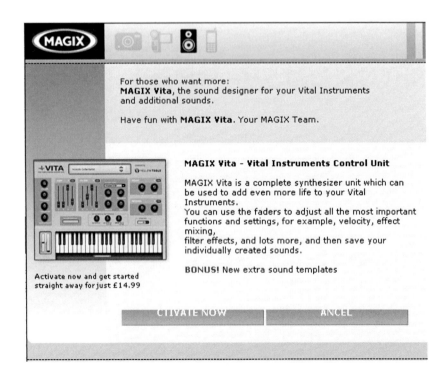

請按下左邊「ACTIVATE NOW」按鈕，會再出現下面視窗：

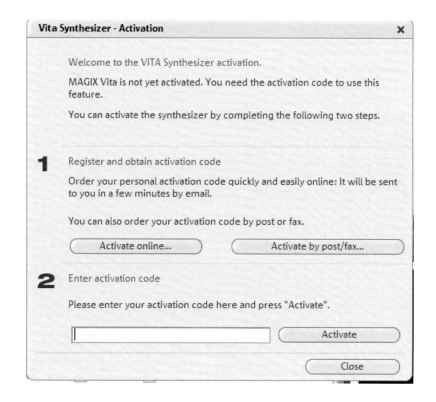

※線上購買授權碼

　　點選「Active Online…」，會自動開啟 MAGIX 的相關網頁
（http://site.magix.net/english-uk/home/shopdaten/encoder/vita-upgrade
/），接著您可在網頁中填妥相關資料，就能線上購買 MAGIX Vita
合成器授權碼，費用是英鎊 14.99 元。這個方式是最簡單快速的
方法。

## MAGIX Vita Upgrade
(Vital Instruments Control Unit)

**£14.99\***
+ £0.00
Shipping

ORDER!

**Here's how to do it:**

1. Click on the "Order" button to access the MAGIX Online Shop.

2. Please follow the instructions in the Online Shop and make sure to answer each box that is marked with (\*).

3. Shortly afterwards we will send an activation code to your email address.

4. Enter the activation code into the "Enter activation code" dialog of your MAGIX product and click on "Activate".

That's it!
Thanks and have fun
Your MAGIX team.

 Premium Club members can earn 21 bonus points on purchasing this product. → Find out more!

### ※透過郵寄或傳真購買授權碼

　　點選「Activate by post/fax……」後,將顯示您的使用者編碼,並自動產生您的個人啟動碼。點選「Continue to order form」,將使用者編碼自動傳送至郵寄／傳真表格中。請將您填寫完成的表格郵寄／傳真至表格上所指定的地址／傳真號碼,您的付費成功完成後,您的授權碼將在幾天內透過電子郵件傳送給您。

## ※輸入授權碼

　　您收到授權碼之後，您可使用【Help】功能表中的「Activate MAGIX Vita Synthesizer」選項，再度開啟對話框。從您的電子郵件中複製授權碼至空白欄位中，並點選「Activate...」，就能成功啟動 Vita 合成器。

# 附錄七

# 如何付費啟動 **MP3** 編碼器

## 為什麼要「啟動」這個程式？

要匯入（解碼）或匯出（編碼）視訊及音訊格式，您需要特定的編／解碼器才能讀取或輸出這些格式。在 MAGIX「酷樂大師」中允許您免費使用 MP3 編碼器 20 次，若您使用 20 次後，可以付費來啟動編碼器。付費的 MP3 編碼器，還具有 MP3 環場播放的功能。

## 如何啟動？

首先請您開啟網路連線裝置，由【Help】功能選單＞「Activate MP3……」會出現以下視窗：

　　啟動 MP3 編碼器需付費，您可透過郵寄、傳真或網路啟動。取得授權碼最便捷的方式就是透過網際網路，使用電子郵件訂購授權碼只需幾分鐘的時間，而透過郵寄或傳真則需要幾個工作天。

啟動產品的步驟如下：

※線上購買授權碼

　　點選「Active Online……」，會自動開啟 MAGIX 的相關網頁，接著您可在網頁中填妥相關資料，就能線上購買 MP3 encoder 編碼器授權碼，費用是英鎊 9.99 元。這個方式是最簡單快速的方法。

## MP3 Surround Encoder

£9.99*
+ £0.00
Shipping

ORDER!

Here's how to do it:

- Click on the "Order" button to access the MAGIX Online Shop.
- Please follow the instructions in the Online Shop and make sure to answer each box that is marked with (*).
- Shortly afterwards we will send an activation code to your email address.
- Enter the activation code into the "Enter activation code" dialog of your MAGIX product and click on "Activate".

That's it!
Thanks and have fun
Your MAGIX team.

 Premium Club members can earn 13 bonus points on purchasing this product. → Find out more!

### ※透過郵寄或傳真購買授權碼

　　點選「Activate by post/fax……」後，將顯示您的使用者編碼，並自動產生您的個人啟動碼。點選「Continue to order form」，將使用者編碼自動傳送至郵寄／傳真表格中。請將您填寫完成的表格郵寄／傳真至表格上所指定的地址／傳真號碼，您的付費成功完成後，您的授權碼將在幾天內透過電子郵件傳送給您。

## ※輸入授權碼

您收到授權碼之後，您可使用【Help】功能表中的「Activate MP3 encoder」選項，再度開啟對話框。從您的電子郵件中複製授權碼至空白欄位中，並點選「Activate……」，就能成功啟動 MP3 編碼器。

可能遭遇的問題及解決方法：

## ※並未連結至 MAGIX 網站

檢查您的網路連線是否正常，或者手動打開網路瀏覽器並輸入網址：

http://site.magix.net/english-uk/home/shopdaten/encoder/mp3-surround-encoder/，找到相關頁面。

## ※並未出現郵寄／傳真表格

請先確定您已安裝適當的文書軟體（例如微軟的 Word）。

## ※沒收到含有授權碼的電子郵件

（1）檢查您的信箱容量是否已滿。

（2）檢查信件是否被歸類到垃圾信件中。

若有其他問題，您可透過電子郵件隨時與台灣總代理飛天膠囊公司技術支援部門聯絡，請準備下列資料，以便能快速解決您的問題。

（1）產品名稱。

（2）版本編號（可在【Help】功能表中的「About」選項中找到）。

（3）您遇到的產品問題。

聯絡的電子信箱為：info@ecapsule.com.tw，飛天膠囊數位科技有限公司將由專人為您解決問題。

# 附錄八

## 如何付費使用 **MAGIX online media**

MAGIX 擁有數量龐大的多媒體資料庫，讓購買產品的使用者能以相當低廉的價格購買這些多媒體素材。您只要透過「酷樂大師」內建的功能，就能在線上先預覽素材，滿意後直接下載至您的電腦內。

請先開啟您的數據機和網路連線系統，再以滑鼠點選左下方「線上多媒體」（Online Media）按鍵：

接著會出現 MAGIX 線上資料庫（online media）使用條約，請您先詳細閱讀內容，並在下方「我已閱讀並同意使用之條件和聲明」（I have read and agree to the terns and conditions of use）　前打 V 才能繼續步驟：

按下「Continue……」（繼續）　後就會自動與 MAGIX 之線上
資料庫連線，這需花費一些時間。連線成功後，就會出現以下視窗：

　　左上角是線上資料庫的目錄分類，您也可以使用搜尋欄位來尋找類別（請用英文搜尋）。右半區是目錄下的素材內容，您可用滑鼠點選來試聽，若是視訊素材，滑鼠點選後可在左下方之螢幕看到素材內容。每個素材下方都有註明其下載價格。

　　在下載前您尚需作登入動作，按下左下角「我的帳號」（My account……）按鍵後可開啟線上資料庫視窗。

您必須先登入資料庫:

　　選擇您要登入之方式，左邊綠色為免費登入，並可獲得免費 2.99 美元之素材；右邊橘色是花費 2.99 美元登入，除並可獲得免費 2.99 美元之素材外，所有素材還可以原價七折的價格購買。先以左邊綠色登入方式為例：

若您已經為產品註冊並留有資料，則選擇第一種並輸入 email 地址和密碼後按「Next」：

接著再確認您先前所留下之資料是否正確，若正確則按下
【Finish】：

接著告知您已成功完成登入註冊，按下右下角 Next 以繼續：

您還須先啟動您的帳號，系統將自動寄一封啟動信件給您，當您開啟收信程式後會見到 MAGIX 寄來一封啟動信：

開啟信件後，可以見到一個啟動密碼的連結，請按下它來啟動
帳號：

出現啟動成功之訊息：

終於可以開始使用線上資料庫了！請您再次開啟「Online
Media」（線上多媒體）視窗，您可以滑鼠點選檔案，該檔案就會出
現於左方之小螢幕中，您可在此預覽或試聽以決定下載檔案。

由於之前註冊時您已獲得 2.99 美元之免費下載額度，在此您可以先挑選金額剛好為 2.99 美元之素材，並按下左下角「Selected files into shopping cart」（將選取的檔案放入購物車）按鍵，再按下右下方「Open shopping cart/download」（開啟購物車／下載）按鍵繼續：

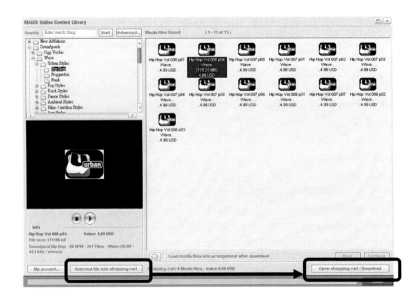

　　購物車中會出現您的購物明細，由於您擁有 2.99 美元之免費下載額度，因此總費用為零；按下【Next】以繼續：

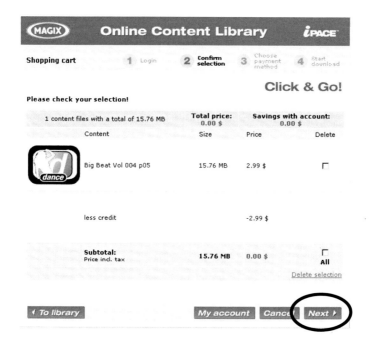

電腦音樂輕鬆玩
Music Maker 酷樂大師全面掌握 ▶

再次確認您的基本資料，若正確按下 Order 購買鍵：

Title:              * Mr.
First name:         *
Last name:          *
Telephone:
Street:             *
City / Zip code:    *              ,
Country:            * Taiwan, Province Of China

**Payment method**

Payment by:        Credit card

**Credit card** [Required] *

                   *
Card holder:       *
Card number:       *
Valid until:       *        /              (Month / Year)
CVC:               *                       (Credit Verification Code)
                   **Note:**
                   Please enter the last three numbers
                   of the code on the back of your credit card.

**Please read through the MAGIX Online Content Library** Terms and Conditions .
If you are in agreement, please check the box.

☑   "Yes, I have read and accepted the Terms and Conditions."

◀ Back                                          Order ▶

　　可以開始下載了！按下右下角之「Start download」按鍵開始下載素材檔案：

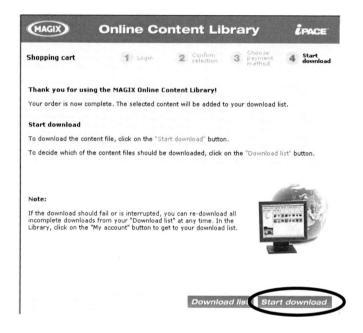

下載之檔案會存於 C:\MAGIX\ MusicMaker12deluxe\My Audio Video\Downloaded Media 之目錄內：

現在您就可以使用剛才下載之檔案了。整個使用過程是不是很方便呢？

# 附錄九

## 如何使用 MAGIX Web publishing area

　　想把您的創作與他人分享嗎？除了您可以直接以 e-mail 傳給親朋好友外，您還可以透過 MAGIX「酷樂大師」連上 MAGIX 的全球網路公開區（Web Publishing Area），讓您的作品可以透過網路讓全世界的人都能聽／看到！

　　首先請您開啟已完成之作品檔案，並開啟您的數據機和網路連線系統，再選擇選單中【File】（檔案）>「Internet」（網際網路）>「Export to MAGIX web publishing area」（輸出至 MAGIX 網路公開區）：

接著會出現關於使用 MAGIX 網路公開區的相關條款，若同意條款內容，請於下方之小方塊打 V，並按「Next」繼續：

接著出現的視窗中，請填入您的英文姓名和 E-mail 信箱，若您願意在網路上公佈電子信箱，則在方塊前打 V。填寫完畢就能按下「Next」繼續：

電腦音樂輕鬆玩
Music Maker 酷樂大師全面掌握

接著您必須輸入歌曲和視訊的最佳下載速度。56 kBit／秒是預
設值，也是大多數 modems 和 ISDN 卡的標準值。對於較慢的數據
機，您應該設 28 kBit／秒，但品質也因而下降。雙通道 ISDN 的最
佳品質為 128 kBit／秒。它有快速的網路連結，並能用最快的速度
下載歌曲，因此有最佳的品質。若您希望在上傳前先預覽，請在
「Present a preview before upload」方塊前打 V 後按下「Next」繼續：

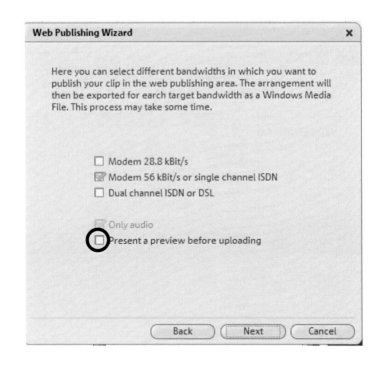

　　最後輸入關於您上傳作品的一些資訊，讓全球網友能更了解您
的作品。當然，請您使用英文來描述！　最後按下「Ready！」以結
束步驟：

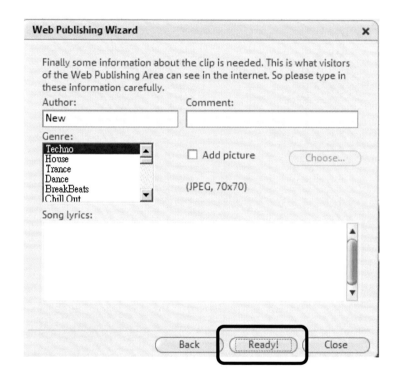

電腦音樂輕鬆玩
Music Maker 譜樂大師全面掌握

您可以看作品已成功上傳至 MAGIX 網路公開區了：

**MAGIX 網路公開區使用注意事項：**

在網路上嚴格禁止出版有版權保護的素材，例如商業 CD 的音樂。因此若您的作品若混合使用 MAGIX 素材庫的循環樂段，以及其他廠牌的音樂素材，會受 MAGIX 網站維護人員檢查。請注意：

* 若您只從 MAGIX 素材庫中使用素材，歌曲或視訊將會立即出現在 MAGIX 網路公開區中，因此您在上載作品之前不要將聲音混合在一起。這是因為混音會出現 WAV 檔，並不像 MAGIX 的聲音循環樂段，沒有包含任何已使用素材的資訊。

* 若有使用其他的素材，如您自己的錄音作品，必須經過合法的檢查。因此在您的歌曲上線之前，可能會需要一些時間。

# 附錄十

# 如何取得試用版程式

您可以由 MAGIX 原廠網站進入，相關網址如下：

http://www.magix.com/uk/free-downloads/test-versions/all-test-versions/

**All test versions**

| | | |
|---|---|---|
| Mufin MusicFinder Base ( Version 1.00 / 26 MB ) | Direct download | |
| Xtreme Photo Designer 6 ( Version 1.00 / 15 MB ) | Direct download | |
| Photos on CD & DVD 6 ( Version 1.00 / 77 MB ) | Direct download | |
| Movies on CD & DVD 6 ( Version 1.00 / 77 MB ) | Direct download | |
| Ringtone Maker 2007 ( Version 1.00 / 41 MB ) | Direct download | |
| Music Manager 2007 ( Version 1.00 / 31 MB ) | Direct download | |
| MP3 Maker 12 ( Version 1.00 / 85 MB ) | Direct download | |
| Audio Cleaning Lab 11 deluxe ( Version 1.00 / 76 MB ) | Direct download | |
| Webradio deluxe 2 ( Version 1.00 / 67 MB ) | Direct download | |
| Movie Edit Pro 11 ( Version 1.00 / 84 MB ) | Direct download | |
| Mobile Photo Suite ( Version 1.02 / 0,4 MB ) | Direct download | |
| Mobile Music Player ( Version 1.02 / 80 KB ) | Direct download | |
| Podcast Maker ( Version 1.00 / 45 MB ) | Direct download | |

您若想要下載這些試用版軟體，需要先在 MAGIX 官方網站登入才行。趕快上去瞧瞧吧！大部分的試用版都是提供全部的功能，僅無法執行存檔功能。祝您試用愉快！

國家圖書館出版品預行編目

電腦音樂輕鬆玩： Music Maker 酷樂大師全面掌握
溫智皓、呂至傑著． -- 一版． -- 臺北市：
飛天膠囊數位科技出版：秀威資訊發行
, 2007 .09
　　面； 公分

ISBN 978-986-83731-0-5(平裝)

1.電腦音樂 2.電腦軟體

919.8029　　　　　　　　　　　　96017790

# 電腦音樂輕鬆玩
## ——Music Maker 酷樂大師全面掌握

作　　者 / 溫智皓、呂至傑
出 版 者 / 飛天膠囊數位科技有限公司
執行編輯 / 林世玲
圖文排版 / 郭雅雯
封面設計 / 林世峰
數位轉譯 / 徐真玉　沈裕閎
圖書銷售 / 林怡君
法律顧問 / 毛國樑　律師
編印發行 / 秀威資訊科技股份有限公司
　　　　　台北市內湖區瑞光路 583 巷 25 號 1 樓
　　　　　電話：02-2657-9211　　　傳真：02-2657-9106
　　　　　E-mail：service@showwe.com.tw
經 銷 商 / 紅螞蟻圖書有限公司
　　　　　台北市內湖區舊宗路二段 121 巷 28、32 號 4 樓
　　　　　電話：02-2795-3656　　　傳真：02-2795-4100
　　　　　http://www.e-redant.com

2007 年 10 月 BOD 一版
定價：350 元